Collection Uncreative Writings

2017 **a, A Novel**
Derek Beaulieu

a, A Novel

© Jean Boîte Éditions, 2017

Tous droits de traductions réservés pour tous pays. Tous droits de reproduction, même partielle, sous quelque forme que ce soit, y compris la photographie, photocopie, reproduction numérique sous toutes ses formes, réservés pour tous pays. Toute reproduction, même fragmentaire, non expressément autorisée, constitue une contrefaçon passible des sanctions prévues par la loi sur les droits d'auteurs (11 mars 1957).

ISBN : 978-2-36568-019-6

a, A Novel
Derek Beaulieu

Suivi d'un essai de Gilda Williams
Breaking Up is Hard to Do
Comme il est dur de rompre

1 / 1

Rattle, gurgle, clink, tinkle.
Click, pause, click, ring.
Dial, dial.
 — (dial) , , , , ,
 (dial, pause, dial-dial-dial), ,
 , **(busy-busy-busy)**. — ,
? . . Coin drops. Money jingles as coins return.
Car noises in background. ,
 (honk, honk) , , —(noise).
 , ,
 , , , .
 — ... (cars honking,
blasting). —
 — . ? . ,
 ? . — , ,
 , . , . . , ,
 . , , , , —
 . , , . ?
 , — , , (noise). , ?
 , ? , , ,
 . . ?
 — ? , , ,
 , , , , ,
 . , —
 , — , ...
 . — ,
 . , (),
 , () ,
 . , , . .
 . ? . ,
 ? ? , , . ,
 , . ,
 . ?...
 ? ? . , , -
 . ? . . — —
 ? . ? , — ,
 , ? .

Derek Beaulieu

. . . . ? , , * * * * * !
 : , ! , , . ! (.)
, , . : , . , , , .
 ? , , , . : .
 ! , , , ?
,
— , ?
- ? , ? . ,
 , ? — , , , , , , , , .
 — , ? . .
 ,, , . . -
 . ? , . ?
— , . ? -
 . , . , . — ?
 . Washed-out noises. , .
 ? (Pause). - . . ,
 — ? . . High-pitched
honk. , , ? . . . , (honk).
 ? ' - ' - - .
 . ,
 , . —
 . — ? ' , , —
 , , . — - ,
 . , —
 , ,
(). , , ' , ? ,
 . , -
 , — ,

,						—	—		?	—
	,	,	?	.	,		,		—
,			—	,		—		.	(.)
	,				.
.					—			,
			,		.
,	—			,
.		?	,		—		,
	,				,		.
,		—			,			.
		?	.	—		,			—
—		.?		!			?
	.	.	,	.		.
				.?		—.?
	.	?	,	,			.	.	(-
	.)		,		,	,		,	,	,
,		—	,			—		,
		—	,		,			,
	?	.	,		,		.
					,	,			?
	.	,	,				,
,			,	,		"	,		,"
	,		.	,		,		,"
		?.	,	,		.	?
,	(pause)	,		,	.	—

 ?
 ?" , , , " ,
 ."
 , ,
 , .
 , ,
 . ———
 ? ,
 , , , ,
 ——— . ,
 ,
 , , ? .
 ——— ———
 ———
 ? ———
 , ———
 ——— , ,
 ———
 , , ———
——— . ——— ———
 —
 , ? ?
 ——— , , ,
 ? ,
 ? ().
 ?
 ().
 ? ? ———
 ——— , ? , , ,
 (honk).
 ,
 ——— , , . ? ———
 ——— ? , ——— , ,
 ! ? ()
 ——— ! ——— ,
 " " , " , " , "
 ?" , , " " ,
 , . ,

(),
(), ? . (Noise.)
 ? ? (Noise.)
 ? (

()
()
()
()

 ()
 ()

```
( )    ?                                      .   ,                    ,
( )    ,                                ,                    .    ,    ,
                .
( )    .                  ( )    ,  ,   ,    ,
( )       ,  —            ( )         ,       .       !
( )            ,
( )              .  ?              .                       ,
         —?                   ,                     .     ,
( )            .
( )         ,                        ,                .
                  .       ( )                .
( )   ?                  ( )                     ,    ,
( )                    -         .
    —              -   ,   ?    ,      .    ,
   ?                            .
,    ,                                                 ,
    ?                                     ,    ,      ?
,                 ?       ( )        .
 ,   , ,    ...  ...   ( )                           .
    .
,             !   ,  '     ( )     ?
              .         ( )
                ?  ,     ( )    ?
,                 ?       ( )  .
                          ?  ,

( )           ,                              .                ( )        ,          .
( )               ,            .              ( )                    ?   ,
( )         ?      ?                          ( )          ,        ?,         ,
( )                                           ( )        ,
                .                                       ,
            . . ,           ,    ,                                      .
         ,       ,

( )         ?                                              ,              .
( )                ,           -                                ?          ,

( )                    ?                 ( )       . . .  ?       ?
( )           ,      ,      ,            ( )        ,                              ;
                      ,
         ,                  ,                                            ,
                    ,            ( )     ,          ,                  ?  .
              ,                  ( )                  .
                 ,                  ( )                        ?
                       .            ( )
                                         ?
                                   ( )       ?                       ? . . .  ,
                                   ( )           ,          ?            ,
                 —                           ,    ,         ?           ,
         ,      ,                               .         ,
              ,          ,                                              —
                                                         ,
                  ,                          .
                        ,                 ,
                         ?                             ,

( )       ?                               ,              ?
( )                       .              ( )          ?,
( )         ?   ,                        ( )                  ?
( )              ,                       ( )                    ,
( )                .                     ( )             ,               . . .
( )
              ?                          ( )         ?                     ,
       .  ,                              ( )              —
                .                                 ,
         ,

        ?                                                .

            ,           ,    ,                              .     ,
                 ,            ,              ,         ,
                       ,                ,    ,               ?
                            .    ,                ( )
                                                  ( )       ,
( )          ,   . ?                                                               .
( )                      ,            ,          ,
               .    .          ,               .
         ,            ,                  -    ( )        ,   ,  , ...
                                                  ( )                ,
                                                       ,      ,
              .              ,                            ,  ,                   ,    ?
              ,    ,       , ,            ,                                  —
                 ,                                 ,                       ,
                           ,             ,                  ,   ,  ...    ,    -
               .                 ...,    ,                                                -
                           ,           ,                 ?
                                 ? ,           ( )       ,

,                     ?                                                    ,              ,
( )        ?                                       .                ,
( )                                                         ,              ;
              .              .                   ,
                                ?        .                               ?
( )    .                    — ( )     .        ,                ?
( )                            ( )
( )       ?                    ( )        .
( )             . . .           ( )       -       ?
            . . .                         ( )        .
       —         . . .      ?  ( )                                 ?
            ,                             ( )        ,
                           .    ( )                                    -  ?
( )        ?                                                                ?
( )           (                ),  ( )      ,       , ; . . .
                           .    ( )                                    .

( )   ,         .                              ?
( )              —   ,              .  ( )   ,    '              .
( )     ,     .          ?  ( )         ?
( )     ,,           -

## 1/   2

       ,                          .                 ,                    ,
. . .                        . . .                          .                              ,
    ?     , ' $ ,                      .                   ,           ,
, ?  ,                                  .                           ,
    ,                  ?                    ?                      .           —
?                     ,                            .                     ,          ?
 ,            ,    ,
                       ,
                 . . .        ,  ,            ,   ,   . . .         ,
. . .                              .                                        ,
        .              (  ,      ),      .             ?              .
                    ?                                ?
   ,                              .     ,
 . . .  ,                               .                                        .
?   ,   .          .                      ,                      ,         . . .
      ?        ,                  ,                   ,                  ?       ,
  ,                                       ,                        (  ,     )
                    ,                   . . .              ,
  ,                                  ?           ?        ,
. . .         ?                 . . .                            ,
 ?      ?

,       ,    —    .                                    ,        ?
            .       ,        .                                ?         ,
        .       ?                                        .        ,
                  ,       ,                                ...
     ...                          .           ,
                      ,                      . (Traffic noises.)
          —       ,                    . (More traffic noise.)              ,
                    .        ,                                    .       ,    —
    ,   ,                 ,                                  ?        ,   ,
                                       ?         ,        ,
    —       ,     ,    ?        .   (   )            ,         ,
         ,       —      ?                                           ,
       .         —     ,   ,    .  (        .)    '        .                ( )
 ,    ,               ,   ,
                        ,                                   ...     ,         ,
       ...
                         ?           .       ,                      ,       ,
                              ,      ,     ,                              ,
                  .    ,
         ,                       ,
  ,               ,                         .                              ...
    ,                                    .                           ,
 ,              ,                                .       .
          .                                                   ?               —
            —    ,    ?                                         ,
          ?                      .         .                             .
                         ,                                          .       ,
                                                             ?               ,
  ...                         ...        ,         .            ,       ,
                             .            .                  ,      ,
                                ,                             ,
                    ,
  ,   ,                    ,                    ;                                  ?
        ,                                                               ,         ,
                                    .
                                        ?

( )               .      .
( )                  .        ?
                            .       ?
           .              .      ?
                                      ?    ,       ?
                               .

        . . .
           ,     .
              .       ,
                     ,                              ?
                                  .
                              ,  "        ,            "    .
   ,    ,   ,                                  ,    ,
              —
               .
                              "      "     —      "
  "                       . . .      ,            ,  —   ,
     "        "              ,           .           ,
           ,       ,
                                  .
                              ,                "        ?"
             ,  "          ?"  "         ?                "
              .
  —              ?
                                  ;        ,  "       ?"
"    ,   .    ?"
            ,    ,     ,                       .  (       ,     .)
             ,       ,                ,                        ?
  ,    ,                          ,                             .
                            ?
( )        ,    ,      ,                    .
( )             ,     .                 ,      ,      ,      ,
         ,        .
      .                                        ?       ,

,                              ?                    .
,    ,                        ...                                ,
( )                   ,                 ...                              .
   ?                                                           .
( )          ?
( )    .
         ,   ,   ,                ,       .                    ,
                ,    ,                         ,
       ,                                    .                             ,
                                    ?
( ) ' ,   ,               ,     .
( )       ,   ,  .
                                    ,
                ,                                                  ..             —
           ,                —     — —
         .   ,                          ,                   ,          ?       ,
   ,      ,                          .                         ,    —      ,
                   ,          .                                             ,
  .
                .
                ,   .                              ,
                  ,     ,                                           .
                 —                                                  ,'
   ,      ,    ,                                                                  .
...
( )    ?  ,                ,   ,                  ...
( )        .
   ,           ,                                                      ,'    ,'
            .           ,             —            ,                        ?
      — ,             ,           — ,                  ?            ',ᴌ,
   ,                                       .                           ,
                                   ,                ,                    ,     —

.                    .                              ,              .
        .   ,   ,   ,                                          ,   ,
                        ,                 ,       ,   ,   ,    ,
    ,   ——— .       ,   ,                                  ,
            ,                         ,           ,
    ,   ,       ,       . . .     ,                            -
                                . . .           ?
,   ,       ,                                           ,       .
                    ,                                       ,   ,
            ,       .                   ,
                                                ?
. . .           ,       . . .   ,
                        . . .
                                                    ,
.                               ,                           . (   -
 :)

, , . ( ) , ,
, ? ( ) , ( ) , , ... ( ) -
, - ( ) , ... ( ) , , . ( )
. ( ) , , . ( ) , ,
- - ( ) , , ,
.
, . ... ,
, , , , . . ,
, . ,

. ( ) , , ... , ,
... ( ) ... ( ) , ,
? , , ? , ,
? ... . . ,
, , . ,
. , . ,
, , . ,
, . ,
, . ?
, . , , ,
? , , . ,
—— .
? , ,
. ? ?
? ? , ?
, ? , .
. . , . ,
, . .. ..
, . , ——
, . ;
. , , , ., . , ,
, , , . " . " " ,
, ." , ?
. , ,
. ? , ,
, , .
, .
,
—— ...
.

,                    .                              ?           ,
                ...               ,
                  -   -       ?
( )   ,        ,                .
( )      ,   ,                              ,
                              .                           ,                              ,
            . (            .)                                    ;                                .
  ,   .
        .   ,
                            .                   .
          ,
        ―       ,                                        ,            .
    ,         ...         ,                  .
                ,              .                      ?                     ?             .
(           ,                      .)
  .
                        ―             .
                                        ?
( , )       ,         .
                ,    ,  .
                                                ?
      ?                 .
                    ?
    ,     ,                    .         .                     ,

, , .
, , ...
, , .  ...
. , , . , ,
, ?
; , . , ,
. , — . , ,
, — 
, ? ,
. , ,
, . , ? ,
?
? .
; , .
( ) ?
( ) ,
.
( ) , .
( ) , , , , ?
?
( ) , .
( ) . , ,
;
? — ...
( ) .
( ) , , , .
, .
, ?
... , .... ?
, , , .
, .
.
. .
, .
. , ? ,  —
? , , , ?
, , . .  ?
, , .

,          ,        .
                      .
   ,
       .
              .
  ,        ;      .
    ,   .
    ,   ...       ,         .
      .
   ,
  ,           ,              —   ,                            ,
          (                 ).            ,                                   ?
 ,    .    ,         .                       ?
                              .                                       ?
      ?
  ...          ?
  ,   ,         ?         ,      ,         (phone rings).
  ,     .           ?         ,       ?   (                       :
                 ?)                      ?       ,
                      ,
                               ?
 ,           .  ,
 ,           .
( )            ?
  ,         ?
            ,       .
  ,   ,    ,       ,           .                .           ,                                    ,
                      ,          .     ,            ,
       ,                                                ?          ?
  ,                                                                                    ?
          —       ,        ,
    ,              .
                                                    ,
  ,   ,   ,    ,     ,     ,    ,
         ,                                        ?                                                      .
  ,                              .           ,               .
                                                                                                              —    .
                            ...               ...
                      .
( )         .
( )
                               .           ,           —            .

Derek Beaulieu          25

( )         ,  ,                    ,
         ,  ,                  .
              ,  "      ." (              .)  ,  ,  ,
                              .
( )          ,       .   .
( )      —         .    ,   ,   .
( )         ,  ,
                  .
( ) -  ,    ,  -  ,              .            ?
( )       "              ,"
( )    ,  ,       .
              .         . (       .)                  .
  ,                                              ,
           ,               .
           ?     .
              .           ,
                     —      ,       ?
   ,                   .
  ,  ,            .
              —        ,                    . . .
   ,       ,  '—
           ,  ,      ,         / / / / /        ,     ,
                   ?             .
             ,         .
                          ?
      .
( )                      .    ,
       ?
  .
 ? !            .
              (                                      ?
—             .    . ?
                                  . . .   ?   -
                     ?    ,                         -
             ,       ,  ,         .
—       ?
              "   ,  ,        —"         ,

                                    ,                        .                    ,
                                                                                                          .
                                                ,                       ,
( )            ?
                    .
              .
( )      .               ,                   ,                        ?            ,
        ,                                                  ,

?
,                                     .       " —".
                          ,
 ?
"         ,                              "      "              ".
          "      ,             ,              ",                   .
  ,    ,       ,             "                ,          ,
                        ,            ,
              ,       ,                                        ,
                    ,                                      .
             ,"
                 .                                             .
              ?
                         .

                    ?
   ,                              ,                                           —
     ,            "          ",                      "             —
   ?",         "          ,                                            ",           .
   ,                                                                    ,
                                    .                ,
                               .

                                     ?
     ,            ,                     .
       ?
   ,                 —        ,
       ?          .           ,
                                           .
                        .
                                  . . .    . . .
             ?
                              ,        "        . . ."
      ,—       ,                                                         .
                                               —    —                  ,
                    —   —            ———
                                       ,
        ,                ,     ,                                       ,
  . . .
                                                          ,
                                  ———                                 ,
                                                         "       ,          ,
                    ,                ———                                          ,
                                                ———
          ?
     ,           ?
                 .

```
 ?
 — ? ,— . , ,
 — , . — ? —
, , . , , , ,
, , , , , ,
 , , —
 , ? ,
? , , , , . ? , ?
(Clatter of objects.) ? -
 , . (More clatter.) — ?
 , , , ? , ,
 , , , . . .
 , . . . — ,
 , , . — . ? —
 . , ,
 , , . .
(Phone rings.) . , , ,
 ?
```

## 2/ 1

```
 , ,
 ?
 .
 ?
 , ,
 - ,
.
 , .
 , , ,
 ,
 . . . ?
 ,
 . . .
 , , ?
 . . . , ? ?
 , ?
```

, ; , ( ) , .
... . . ( .. .)
, . — , ,
! , —
? , ,
, . —
, , , ,
, , ?
, , , .
. ?
? ...
. ... .
, ,
? , , — ,
, . —
, ... ,
, , , , ( ) , , .
, ,
?' .
, , .
, ( )
. ,
? ( .) ?
, , . ( ) .
, . , ?
., , ?
? , , . ( ) .
. ,
. ; ...
? ?
( ), ... . ( ) ?
, . , , ,
? - ?
, , ( ) .
, ... . ?
.. , ( )'
? , . ?
— . ( )' . , .

,          ,              .
         ?         ,        ,         ,   ,      ,          ,,        ,
-              ?    ,

" ".
                .                                                                                    .
,                                                                   ,
                    . . .                            . . .
        . . .                                      .          !
                    .                                        ,                                  ,
        ,                                    .              ,
                            ?                               . . .
    ,       ,           ,       ,           ,                                           —
        . . .                               ,   ,                                       ,
    ,           —       ,       ,                       ,       . . .
        .                                                                   .
?                                                                                       .
                        "        "?    - - -            ,   . . .               ,
- -         - - —?                                          ,                           ,
    ,               .                                                       . . .       ,
,           ,                   .                                   ?

.
,          -    ,     —       .
.                        ?         ?   -
,          ,   ,          ?
,    ,  ,   ,
.                                  ,
,   ?
.   ,     .      ...   ?  .
,          ,          ,
.     ,          .
-              ,            .
,  ,   ,   ,   ,                       .  ,
,    .  —               ,          ,     ,-
,   ,   .                   .               —  "
-                   "     ,           -   "
;   ,    -           "          .
.    ( )  ,          .
, .             "  ,                   . "
,     ',  ,         "             ,    .  "
.                ...          ,    ...   ,  ,    .
,       ,        ...     ,              ,
.                      ,
,   ,       .                  ,
,           ?
,         —                    ',
.                           ,
.            ,     -         .     -
,       ,       -      ...                 ?    ,           ,
,  ,   ,         ...              .
,                      ,           ,
.    .  ,             ,            ,
,             ,       ,
,             -    .
,     —           .        .
—
,

34      a, A Novel

(phone rings)

, . , . - ' ? ? - - , , ( ) . , . - ( ) , - . , , , , , , - . . . , , , , , , ? . , ; ? , . , . ? , , ; . . , , , , , . , , . . ( ) . . . , . . , ! ( ) , ; , . , ? , , ? . . . ? . ( ) . , . ( ) . ! , ? , .? , . ? ( ) , ? . . - ( ) , . . . , , , . . . ? . . . . . . . , - . . . - , . . . , , ,

                ,         ?                         ,                      .
                                                                    ,
    ?                                            .                .
                                    ,                   ,
                               ,                                                        ?
                               ,       —       ,        .    . . .                           -
                                                        .
                                    . . .
                                        (   )        ’                ,                   ,
    ,           ,    ,    ,                           .
     ,  ,   ,              . . .                    ,
                          ,                        .                                     ,
            .                                                                                 —
        ,                                           . . .
                .               ?          , . .                           .
           ’
    ,                              ;       ,                                   . . . ,    ,
                                     ,                    ’
                .                                    “      ’                 
                                                                            ,             ?”
                                  ,   ,       ,          .
      ,                  (              )?
                                                                                                    ,
            ,           .                                    ?

?                                       .

                                    -           ?
    ,        ,  "            ,           ,    ,    ,                             .
                 ."          .                          -           ?                . . .
       ,                —
                               :                             ( ` ).
  -                  ,                       ?                       ,               -
       &          .                      ,
  ?                                        .  (           .)
     , "                -         -
            ,         ,                     -                -          .
                  ?"                            -                        -
                           ,          —
. . .   ,      —          ?             ,                              ,
                                 .
  .                      ,  ,                                 .
      ,     .             ,         .        ,           . . .              ,
                ?                       ,                      ,             ;
                  . . .
               ,          .                                      .
                                                                              "      "?
      .                                    ,                  .                     ,
    ,   ,     ,        ,              ,                    .                ,
      ?                             . . .             .

                            ,       ,   ?  . . .
         .                ,     ,  '  ?
  ,    ,   ?                                              -
,         ?          ,                    /
                                         ?  (
              .                          .)
      .                                                       . . .
                        .                                          ?
                                    .
                            -      !
              .
                                .                  .
  ,
  ,                 ,                                                  .
                        ?                          ,   . . .
                    r   .               ,                                ,
      .
                         ,
                                        ?
                                        ——
                                              ,                        ,
    ?                                       .,    ?      ? . .
              .                             ,       ——
  ,       ,         .                   ,        ?
    ?       ——                                          .  ,
,       ,       -                                ,   ,         ;      ,
                                                     . . .                   ,
                                .                  ,   ,   ,             .
                                                                             ;
  ,                                                                           ,
    ?                       ?                                                 ,
——                                                             . . .
          ?                                            . . .         -
  ,                 ,       ,                               . . .
  . . .                                                  -

.                                                                    ,
    ,          ?                              . . .
    ,                                                    ,
.                              —                    ,
                ,                                         . . .
    ,                                                        .
                                    .
            (         )     . . .
                            .                                 .
                    .                        " ,                      ,
                                         ,  "           ,         "         ?
?                                                ,                          -
.           ?                    .                      .
,                  ,
. . .                                    ?
                    —                              ,                   —
                ,                        .

.  . .
,  . . .                    . . .          ,          ,
                                                  . . .
                                      ;
        ,                   .
    ,           .
            (dialing   phone).       ,       ,
                        ,                ?
                    ;
            ,    . . .
                ,                ———        ———
        ,       ,           ,               .
            . . .                   ,       .       .
    ,               ,       .
        ,
                                            ,               ,
                    ,                                       ,
        . . .               ?   ,               .       ,
,       ,       ,       ,               ,       ,
    .   ?       .           ,                   ,
    ,               (                       ( )           (
                        )                       .       ,
                        . . .       ,                       ,
            .       .               ,       ,
                ,                                   ;

,         ?           ...      ,
 ,      -  ( )   ,    , ,       ,    .   ,   ( )
  .                     ,   ,           ,
            ?       ,  ,     .              ,
      ,              .... .   ( )      , ,
  .                      ?  ...     ,
                         —  ,                                    -
   ,   ,          ...                   ,
        .             ,          .        .
 ,                        ,.
 .        ,                              ,
                      ,    ,
(       .) ,        ,                          .    -
                           ,
                           ,
                              ;      ,

                        .
    ?                  ;                     ...
                          ,                                    ,
    ? ,           ...
                  ... ,                .        .
 ,  ,                  ?       .
         ;
  -                                                            ?
          ?            ?    ,               .
   ,             .              ?                  ,
  ,
 ?          ?               ,                             ,
 ,                     -                                      ...
                                 ,   ?                            ,
                                    ,    ?
   ?                              .        ,
        ,                             .
                                                       .

                    ?                                          —    ,     ?
                      ?
                                                                  .,
        ,          .                    ...                                                  .
                         ,                              ?
        ,        ,·                            ,                      —                —
                                      .                                  ,        ,
                                                                                       .
        ,     ?                              ?                              ,
                                                    .      —
                ,           ,                 .      ?,             ,
              ,     ...?,                       (                              )
                —,        .                                                 ...
    ( )     ,

?       -   ,    ?
                    ───
         ,       .  ,              ───                  ,                   -
,  ,  ...
(           ) /?                .             ,
                                 ,        ?
      ,     ?                           ,          ...
,                        .                    ,                         ,          .
   ,   ,                .

**2 /      2**

         ,                   ,
                   ,   ,
  ,               .                     ───            ,
    ?             ?                                 ,     ...
                .                              ,   ,                             ...
         ,                        ( )     ,                                -
                                 ─
                                 ,
                         ,
          .         ─                   "         , "          ,
    .                                      ;    ,            ,
                 -                  -     ,         ,                    ;
(     )                                      ,                                 ;
( ) . ˙.                           .
     ,          . ,  ,          ,         ,                    .
 ,  ,                               -                 .                                  ,
 ,                                                                                ,
   ─  ,         ...                                          .
            .                              ─            ,                       .
      ,                    ─
( )     ?                                                                ?
 ,       ,                    .                   ,    ,                .

,   .   —   ,   ,

,   .   ,   ,   ,   .
.   ...
.
—   .   ,   ,   .
.   —   ,   —   ,   ,
,   .   ,
;

,   ,   ,
.   ,   ,
.   ,

—   ,   —   .   ,
,   ,   ?   ...
?   ,
(  )   .   ,   ,   ...   ?   .
,   ,   ,   '
?
(  ,)   ,   ?
(  )   ,   ,   -   .
.   .
,   ,   ...   ,   ,
,   ,'   ,   (   .)   .
,   .   ,   "   —,"
,   .   ,

(  )   .   ,   ,
.   ?   ,   ,
?   ,   -   ,   ,   ...
(  )   ',   ,   ...   $  ,   .
(  )   ,   ,   ,
.   ;   ,   .
,   ?   ,   ,   ,   ,   ,   —

46   a, A Novel

, - - ? 
 . , , ? - - - 
, , , , - - . , ? 
 . ( .) , - 
 ( ) . . . $ \ldots$ ? 
$ \$ \$ \$ \$ \$ \$ \$ \$ \$ \$ \$ , , . , 
 ? , . , 
( ) . — , - . . . 
 . , , . , . 
 ( , ) , . , . 
 . , — , , , . . . 
 , , , , , "'
 — , , . ,"
 . " ' 
, , . ?" , 
 . . . . . . " ," , 
 . " , ?" ," ," 
 . , " 
 , , ?" ," , " 
 ." — , 
 ? . 
 , , - ( ) ' . . . 
 " , 
 ," , ' , , . 
$ \$ \$ \$ \$ \$ \$ \$ \$ \$ \$ , ? 
, , , 
 . (Phone . . . , , 
rings.) 
RING RING RING RING , , . 
 , ,' ? , - 
, , , 
 . ? . 
, , ? , . 
 ( ) , .

( ) ' , ' . . , ?  -
, . , , . -
( ) . . .  .
? , , -
, , , , , ,
( ) . ? , . ? 
, , . . . . . . ? ?
, . , . , , ,
. , ,
, . , , ,
, . , . -- , '
-- . . . -- ? -
? , - -- ! . ? -
, , , , , ? .
, . ,
. ? ? .
? , . , -
, . , . ? 
, . . . , ? .
, . . . ?
? , .
, ? , ?
? , . ,
. "

( )        -       ,                              ?                    ,                    .
( )        - - - -  .                             ?
                         ,        ―      ,                       ,                                     -
                                     ?       ,                       ,                                .
                                         ,     ,        ,  ,                        ―
                                                 ?                       ,
                                    ,                   ,                         .           .
                                                                              ,
           .                                                                      ,                          ,
     ?!                                                                          . ,
           . . .                                                                                                . . .
            ,                          ?                      ,
    .                                                                    ?
   ―   ?!                ?                                                ?
           ,                                    ,
       ?                                ,                     ?
    ,                                                                          ?
    ,                              ,                                                 ?        ,
           .                      ,                     .
                        .                  ,   ,         , ,      ―   ,         ,                       !
      .                                                     ,
    , , ,                        ,              .         .
                                ?
                                                  ,
           . . .                                                          ,                 ,
      ?                                                                                                . . .
       ?   ,                ,           .                           ,
    ?                                                  ?
                                                          ,
                      ,               ,          ( )    ,                           . . .    ,
     ?   '            ,              -                                             -     ,             .
       .                                                               .       ,
    ,         . . .                                                                       ,
                                                                                        .
         .                                                                                    -  -
                                      ?
                                 ,      ( )        ,                ?
                                          ( )
                       ?                                                                          ?
       ?                                                                  ,                 ,
                ,                                                ,       ,      ,  ,
                                                    ,

, . . .                              ( )         , ' ,                                    ,
                                          .                 .
    ,                                              .
         ,      ?     ,                                                                     ?
. . .       ,                  ,                        ,              .
                                                                            ,
    ?
,     ,                                  ?                                        .
?                              —                      ,               ,
                      .
             .                                                    ;              ,          ,
          ,                                —
,                                       .              ,       ,
    ,       , . . .              ,                                  —(phone rings).
,            .                                   ,          ,                      ?
                        .                            .
                    .                        ( )         ,'
    ,                 .                   ( )          ,          ,              ,
                                   . . .                        ,                          -
;                                                              ;          .
                ,         ,       ( )          ,         ,          .
—      ,                                  ( )                                                  ,
,          .                                             ,                      . . .
,          ,     .         (Noise)                 —'      (       -
,  ,                                                 )
  ,                 . . .                               ,       . . .                . . .
    . ,                                         ,'         .                   ,
,                                                    .                    ,       "
    ,   ,  —  ,                             ( )                     ."                        ?
,                       ;       ,         ( )'         ,'                      .
                  ?                       ( )
    ,     ;   ,                                           ?
—               ?                         ( )         ,          ,'         ,         ,
              .           ,                                                 . . .
                                          ( )              . . .          .
    .                                     ( )                  ,       ,

( )                              ?                    ,                    . . .
( )              ,                    ,                                    ,
                    .                                            ?
( )                    ,              ?                                    .
( )              .              ( )                    , , ' ,            ,
(

—   ,   ,                                    ,        .
  ,  ,               ,        ,      .        ,        ,
    ,  ,   ,   ,                  — ( )
  ;           ,                  (        ).         . . .
. . .                    ,              ?
  ,                ,       , ( )    ,                                    —
—  ,     ,   —    ,                            .             ,
             .                           . . .
                                              ,
                                  ,       ,   ,   ,   ,
                              ,             ,
                        ,       .                                    .
                  ?                  — . . .
        ?                                ,    .
                ( )                           .
( )                       .                                 .
   ,                ,   ? ( )           ,
(      —.),                  *Noise.*
                            ,    ( )                              ,
  ,                                                          ,          .
  ,       ?    .                                    .
                      ?   . . .
    .                                ,   ,   ,
                      ?                    ,
  .                                      ,         . . .   ,   ?
  .       . . .        ?
  ,                     ,                .
    —   ,                                     .
  ,                                               ?
 . . .                                 —         .
  ?       ,            .           ,   ( )               ?
                                        ( )      .
    ?   ,   .                           ( )      ,                —       ,
          ,                       .                         .
                   ,   .           ( )            ,   '                 ,   . . .
                 . . .                  ( )                                            .

Derek Beaulieu   53

\- - - ?     ,       ,                              ,  ,  ,                    ,
                              .                                ,'. . .
( )    ,    .                         ,                   .
( )    ,    . - . . .                                     . . .
          .               .         ( )    ,
      ,        ,                ,          — ,
                              . . .             . . .
( )                                                     ?
( )        ?                           ,            .
( )                                            — ,          ,
( )        .  (         .)   '        ?
      ,        -                ( )   ,          .   ,
( )   ,   .                                             .
( )  '      ,     , , , . . .   ( (,   ,        ,   .
                   "      ',"    .                          ;
( ) "    ."                                    .
  ,           .      ,       ,'           -      -
    . . .                                     ?            ?
      ?                ( )  ',
( )  - - - ,    .
- - -  . . .
( )  - . ,                            ,
  ,    ,      . . .                            ,      ,  ,
                                       , (       ).'   ,
  .       ?                                            ?
( )       . . .     ,     ,   ,  ( )       ?
         ;    -    .                                 . . .
( )  '   .                    ( )  ,    .
  ,           -                    ?
          ?         ?  ( )   ,  '
                 ?                  . . .
  ,              .                                         ?
    ,        ,        ,  - ( )  ,         ,
              ?                        .
( )  ',  '
              -        .
            ,          .                          . . .    ;  .
( )                 .       ,   ( )          .          ,
          ,   ,              - . . .
    ,                            ( )                          .
                                 ( )  - - - - - - - .
                ,               ( )             ,            ,

```
 ? , ' ?
() .
() ? () ,
() . () , ,
() . , .
() . ! ,
() ? ? , ...
 , , () , ,
 ... , ,
() - -
() ? ? , '
() . , ,
() ? ,
() . - , ,
() ,

, ? , ? , . ,
, . , ? , .
, ... , , , ——— ,
 , ? , .
 , ? ? ()
; " , " ,
. , , .
 ; ? , .
() , , , , ;
, , . , , ———
 . , ,
" , " , ... " , ...
" , , " , " , ?"
... , . " , " , , , .
 ? ? ...
 . , .
 , ? ,
, , , ? . , ?
 , . ; , , . . ,
... , . . ,
 , . , ,
 ———, ; . , ?
, . , ,
. ... , , ,
. : . ? ,
, ? : .

. , ; . ? ,
" " (,); " ". , ,
? ? . , ,
, . .
, , ... ,
. , , — , , .
, , , ???
. , , . ?
. , ? .
? , , " ?"
— , " ," ,
," (.) " .
. ? ' . ; .
, ? — ;
, ... , ?
. ... , ` ?
, — () ' . ;
... ... , .
, , , .
() ' , , . -
. ,
? . () , ,
? , , () , ... , ,
. .. , , , . , ,
? ? , , ,

, ? . , ?
 . , . , .
() ,, ,
 . - ? () .
- - ()
 , ? , () , ?
 ,
 . , ? ... ___ ,
() () ,.
() ?
 .
() , ,
 ...
 ? ?
() , ... , ," ," ...
() , " ." ___ , ,
 ," ." . ,
 .
()
() () ,
 . ' (- , -
) .
 .
 , , ___ (
 " ()
 , "). .
 . . , , () , , . ,
 . . ,
() ? ___ ,
() , , .
, ', , . () ___ ..., ,
 . . (Phone rings.) , -
 , . .
 . . ?
 , . ? ? , ,'
 . ? ,
 ; .

, ? . ,
 ? . .
, ,
 . () ?
() , ? () , .
() ? , , . -
 . ?
 .
 ? . (.) , , , . , ,
, , . . .
 ? , . . .
() ,
() ?

, , , - —— , , , ; . .
 . ? , , ,
 . , ,
 —— , . . . ; .

 ? , ?
—— , —— , . . .
, , ——
 . , .
 , , ——
 . ,
—— , ——

() , ; () , .
. () .
? () , ? ...
() . () —
() , ? ...
() ? .
() , . () " , , "
? " ,
() . "
() . ?
() . ? () . —
? . .
, . , .
, ? . () " " .
, ? , . —
— . ? .
, ?
— ,
, , , () .
?
() , ? () .
, () , ,
. . .
— . ?
— () , .
,
.....
, ? . ?
? , ...

 () ?
 (() - .
 .).... . ,
() ... " ."
(?) ...
() , ? , . (.)
() , , , , ...
 () .
 . . () ,
() ; , . -
() ,
 .
() , . (
 ? , ) ,
(?) , . . , () ,
 , - , -
() , . ..
 ? , () ,
 , , , ,
 () ? .
 (...?) , . () ,
 (). , . . . -
() ? ? , " , ," ?
() , , ."
 ; ?
 , , . , () , ...
 , ... ?
 ?

 , ?
 , ...
 . , ,
 , , , ,' ?
 . . . , , ' ?
 , .
 , ,
 () , , , .
 . -

 Derek Beaulieu 63

, ...
, - , , . (?)
() , .
() , , , () , ' (?) , ...
, , , , , ,
, , () ,
, () .
() . , , ().
() ";, ... , ? '
();
() , , () -
, . ,
() ... () , ,
() , — , ? , ,
, , , , ,
, ,
" (,
—) " , , ...
— " , " () ,
(,) , () ... ,
, () — .
? , ? () ?
() () , ...
() ? , , () ...
, , . .
. , .
,
() ? , , (?) -
() . .
, , , — .
, , , .
, , , .
...() ... , , ,

64 a, A Novel

, , . () ?
 ?
 . , () , .
()
 , ,
() , .
 , ? ?

— ! , " , "
? ! , , , .
, ? , , ,
... ! ? .
— ? (, .) , .
, ? , ? ,
— .
—... ... () ,
... ... ,
. ? .
() , ...
? ()
: ,
() . ?
? () , ,
, ?... .
. , , - — , ?
, . ? ? .
? , , ?
, . ?
.

()' . !
 ?,' () -----, -----, -
() ? ?,
 , . , , ?,
 , . , .. ., .
 ? , ,
()
 ? .
 ,. , -
 , . ,
 . () ?

3/ 2

 . , , ,
 . , . ,

 , . , " ." , ? -
 , .(.) . ? () , , . ,
 , ? — . . ,
 ,
 . , -
 ... () , , ... —
() , , ,' ... , ?
() , , ?
 . . () . (), .
 ? , " ,", .
 ... ,

— () , " . " , , , ,
, () .
... , " "? . () ,
... — ,
, , , ... , ,
. ... () . ()
; . ,
. (.) ' "
. ()
"? ? . () , ...
... (?) ' ! () ;
. ...
()
. ()
. () , , , , , ,
; ... () , .
()
, . , " " ...
, , ,
, . ,
, .
.
() , , , . ,
, ,- , . .
, .
.
() ...
() . () -
() , -
,, ; , ,
() , ? ;
() , . . ; , .
- , , - ,
, , .
" " .
...
() , " " ,
, , , .
, ,

 ? ; , ' ,
 , . , '
 ,
 () ,
 () ,
 , , ,
 , . (.)
() , . , ?
() , , ()
 ?
 " , , ?
 ,, , , () , , . . . ,
 ? ,

 . () (cough)
 , , ,
 , ,
 .
(). , -
 , , - () , .
 - () , ,

 . , ,

() ... , .
() , " () .
() , , , .
() ... , ... () , ,
() () , ?
 . () ...?
 () ,
 , ,
 ...
 ... , ? ,
 . ?
() , - , ...
 ... () .
 ? () . -
() , — , () , .
 . () ?... ,
() , . , ,
 ; ,
 , , ()
 , , - () , , ... -
 ...
 , , () .
() , . () ,
() , - () .
 , ()
 (). . - - - .
 (), , .
 (,) .
 ? , - ...
 () , ...
 . ()
 . ? ? ,
 () , ,
 , , .
 ; ? , ,
 " , "
() . ?
() " " .
 .

 ;
 ’
 , ’
 , , () · · ·
 , , , ,
 , ,
 . - ,
 - , -
() , , ’ ·
 , ; , -
 .
() ’ . . . (Music gets
 louder.) · · ·
 , () · · ·
() . , , ,
 · · · . . () . ,
 . ? ()
() · · · ,
() - ,
 ().
() ’, : , ·,
() ’, , , , , -
 ’ (pause, talking not , “
understandable) . , · · · ,
· · · , “ ”, ;
 , , . . . (very shrill music). -
 — , , ? ,
 · , — -
 . ·
 () ?!!
 · · · ? ’
 · · · , · · · “ ”
 , · · · .”
 · , - ?
() . · · · .
 · · · ()
() , ’ ? , .
· · · ? ?
() · · · ’ , ?

Derek Beaulieu 71

(Loud music.)

, , .
 .
 . , ,
 — , , () , ?
, , , ?, ?
 . . .
 () , -
 (music)
 , ,

, , . . ; .
 , (, '
(') (). '
) , . . . ,
, , .
 . () , .
 . "
 . "' ?
 . ,
, . . ? . ? , ,
? ? ()
 ?, ?
, , ?,
 . , , ,
() , . .
 , ? , - ,
 . -

 ? . . .
 ? ,
? ? .
 . ?
, ? , . !
 . , ,
 . .
, , , .
 . (.) , — .
 ?
, , , (

). , ?
 . ,
 . . . () .
. . . ,
 .
 () ,
 .
 . . , ,
. . , .
 , ?
 - ? .
, . ! ,
 ? ?
 ? . , ? .
() , . , , ?
. . . , . , ,
 , . .

```
          .           .
        ,  ,        ,  ,
                    —  .
                          .
      ,       ,
      ,              ,       ,  -
           .                    .
              ,    ,
            .  ,      ,      ?
                 .       .    ,  ,   (pause).
   ?    (?) ,
  .  !    ,      ,      —                  —
  .       ,              ?
    . . .       ?        ,          .
      .  ( )                     . . .
           ,     .        ,       .     ,
  ,              ,     .             ,
                                          !
  ( )                 ?                   ,
              ?   ( )  ,      ?    ( )
  , ?  , , ,    ( )    .

,                                    ,           (long pause)        ,
                      ?                                      —      .
       ,                .           . . .             ,             .
                    .                                    ,
                  .                              ?             ?        ,
        ,                  .                 ?         ,          -          ,
 ?
       ?
       ?
        . ,                      ,
                  .                          ,
                                         ?                     -
                   ,       ?
                         , ,
        .

             ?
 ( )                           ?              .
 ( )                                              .
           .
  (Long  pause.)
              ?
                         ?                             .
                            ,
              ,
     :,                       ?  . . .
                 ?        ,         ,
                                . .           .
                         .
              ?
                      ,        . . .

              ?
           ,            ,        ,
                                              .
                                .

76      a, A Novel

Derek Beaulieu

## 4 / 1

? ... , ... ,
, ; — ...
—' - . Kids in background.
. ( .) ,
(Pause.) ,
?
. - ... (pause).
( ) ,
?
. (Pause.)
( ) ' ?
.
( ) . (Paunse. Noise and kids. Music starts.) ,
? ,
. (Music. .) -
. , ..... (?) ,
. (Music.) , - ...
? , -
, .
(Music—singing along.) ' . , ' . ,
... (music is loud).
, .

( ) , ', ' , ,
. (Laughter— .) ,
. , . , (loud music)

... , .
, .
( ) ... ( , ). .
(loud music) , .
, , , .

( ) ( , .) . ,
. , .

?                                          ,
...                              ?                ,  "               ,
         ?"  (*Music.*)            ,                            ?
              ?  (*Music.*)                        ?                    ,
   ,                                    ,
   .  (*Music.*)  ,  ...                                .  (*Music.*)
                                    ,                        ,          ,
         ,      ?  (*Music.*)              ?     ,   '
                          ,                              ...       .      ' ?
      ,        ' ?         ,      ...             ?                   .
( )       ?
( )                              ?  (*Opera.*)       '  ...             -
                                      ?
    ?
( )        '                                    ,              .
          ,              ,
            .            ,                                  ,                .
      ,      ,                                ;
              .
( )              ,           '  ...                    ?  (*Music.*)
                            .        ,                    .   .  (*Piercing
   music                            .)         .  (*More piercing music.*)
         . . . . .  (?)                       .          ,                .
                                     ?      ,              .        ,
                                                                    .
( )        ' ˉ       ?
( )       ,    .           '
( )                     .

    ,                          ,                       .
           ?
( )                            ,                                ,
      ,       ,                      .
   ,        !     .
         ,                    .     ,                  ,        ?     ,
       ' ,                   ,        ,      . (                 .)          -
      .                              .
              ˉ          '        .  (*Lots of different voices.*)

( )       '           …                    ,            ?               ,            '
                        .
            ,                              ,   .                                                    ,            ,
,           …       …
                                  .
                                       .
( )         ?
           —       ,
( )          . (Music.)                     ?
( )         ,                                 .  ,                                                                  -
          ?
( )                                .
( )                                              .                           …
( )                                                              (High soprano.)    ,
                 ?       $  .                                                     .
              ?
( )       ,    '            …
( )  ,                               …
                           .
( )                                   …
      ?
( )
                                                    ,
                     !   ,            ,                              " ,    '
       ,                                                                     ,                             -
               (?)         —         ,
                                                               ,                      .
            ,              .
( )        ?       ,
                      ,                   .

       —
',                   ,      .
                …                   ,       …

—                         .
                  ?        .
                     ?              .
(   )    .
     ?
                     .
                        ?
       ,          .
                        .
                            ?
            .   ,    ;      ,         —
                ,              ?
          .
              . . .        . . .
  ?    ,                  .
       ,        ?                 ,
"    .      ?"   ,                      .
    (pause).
              !    ,              ,          .
(Opera).                              —    —
       ?
                     ?
 ,    ,                                    ?
            . . .   ?—  —   ,    ?
. . .
                           ,
 ,      ,   ?    ,
                                .        —
        .
        ?
                                                —
                  .       . . .   ?                ,
                 ?
          .
            !!!                   . . .
 ,    . . .                      ,        ,     . . .        .
    ?
    . (               .)

. . .                    —           . . .
(singing)           . . .           . . .    . . .
                                    . . .
(                    music.)              ,                    ?        ’
                                                                .
                                        ,       . . .
                                        ?
                    ,                                                .
                            —        ,                      .        ,
                                    —       ,              .
        . . .
    ,           ,             . . .
,       ,       ,       ,                       ,           ,                   ,
                                .
,
,                   .
            . . .
            !                   ,                                   .
    ?       ? (Opera.)
                        .
                                                        ?
    .                       ,           ?
            ,       ,                               .
( )         ,       ’           .
                    .
( )                 ,                       ?
        ?
( )             ,               .                   ,’
( )             ?       ,                   ,
        ,       ,                       . . .
                                    (sings).        ,           —
        .               ?           ,
        . . .      . (Sings.)       ?
                        . . . ,       ▲ ,       ,                   .
. . .   ,       .                       ,       . . .
                                                . . .

                              .   ,
                                        ?    ,                    ?

                                    ,
                                      ?
                              . . .
                        ,      . %,      ?    ?
                                ?      ,  -       ,
                          ,       ?
                                    .
                                                  ?
            ,         ,                               ,                              ?
                            ?
                        .
        ,                     .   ?

        ?     .
          ,     .

                  .
        ,     ,                 ,                 .

                          ' ?
    ?
                            ' ?
                                              , .
        ?
        ?

      .
                        .
        ,
                    ?
                  .
                  .
                          ?           ?
              ,             ,                                            .   ,
                      .
                          ?
                    .
                .       .   ,                                .

?
, .
, ,  .
( )  ? .
? ' , , ( )
. (Laughter.) ' .
. (Pause.) ?
? , ,
" , ?" .
, ,
? .
, . . . . ,  .
, . . . . . (?) ' , -
, , . .
?
.
( ) ' .
— . , .
. , , , ,
, , , . . .
. , . . .
. . .
? ,
. . . —
, . . . (opera).
. , ,
, . ' (laughter) , .
. . . ? . . . ?
,
. , ?
, .

84     a, A Novel

,   ?           .
     .  .
        .    .
,                ,
    . . ,
     ?   ?                   ,           .
,

          . . .
    ?

                   .
        ,        ,         —          ,                . . .
     .
,           ?            ,  '
                   .
      . . .
         ?
     .
          .
  .       ,        ? '      . . .
 .
     ,         ?
    .
                       ?         ,     , '
                                 ?
 ?    ' ?

( )                           .        .              .      ,      -
                                                        .    ,
                       ,  . . .          ,                ?
                                                                 -
,                                                                   .
                              ,                       .
                                                         ,               .
                       -  ?
        ,       .         ,                                          . . .
    ,
                            ?
            ,
                   .
,                                                              . . . .
        ?    ,         .
   ?        ,
                       .
                . . .
                                       ,    ,   ,
    ,          .
                                                  ,      .

,
,
. . .
. . . . " "
" , " " , "
" , " " - ,
, . , " -
, ", "
, .
,
(opera and laughter)
, ,
, . , ' —Opera. .
, . . .
, ?
, .
.
.
, , . . ,
(opera). , .
.
,
.
. . . . . . ,
, ,  ?
? . . . . . , . . .
, ,
.
?
, . -
, ,
. . , ,
, , . ?
. , .
. . . . . [1]
" , " " , "
" " "
, ( )
" (laughter).
. . . . . .
, " , ?" , " , " ,
. .
, , . ,

"..." " ." (Laughter)
" " ...
... , (Opera). ,
. , ? (Opera.)

. ?
, . .
, , . ,
. .

—
, ,
$ ? . ?
, ,.
, . ' ? .
, .
...
. .
. ,
? . ,
.
,
. ... ...
, ?
.
(Opera.) , ? (Opera.) ,
. . .
...

**4 / 2**

, , , , ,
? , , , .. .
(Pause.) , , , ,
, ,
, , , , , ,
,

, , , , .
, . , . . ,
. . ? (Pause.) ' . . . ? , '
. . . , ? , '
, , ?
. , ?
, . pause ,
, , ? ' ,
, , , . . . . . . . . .
' ? ? . , . . . ?
,
, ? . —
—
. , .
— — ,
( ) , . . . . ,
. , .
, . , .
, (pause). ' ,
.
— — , ,
, , ,
. . . , .
, .
? ' . . . (laughter).
, ' . (Pause.) ' . (Long
pause.) — ,
. - ,
. . , , , ?
. , .
(long pause). ' (long pause and
banging). ' ? ? (Pause.)
!
, (pause). . ,
. ,
( ) . ?
! . ? ' . ,
,
, .

... ? ( ) . (pause). ?
? (Pause.) . (Pause.) ...
(banging and pause).
. . ( ) ,
, ... ( ) , ? ( ) , - - ...
, .
. . . .
. — , , .
, .
, ? ? , ,
, . .
? , , .
, ,
... .
... ... . ,
... ,
-
,
. . . .
? -
, . , ,
. . .
. , . ,
. ...
.
... —
... , ' ... , ... ,
...

. (Pause.) , ' . ( )
. . ( )
, ' . . (Pause.) (Door opens.)
, . (Pause, phone rings.) . ' ,
? , ' . (Pause.) , ?
? ( ) , .
( ) . ( ) ' ?
? ( ) ? ( ) ?
( ) ' ? . ( ) ?
? , . ( ) .
? ? . ( ) . ,
. ( ) ... ,
? . — .

.                  . (Laughter.)
,                          (  ,       ).                ,             . . .
            .                       .                                    ,
      .                             ?                        .             ,
          .                                                       .
     ,                    . . .                ?
                                ,            ?                       ,
                                         —    ?
                       .                          ,                  . . .
                    .   .        ,                     ,                  .
,                                          ,                         . . .
. .                .                   .
  ;             .                     . .           .                   ,
(              ).                    . . ,                     .
  . . .

,	,					.
			?				...
	,	?
			,			?
						...
		,
	..				.					?
,
			(?),		.				.
	?
	,						.
	?
			,
				?
						.	Laughter.		.		,
					.						?
		,?				?		?
?						...	,				,
,	,	,						,			...
			.	,			?			.
				,				,
										,
										,
		?
********???		!		,	,
			?
							?
			?
					.
				?
			,	?
				——	,			,
		——	,
			——
		,,
				?
					.
					?	Laughter.

,
          —                                    ?
            -                              .
  ,                  .
        ,        .                             ?      .
              ?          ,        .(Pause.)
humming  .   ,                —              —
          ?              —
              ?            ,            ,         .  -
        ?         ,        ?                           ,
                    .          ,                 .
 ,·,        —                          .....            ........?
 ,     , ,        ?             .              ?    .
  ,       —         ,                          ,
              ,       ,      ,             ...        —
   ?      .                                  —
                 '!                                          ,

,          .
,    ,    ,    .     ,    ;
,   ,     ,     ,       ,   ?   ,
( )   ,              "   ,
,      ."   ( )       .
( )   ,'    ,'   .   ( )   ,       .   ( )       ,
?                ,       .   ( )            -
,                   —          ( )          .   ( )   ,
?
,
.           ...
( )   ,     .          ,   ,
,         .         ( )
,                 ?         ?   ,
!      .
... , , .     . (Pause.)    ,
, ,      .      .
?   ( )   .     ,     ,   ;    ?
?    .       ;      -
.       ?   !   ,     .
...       . ,
...
, .
, ' . (Pause.) ,' - - - ,
. .
... ,
, ?      . !
?  .      ,   .    ,
... ?        ;
. (60-second pause and the sound of washing feet.)
?                  .
,  ,  ,         ?   , ,
,

,
.                                                             (pause)      ?     .
   (pause)                              (long pause) (noise of children)
,                    ?
                         .                                                    ,
 .                                    ?
   ,                                 ?                                   ,
?                                ,           ,                       ,
                        ,
              (pause)        ,
      ,                    ,
                                ?               ,              .
                                                   ,
                ?                         ,                        ,
  , ,                                   ,
?                                    ?                              —
       ?           ,
?          ,      ,            ,                          ,          ,
     .                                        ?
         ,                      ,
   ?                                          ,
?             .         .                                                     .
 ,                    ?         ,                  ?        ,
         ?           ,       ,
                  . . .             ,
                                                    ?              ,
   ?                                                         ,
  .                          ·,
    ?
?         ,
   ?                    "               ,
,              ",           ?
,                                      ,                       (pause)
                  (pause)       ,                    ,
 ,                ,
 ,                   ?             —        ?

Derek Beaulieu   95

, ? , ?
, , .
, .
, , -
, , .
. (Elevator door opens.)
.

## 5/ 1

... ? ?
, . ( )
, - , ,
. .
. .
, , ( )
, . .
, . ( ) , ,
, . .
, ... .
, . !!!! ( ) , ,
. (Cars zoom by.) , ,-
, ' . ( ) , .
( ) (traffic noise) , .
... ( )
— . ,
( ) — ? . ,
. , ,-
, ... ,
( ) . ... -
. .

```
() , () '.
 ?
 , . ,
 . ,
() , , , . . .
 ; . . () ___
 . . .
() . ()
()
() () ,
 ! . . . , . . .
() . . . ()
 . ,
 _
 . ; {

()
()
()
() ?
()
() ?
()
()
...
()
...
()
()
...
()
()
() ...
() , ... (noise).
(honk honk honk
HONK!*†!!).
?
?
...
()
?

,
...
()
.)
?
?
?
,.
()
()
()
()
()
()
()
()
()
()
?
—
() ,
...
?

() () , ,
 , -
 , () , .
 .
() , .
 . () .
()
 , ,
 .
() - () — .
 , . .
() , , , .
() , . . .
 , , - - - () . ?
 , -
 .
 , , , ,
() , . ?
 ,
() .
 ,
 ,
 . .
() ?
() , ,
 ,
 .
 , ?
 . ,
 . . . ? . . .
 ?, , , .
() , , () , , .
 ,
 .
() ,
() , , () , , . . .
 , , .
 . . . , . , -
() , . ?

Derek Beaulieu 99

, .
 . , ? .
 — ? ?
, , , ,
 , ?
 . ,
() ’ ... —
() () , ?
() ? ? . , ,
() ? ? ’ ,
() ? ,
() , , .
 ... ? ’ .
() ? —
() — ? ...
 . ?
 ? () , ?
 , () , . (Pause.)
 . ?

 (Rock and Roll.)
 . , . (, .) ,
, , .. ,
 . (heavy breathing).
() , . ? .

 — ,
 . . . —
 (laughter) —
 , — -
 (laugh).
 ? , .
 — () —
— ? .
 . .
 ? , .
() ,
 . . . ()
 — ; , -
 . ,
 , ? ,
() , () . .
 ———— -
 — -
 — —
 .
 — ,. , ? , —' -
 ? -
 ?
 ?
 , — , -
 , .
 , —
() ! , —
 — (sound of water)
 . . . , , ? —' -
 ,
 —
 — ,
 ? ? .
 !' — ,
 — ? —'
 , . ,
— . . .
 ? ?
 " —
 ,, , —'
 , . . . , ?
 , ,

Derek Beaulieu

 —
 ?
 () — , ?
 ? , — ,
 — ? ,
 (pause) ? — ,
 ,
 . . —
 ,·

() ,
 ?
() ?
() , .
() , , , ,
 , — ,
 .
 ?
()
 . . . — ,
 . . .
() ? ,
() , ,
 — , .
 , ? . . .
() —
() ?
()
() — , .
() ?
() ' ?
() ?
() , — .
() , . . .
() ? .
() —
() , - ,
 . . .
() . . .
() .
() ?
() , , ? '
 .
() ?
() , ,

?
() ? .
() . —

 - , —

() ?
() . . .

 , —
 " ?" , "
 ?" ,
 ,
() , —
() , . () "
()
 — ? , " ?" " , -
 , "
 — — ?" "
 . " , ? " .
 — " " " "
 — , , , —
 , , , , ,
 , ,
 , , . . .
 , , ,
 ?
 ? () .
() ? ()
() ? () ,
() ? . ?
() ?
() . , ? ? ,
() ()

() , .
() , , ? ,
() — ?
 ? , ? ? ,
() , . , ,
 . . .
() , . . . -
 ! , -
() , .
 , ? —
() , . ?
 , , ?
 () , ?
 , () . ,
 — , () ? ,
 , - , .
 , , ? (Sink () —
drains.) .
 ? () ?
GLUG GLUG () ,
() . , ?
() () .
 () , ' -
() ? , ,
() ? —
 . . .
GLUG GLUG () ?
() ? ()
() , , ; , -
 , , , .
 () ?
 () .
 () ?
 , , ()
 .
 — — . . .
 , ,
 (Sighs of re-
 lief and music.)

5 / 2

—
 ? , . ,
 ? , , , , , , , ,
 ... , . (.)
,
 , .
 ? ,
 ? . ? . .
, () ? , , — ,
 ? ,
 . ,
 , . .
 . — , — ,
 ? ? ? ?
 ... — ? —
 . ? ,
— , ...
 ? , (pause). '
 ,

. ? :
 - .
 , ,
 . —
 . .
 . ? ,
 ?
 ? , ?
 ? , . . .
, .
 , ? , ;
 , (pause).
 . ,

 "
 ?" , " ,"
 . , ,
 , ? ,
 " ," ?
 " ," " , ,"
 " ?" , " ?" " , ."
 , " " (laughter). ,
 , , , , ,
 , , . . . — , .
 ?
(laughter) , , .
 . ? ,
 , , , , (laughter),
 . , ' . ,
 . (, .)
 . . . , . . . — , ,
 , , . . . () , ?
 , . ? (.) . . .
 .
 ? (, .) , , ,
 , . ? , . , ,
 , , ,
 . , , ,
 ? . , , ,
 , ,
 . ,
 ? , , ,
 ,
 , ,
 , , , , ,
 , . , .
 ?
 .
 , (:) , , —
 . , . . .
 ? . (:
) . ,
 , , , . (

Derek Beaulieu 109

) , , - - . ,
 - - . . ,
, . (.) , , . ?
 . . . ?
 , ? , .
 ? , , , ,
, , .
 , - ,
 . . . , , . . (Pause.) ,
 ? ? ?
 . , ,
 .
 . . ?
 , . . . , .
 . . . ? ,
 ? , . (" ?
 . . . ,) .
 ; ,
() , . . . ? ? ,
 , ("
") ? .
 , ,
 . . .
 , . ? . ,
 , , , . ,
 . . . , , , (?) ,
 , , . . . , ?
 ,

, . , , . . ? ? , ? , , - ,
, . . . ? , , ,
. . . . ? , , ,
? . ? ? . ,
? , . .
,
. , , .
. . . , ?
(. .). ?
. , . . . (banging noise on door.)
, . ,
,
, . ? , ?
, . , ?
? . . . , . ?
. , , , . . . , ?
, , ? ,
. ? , . , . . . ,
, . .
?,
? . ,
, . . . ,
() — . , ,
— ,
() , ,, . , ,
, , ,
() , ? ,
() , ,
? , . , . . .
() , ?
() , , , , .
() ?
(

— ?
, (Coughing.)
, ,
, ?
() ' .
() , ? ?
() - .
() , . . .
() , ' . . .
() .
() ' (?)
() , ; . , "
?" , .
.
() , .
() ' .
() , ?
() , . ? ' .
(Music:) ' , . . .
() ' (Music, slow and drawly:
) . . . (Music:
? (Music: " .).
(Music: " ?") ' .
.)
() , .
() . Music. . Music. ?
? . , ?
() , ' .
() . .
() .
() ?
() , .
() ' , , , , , -
. . (pause) ' , , ' .
(Music.)
() , .
' ?
() , , .
() ' ,
() . - - , - - , -

112 a, A Novel

 ? ?
 .
() , , .
() ! , , "
 ?" ,
 ...
() ?
() ...
() ?
() ,
—— ? . ,
—— " . , ;
 , , " ,
 "," ,
 , (,) . (
 , , .)
 " ;
 . — " ... (
 music.) , , , , ,

—— —— ,
—— . .
—— , ,
—— , . , ? —— ,
 ...
—— " , ", . —— , , -
—— , , . ,
 , —— , .
 ; , ,
 . .
 " , " , . - .
——. .. ?
—— ; , —— , , .
 . , , .
 ? (.) " —— ?
 "
 .

?"
— (laughter) —
— , " ' , -
, —
, "
" , ? —
, " , —
, , ... , ...
. . ,
— ,
— ? ,
. , ,
— ,
, . —
. ,
. , ,
— , , ...
, . ,
, ...
— ? —
, . — ,
, —
, —
. —
— — , .
, — , .
. ... — ,
— . —
. , , , .)
— ? —
. . . —
— , ! .
— , ? — , ,
— ... , ,
. —
, , .
, (

Derek Beaulieu

.) . . . (laugh-
ter). — , .
 ; , . , . . .

6 / 1

—
— ?
— , , ? ,
 , , ? (Music.)
— , , . (Pause.)
— ,
 .
 — ?
—— .
—— .
 .
——
 .
— ?
——
 . , , ,

 , . . .
—shouting— , ?
(.)
 ?
 , . ,
 . . .
— , —
— , . . . , .
 , , , ,' . (Laughter.)
 , . . . ,
 ,
 . . ,

— ,
— , , . , . ,
 , ,

— ? . (Pause.) (.) , , .
, , ,
,
.
—(Giggle.) , .
. , , ?
?
— . ? ' . Traffic noise. ' -
, ' . . .
.
— ?
— , ?
, ?
?
, . . .
— , ' . . . , drowned out by traffic noise.
.
—
— ?
,
', ? ,

, ,
. . .
,' ,
,
— ,
.
,
' ,
, , .
— ,
, . . .
, ,
.
— , ,
, , — ,
,
— ,
. . .
,
' ,
, .

— , , ,
 , .
— , .
 , ?
— , (*Music going*)
 ?
— , —
 .
 ?
—... , ...
— , .
 ?
— .
— , , .
, .
—
 . , ? *Music*
MUSIC)
 , ,
 ? (,) ,
 , . (*pause*) .
 , , ?
 .
 ?
 ,
— , . .
 . , -
 , .
— , , , , ?
— , , -
 .
 ? ,
— , .
— , ,
 , . . .
— ,
 . . .

Derek Beaulieu 119

— , ,
— 				$,				? (Noise.) ’
		. . .		’ ,		. . . (Music)
	,								. . .
		. ,			,			,	?	,
	.			,		.			.		,		,
	? ’ ,						? . . .			,
	?				,	.			,
							.				.
(Music: " 						. . .")		.
. . . (music.)		,		(music.)	
(Traffic noise.) (Long pause.)		’			,		? (Long
(Twangy guitar.)			,				?		.
			?		?		’		,	?	,		,
		.					-			.
pause.)		. . . (long pause)			. .			(extremely
long pause)		. . .			(pause).
					.						. .
				,				.				#
			(long pause).		—	.			?
		?		—		.	,		’		?		—
		,		,		,		?
,		. . .		’		.		—I’			.
		—		,						.
								,
	,					,					.		—
	,		,			,						,
	,			,			,					.
	—				.			,				—
		,								,
			. . .				,		?		—	-
				.								,.		,
		,	?		’,					.		.
								,		.		,
120		a, A Novel

(Pause.)

—
 — , . . ,
 , . . (Pause.)
 , . — , , . . .
 . , , . . . —
 . , . — ,
 , , ; , ,
 . , . —
 ; , , , . ,
 , , — . , ,
 . . . , . . . —
 , , , , ,
 , , ,
 , , .
 — , —
 ,) . — ,
 , ,
 — , .
 . ; . ,
 . . . — , . . . ,
 . (— coughing.) , ,
. . . — , ,

 — , , ,
 . , , .
 , , ,
 , , . —
 . , , ,
 — , , .
. . .
 — , ,

122 a, A Novel

. (Pause.)

? ?

, , . ,
. , , . —
. ...
, , ,
. — , ,
, , .
, ,
... — laughing .
— .
— , , , .
—
——
—— ?
— , .
—— , ... ,
—
— . , ,
— ... ,
— " " .
— .
— , . ?
— , " , " .
— , " , " , , ,
— " , " , , , .
— . —
— ? " , " . .
—
— , ,
, .
—

―... 							,		,
 . . .
―			,
―		,				,	. . .
―	,
―					. . .
―					.
―						,				.
―				,			.
―		,			,
―	,				,
―			,				,					.
―		,		?				?			. . .
―								.
―					?
―	,					.
―				.
―						,		.
―				.
―				,			.
―			.
―	,				,
―			,			.
―				.					,
―									,
―							,
"			,	"			,

―		,	.		;		,
―					,	,	,
―				.

―	.
―						,				,	. . .
						,
		.			.		,			,
	,				,			,
					,					―
―	,			. . .
―		,			.		.
―		,				.
―				. . .

6 / 2

. , .
 , ? , ,, , . . .
 , - .
 . . . ,
 , , , - , ?, ,
 , , , — ? . . . ,
 , , , .
 (laughter) . . . ,
 . . .
 .
 , —
 . —
 — ? ,
 . .
 ? ? ?
 . — ,
 , . . ., .
 , —
 , ,
 . — .
 . . . — , . . .
 , , ? . . . , — , . ,
 , ;

— , , —,

— , ,
,
, , ,
 ...
— , ,
 ?
 . - .
— ,
— , .
— (laugh-
ter) ... , ' -
 . . . ,
 .

 ,
— . , ,
 , , , — ', ,
 . . . , ?
— ,
 .
— . . — , ...
— . . .
— .
— , - ,
 , .
 , . , ,
— .
— ,
 .
— ? , -
— ,
 ,
 .
— , ,

— , . — , ...
— , . , ...?
— ...
 .

Derek Beaulieu 127

— ' (Laughter.) — , ', —
 , ...
— 　　　 , , ... —
—　　　　 ?　　　　　　? , ...
()
 . (Laughter.)
— -
 ? ' . (Noise of
mixed voices.)
— ... ,
 .
—
 .

 ? , ... —... .
— , ...
 ... , . ,
 , — , .
 .
— 　　, 　.
— 　　, 　　　　 .　 ,
 ,
 , 　?
— 　, 　. — 　　, ' .
— 　　.
— ...
— , 　.
— , , .
— , . — 　　, 　　...
— . (Laugh-
ter.)
—.
 ; ...
— ' , ; ' , -
 .
—
 .
— , , .
— ,' . (Laughter.)
 , .

, ,
... . . . — ?
— , , , .
— .
— .
, . — , ...
, . .
— , . ,
— , .
— .
— ? — ,
— - -
. - .
— , . ,
.
—
— . . .
— , , , — , ,
. , - -
. ,
.
, , , . . .
— . . .
—
. . .
, .
—
— .
— .
— , . , .
 , , . . .
 ?
 ?
— (.
— .
—
— ,
— .
— .
— .
— - , - .
— ,

Derek Beaulieu 129

— .
— ,
—
 - ?
 ,
 , ,
 . . . , , ,
— ,
 .
— ?
— , , , -
 , . ,
— , - -
 .
—
— . . .
 , ,
— ,
 . — ,
— ,
— ,
 ,
 .
— .
— . ,
 , , , .
— , ,
 . . .
— -
 .
 , .
— , ?
—, , ! ?
—, , ().
 . . .
— .
—
 .
 ?
 ?
—
 . -
 ,

130 a, A Novel

 ,
── , . ,
. . .
── .
──
 . . .
 , ,
 , ,
 .
 ,
 . . .
── .
── . .
── , ─ ─

— 	,	.
	.	.
— 	?	,
		?
— 	.
— 	,	-
		.
	. . .
— 	,	,	.
—
				?
— 	,	,	,	,	,	,
		,		,
	. . .
— 	,		,	-
	.	,	,
		.
	?
— 	,	,	,
			.
			?
— 		,		,
		,
	.			,?	,
			,
		.
— 	,	.
—
— 	,
			.
		-
	?
,	. . .			—		?	,
— 			,	.
		. (.)			,
			.	— 	?
,	.			,
—
		—
	(simultaneous conversation:
— 		?	—

132 a, A Novel

, ,
, , .) .
— , , ,
, ,
?— , ? — ,
—
, . ,
— .
. — .

— , . ? — , , ?
— , ?
— , ? . . .
— , , ? . . .
— ,
?
— , ?
— , ,
. . .
— . . .
—
.
, ,
.
— , . . .
—

— . . .
— . , .
— .
, .
.
— , , .
— .
—
.

Derek Beaulieu

— , , , ,
 . (Laughter.) ;
— , , . . .

— , . ,
= . . .

—
— , ,
 .
—
 .
=
— ,
— , , .
— , . . . -
 () . .
—
 , ?
— — .
—. . . , ,
 ?
— , . -
— , . . . ; , .
= .
— , , ,
 ,
 .
 .

— , —
 ," ,
 , ,
. . . ,
 . . . —

—
— , . . .
 , ,
 ?
— , .
— , , . — .

, , , -
 .
—
 .
— . , , . .
 . .
— , ,
— , ,
 .
 ?
— , , . ,
 . — , .
 -
.(.) -
 .
— ,
—
— .
— , . — ,
— , , , .
— . .
—.
 , ,
— , , — — , .
— , , .
(, .) , . . . , . . . ,
— , . . . (laughter). . (Laughs.)
— ,?
. . .
— ?
 . . . — , . . .
 - — ?
 .
, ,

. . .
— , .
— ! -
 , .(.)
 .
 . . . - ,

— . ,
— , ,
 ?
— ? .
— , .
 ?
— - ,
 . ,
 ?' — , ?
— . , — , .
, , , ,
 , , ,
 . (, .) . — , ,
— , ,
 . , ,
— , - ,
 . .
—
— ? .
(.)
—
— , .
 ,
 . . .
. . . . (muffled). ,
 . (, .)
, , -
 . ,
 . . . ,
— , , . — ?
— , ?' .
— , .
 , ,
 ,
— , , . , . . . ,
 .

136 a, A Novel

― , , ?
 .
 , , ,
 .
― ?
 ―
― , . , , .
― . ― .
 ,
― . . . ― . . .
 .
 ―
 , .
― , , ,
 . ,
― ,
 , ,
― , . . .

 .
― .
―
. . . ― ?
 ― ?
― , , , ― , .
 . . .
 .
― . . . ,
 ,
― , ,
 .
 ,
. . .
 ,
 ‐ ‐
 ―

― , , .
 , ,
 .
 .
― .
―
― , . . . ,
 ,
 . ,

— , , .
— -
— , ? .

 ,
— .. , . - - - - .
— , — ,

— - - ,
 ... , — , " ."
— ..
 - .
 , ... (laugh- — , ' , .
). ,
—
 , ,
 , ? '

— -
— - (laughter).

 -
— . . .
— - ?
 " , ,
 , - ." (Laugh-
 .) , ,
— , . .. ;
 . .
— . . .
— ,
 . . . (
 .)
— , -
 .
— . . .
 , ,
 , - - .
— ?
(Laughter.) , -

Derek Beaulieu 139

— . . .
—
— ,
— ?
— . — , , . . .
 . - - - - .
— , , , . — , ?
 , . (Pause.) , -
 .
(Laughter.) ,
 , .
— , ?
— . — , ,
— , ,
— , ,
 , , - . , .
 . ? — . .
— , .
 ?

(Laughter.)

(?)

(laughing).

—(,)...

(laugh-ing).

(laughing)...

(laughing)

(laughing)

 , , — .
 ?
—
— , .
— , , , .
— .
— , .
 " , , " .
 . , .
— .
 . , ,
— , .
—. (). ?
 ,
— .
— .
—
— , .
— ! , .
— ? .
— , —
— , .
— . ,
— , ,
 ,
 ,
 ,
 , . . , .
— — , , —
 ,
— , , ?
— . . .
— , , , .

— , . ,
 ? ,
 , . (Laughter.)
— ?
— , , , .
 , . ,
 , ,
 . ,
 , ! (laughter) . ,' .
 ? , , .
 ? ? ? ,
 , . () (music in background) , ? ,
 , ?
 , . .
 . , .
 ?
 " ?" , , ,
 , , ,
 , . . ?
— , ? ,
 , .
(Voices sound muffled as if the people are speaking in a hallway.)
 , . , (
 .)
 , , . . . ()
() . , , ?
(Laughter.) — '
— , .
 . ,
 — ? ,
 , ' . (singing in the back-
ground) , , ? —
 ? , . ? ?
 . (singing .) ,
 . . - , .
 . . . , ? , .
. ? ' . .
 , ? — ,
 ,
 ? ?
 .' ? ,

. ' (laughs).
 . '? , , . ,
 , .
 , ?
 , ? . , ,
 . (music in the background.)
 ? , ' .
 , . ?
 ? (pause). , .
 , ,
 . , ? (Singing) ,
 ? . , ,
 .
 ? ? . ?
 , . ? ',
 . .

7 / 1

(Noise.)
?— , . . . ,
 — .
?— ? (Noise.)
 — , ' , , .
 — -
 ,
 — , , .
 . .
 —
 ? .
 —.
 , . . . , . .
 (: )
 (.) , . . . (-
 — ,), .),
 — , ,
 , .

— , , , ? .
— , ,
— , .
 ? .
— .
— ... , ... (noise).
— ...
— ...
— ...
 .
 — .
 , (.) '
 .
— ,
, ? .
 — , , ?
—
 ...
— ...
 , .
— , ━━━━━━━━━━
—✻ ✻ ✻ ... ,
— ,
 ...
— ?
—
 .
— ...
—... .
— ,
— .
—.... .
 ...
—
 . , ?
— , - ?
 , .
— .
 , , .
— ━ , ,
— ━ , .
—
— ━ ━ . .

——— , . . . — ,
≡ - - . - ,
 ? , -
 ,
 , ,
 . .
——— — .
≡ ? ≡ .
 , . ——— ,
 , — ,
, , -

```
                            ?                       —
(Pause.)                                                 , . . . ;
     —                       . ,                    —                                     ?
     —              . (              . )            —         .
     —       ,   .                        —       ,                      ,
                                 .                                           ;
     —                                               . . .
     —        .                                 —        .
              .                         . . .                  —
     —            ?         ,           ,            —         .                       ,
                                         ,                                            .
                                                ?    —         ,

―
(Laughing)        ʼ  . . .
―                              ,
                    ,          ?

―                              ―
    ,                                      ,      . . .
                .                                     .
―                              ―
    ,                    ,                   ,
        .                      ―                ,    ,          ,
―                                  ,
                .                      ―      ,    ,
 .                                          ,        . . .
―                              ―            ,
                ,                               .
                . . .                  ―            .
                                          ,
―                                   .                   ,
  . . . ,                    .                          ?     ʼ
?―                ,        ?                                ,
―                ,            .          ―
―. . .                      ?          . . .      .
                                         ―  ,

—	,
—	?	,	.
—	,	?	,	...
	,	,	?"	,	.
	...	...	.	.	,
	.	(	,
—	,	....	.)
—	.	—	...
—	,	-	,
	,	,	...	.
	;	,	.	(Pause.)
	...	—	?
(	something in the	,
background.)	?
—	,	-	—	.....	.....
	,	,	,	.	(Pause.)
		,	.
—	,	.	(	.)	?	(	,
	,	,	talking.)	,	,	,
		,	,
—	.	......	.
—	-	,	.	(	—	?
	.)	,	,	,	—	,	-	,
	...	,	,	,	.	.
—		—	,
—	,	,	,	...
	...	—	,	...
—	.	,	.
—	....	(	,	.
	.)	—	,	?
	—	,	?
—	,	,	.	(Laughter.)	.
—	,	,
	.	—	?	?
	.	—	...	,	...
	,	—	?
	........	—	,	,	,	?

150	a, A Novel

,                       .       —                                  ,
                                                                        .
—       ,?                              .       —       —  ,
—                                                                             -
        ,                                               —                 ?
        ,                                    ,                  ,      ,
                                                ?       —      ,    ,  ,
(pause)              ,                          —                           . . .
            . (Pause.)       ,                                      . (
        ?                ?                       —    , .)           .
—           .                                           ,                      ?       ,
—     ,    ,                 ,                   —             .                      -
    , .                                                  ,
            .                                                     .
—                   ?                                                    .

—,
—,
—,                                          .           —,           ?         .
—,                      !                       ?           -          ,
                                                    ,          ?
                               .                              ,                 .
                                    .             . (        &'          ,
                                                             .)              ,
                                        -                                    .
            .                                                 ,            . . .
—                                                                                .
—                                ,                  —             ,
                       ?                                    . . .
                           .                           ,                 ,
                                                              . -
—                ?            —       ?
—                      ,                  .                                  .
      .                                                            ,
                                                                         ,
—                                        ?                               . . .
—                 ,                 .    —. . . . .
    .                                        ,
—               ,          . . .          —      ?
  ,                        .              ,           ?         ,          ,
                   . (Laugh-                  ,         .
ter.)                                                                        ?
—                   . (Laughter.)     —                                   -
                      ,       ?               ?'
                              .              —    .
. . . . . . . .                               —    ,          ,          ,
                                    -
     ?        ,                          . . ?         ,                     . . . . . .
                     ?

                              ?              —            .
              ...                      ,        —               ,
                         .              (pause)
——                                     —      ,
——          ,                      ?    ?
——        ,  ,                                ?
——        ,    .                                              ,
(     )      ,                        ,           ,? (pause)      ,
        ,    .              ,      .
                              .
—.... ,.
——      —     . ,                    ? (pause)
                                 —·····,·                    .
   ?     ?                         ?—          ,
——  ,     ?                          ,·                   ,
——   .
— : . .                  : ,           ,           ·,
  ,                                                   .
  : ?    ,  '                —        — . (pause)
       ,                         ?      , ?
(   ,    .)                     —       ,
    ,                     .              ,
    ,              ?                  ,
    ,                 .        ····· ···
(                          )           —·,···       ,    ,·(pause).
    ,                          ,                         —
                 .                 ?                 .
        ? ,                                           ,
——  .       ···                          ,
——     ,                                —,         ····
——         .                        .
——     ,                .                                     ?
——               ···     ,····  ,            —    ····
——

—...           —...  ,    ?  ,
  .                (   ,              )
                            ,
—         ...                                  ,        ,
                                       ,
—  ,  ,        .                            .  (noise)
          .....  ,                  ,
     .              (laughter)          ,     .
?                         —                 ,
                          ,                        .
     ?                    —
—  , , , , .                 ?  ,
,                         —                        ,
  —                          .   ,                 -
  —                         ,
       .                  —
            ,      "           —
   "     ,                —                       .
 .             ...                —       .....
,             ,         —  ,                .
         "    ,         .       ,
       " ,      "             —                .
"                ",        —               .
,              -             —        .
—     ?                          ?
,            ,               ?
 .      ....                 ?
.              ,          ,  , ...
—                            —     .
 ?                                          ,
,
                        ,  :  ?
—

—    ,                                                    ,                       ,
    ,       .           .            ,         ,                  ,       .
—                                                ,
    ,      .       .                           ,                ?            ,
  ,   ,        ,              ,  ,                        ,
—   ,                  .            ?       ,                     .
  ,                            .
,                                                        ?
                                             .                                .
—                          .
     ,           ,                                    ,              .
.                                          ,                   .
,   ?                                  ,                    ,
    . . . . . (pause)
,   ,           .
                                     ,            ,         .
               .
               .
                       ?
         .                                                         . . . .
                                                        ,
                  .                           ,
                            ,             ,  ,         ,       ,             ,
              .                        -                  . (           )        ,
  ,    ,    ,                              ?  (

,

,                    ?
,         . . . .
              . . . .
    .

          .
        .
     . (        )
               ,               ,
,        ,                  .                            (
  )              —                .
    .
  .   ,
       , ,
          ,

                .
           . . .
                                    "           ,
,          ?"   ,   ,          ,              ,
       .
,    .
  ' ?                  ,        .
 ,
       .     ,
,
              . . .       .
      ,         .             ,      ?
  .
       ,    ?
                            .
                        .
              , ,                  ?     ,        .
  .
          ,                     ,        ,                ,
                                 ,
                    .                                  .     ,
,                     ,                                   ,
       (voice noises)              . . . . .         .

, .                                    ?         .
 ,...             ,        ,   ?
          ,"                        ."       ?
(       ) - -      ,              ? (         )           ,
 ?        ,                 .                                ,
 ?       "                                 .     ,

? ,  ?  ?  ,
 ,  . ,  . .
 . . .
 , , . (gasp) (    )
 . (    ) ,
 ? , . .
 ,
 . ,  . - ?
 . . .
 . ?  -
 , , . ,
 , -
 . —
 . (    )
 , , , .
(    ),  - , ,
 , . ( — ) .
 . . . . .
 - ,
 . ,
 . . ? (    ')
 , , . (pause)
 (    ) , ,  ? ,
 . .  . ,
(    )  , , , ,
 , , ! " " ,
 , . ,
 ?" ,
 ? , ?
 , , ,
 . (    ) - - , ? ,
 . ,
 ? .
 ? (gasp) , ,
 , , ,
 , . ? ,
 . , ? . .

,              ,
. ,           ,
. . .

**7/     2**

                ,
 , ,                         .        .
. .  .    ,         . (      )
  - -     ,     ,
                                    ,
     ? (      )              ,      .
 .      ? ,      ,    .    ,
              (   ) ,
  .  (        )   . (    ) ,  ,
,                    ,      ,       . (
 )   ,      ,              ,    .
 ,                ,            - -    ,
    ,
                ,            .
             ,
. . .  , "   " ,                        " ,
 . ,  ,                          . ,  "       ,
                     . (       )
            . (      )       ,  ,       .    ,
         ,   ,                .           ;   ,
——
  ,    ,                    ( )  ',     ,
(                )      . (      )  ,
              ? ,  , .           . (      )
              .                             ,
 ,        ,           ;          .       ?
    ,                  . (          )       ,
(              )   '       .                ?
                                              -

Derek Beaulieu    159

,                    ,        .   (              ).        ,           ?
                ,  ,          . (

?                               ?                    .                              .

                    .            .                ,
              ,                            ...
,                                       .            ...
,         .        ,
,                   .                                       .
                                                ,          "
,                                    ,                      ,
              ."                                            ?
            - ,                      -       .              ?
...     .                     ,       ,            .
    ,               (singing)      .     (Singing)
,                    .                                                ,
      ,                                       ,         .
              .                ,
        ,      .        ,                               ,          ,
            ,    .
    (     coughing)                                ,            !
,                              ,                         .
.....(    something indistinctly in Italian)     ...
    ,        ,                ...(car noises)      , '
    .     ,          ...              ,        .(pause
noises and voices in the background)                 ,
          ?                              .       .        .
    ?                        ,   ,   ,         ,    ,
        ,       .                              .        .
                              ,     ,                              -
                      .   ?           ?                            -
        ,                .                                .
    ,                      ,
...                      ...                                .
    .     .                                          ,
"   .      ...                                   .
    ."            ,                                  .
            ...    ,                .
        ,                      .              "  "
                                        ,   ,          ,
"  ,"      ,                        ,"         "                ,
    ," "  ,"                                          " -
    ,    ,        ,                                          ."

Derek Beaulieu

                              .              ?         .              ?
                       ,          ,     .                   ,    .
          ,       ,         ,        ,  -          ? . . .
                                   ,                          ,
                       .                        ,        .
                                  ,        ,          ,           ,
                    ;                         .          ,
           ;                 ,      . . . .         ,        ,
                              ,       '                         ,
                     ,                                 .          ,
. . . (pause)             ,                                   ?
        ,     .                     . . .           ,
              ,       .        ,    . . .      . . .                        .
           ?          ,             ,
                                 ,

,                       ,                    —                  ,              .
          ,           .           ,                       .
                                  .           .                ?
     .                                                        ,
     ?          ?                                      ?
?                  .               ,                               .
     ,       ,        ,         ,                        . (             )
                       .   . (pause)  - - -             .
               ?                ,                                - - -     -
  .                ?                       ,              .             .
- -  .                       ,                   ?    .        ?        .
     (dialing)           ,         ,         ,               .                -
     .              ?                .                       ,      ,    ,   ?
     ? (pause)                    ,                                           .
     ,              .             ,

.             ,        .                              .        ?
                  ,                     ,        ,       ,               .
              ?          .              ,        :       ,
(dialing)    . . . .               .        ? (pause)       ?    . . .   -
           .                (dialing)    ,              (pause)           ,
           . (pause)   (       )        .       ,    '          . (pause)
      ?        ,    ',           . (pause)             ? (pause)
   ,                    ?              ? (pause)    (          )          !
(pause)
                ? (pause)                         ?

,       .       ,           .                           .               !
              ...     ,   ,       ,       .       ,

— ,  ,       .
— ,   .        ...
          .
— ,         ?      ?
               ,       ,        ,
                 ,       ,
                   .

```
 ? . , , ?
——— ,
 ,
——— .
 , , " " .
——— ,

——— , , ...
——— !
 ...
 .
———
 , ,
——— , ,
——— , .
 . ?
——— ...
 .
 ,
——— . (Pause.)
——— , ,
 .
———...
——— , .
——— , , ———
 - ,
——— ,
——— , ...
———... ...
——— ,
 .
 ? , , .
——— ? ,
 , .
... ——— , ...
——— , ,
 , .
——— .
——— ?
——— ,
```

Der

, : , :
— , : , "  "
— , . , " . . . "
—
, . . .
.
— . . .
.
— , ' (       hangs up receiver)
, . . .
— ?
— , , — ' . (          .)
— . . .
— . . . , ?
— . . .
, . . .
— , (dialing) .
— . . . . . . ? ' .
— , , , , .
, . .
— , , . , ,
, , —
— (     ). , , .
, , .
— , . . . . .
— . — , --
? — . -
? , ? ' , -
— : . — - - - - ,
. — . . .
— - - - - .
. —
. ' dialing)
— ,
.

... , 
ing.) . ( dial- , .
, — , , ,
? , . , 
? . — .
—... , — ... 
. ...
— , , —, ,, , -
, —
. . —- - ,
— , ? , . — .
— — — —
... — ,
— ? , ,' ( ) . — — —
— , . , — , .
— , — .
( ): . , " , ,
— - . , .
. ,"
, ... —
? — , ,
— ? — , ? , .
— - - - ? —- , .
. . — . ,
" , . ?" , — , , ,
, — —, , , -
— -, -- . , ,
— . — , , " ,", ,
" , " , " , " — ?
?" , , —......... .
?" , ... , — ? ?
— , ? . , , , ,
—, " ? , , .

— ? — , , ?
— ,". " , ,
, ,, . ... ,
? , .
, . ... .
— , . , .
— , . , !'
— . ... ... . ...
— . ... —. ...
. , ... , ...
— ? ? ...
, , ? . , , ,
. ... ... , ?
— . (Pause.) . — , ?
(Pause.) . Pause; noise.
— ? ' ' .
— - ? ... ,
? , ? , , ...
? . —, , —
. — , .
, , - ....
— ,
, , . ? , .
— , . .
. ——— —.
, ... ,
, " " . ?
? , —
,, . ,

.                    ,        —
          ,       ,                                                                ,
                ,                                               ,
   ,          .                   ,       . . .                             ,
          ,                                           ,              . . .
       .

## 8/     1

—                  .                         ,                   —"
—                       .     —
"          ,                 ,         ,       "      ,           —
     ,"          .)
                                                             ,      ,
                    "        "     —. . .                               . . .   —
—                  ,   "    ,"                .               ,
?      ."                                                  ,
      ,                       .
—          ?                              ,   "         ,"                ,
   ,                                                                  .
      ,                                   ,
—             .                                                         ,
—              ,                                                     ,
      ,                                  .
                                   (       )"                                ,
—         ,       —                ,  "    ,    ."   (       .)
—       ,                     .
                          .      —
          —  ,       ,                                        ,
   ,     "      "       ,   "      "                ,                    —
     ,"                 .
     .                                                       (              .)
                            "       ,"

.)
,
,
.  (
,       ,
,
,
"  "
,
;
—
—
.
"           "
,
,          .
,       .       ?
"
,           "
,
.  .  .
—
"
—
,
,
.  .  .       —       .  .  .
,       ?
.
"      ?
?
—
?"
,        "       ?"
,
,       .
"
,       "
,
"
,
.
"          ,
—
"           "
,
,
?        ?
"      ?
"             ?"    (Hiccup)   ,
,             .
,
"
,     "
(
—
,
.  .  .
)   "
,    "
—
.  .  .
"   (
—
.)         ,
,
,
—
.  .  .      ,
—
,
,
.
—
,
.
,
—
,
,
.
—
(
,
?     .
—
.
(        "           " .)       "          "
—
,            "
,        "
—
.
,
,          (         ),      — ,     ,       ,         ,     —
.

172    a, A Novel

(Laughter.)

,                                                    , "    ,                    ,"
—      ,              .
=    ?                                          .     —           ,              ,
—    ,        ,
                .                     ,
                         ,
                                ,        .  (           .)
          .                                  ,                                    ?
—    ,                —           .    —
=    ?       ...                        =              .  (         .)
—                                                 ,
         ,                                         .  (           .)
          .                                      ,         ,
—    ?                                           ,
—    ,                                               ,              ,
                                                .            .
                                             ,
—       ..(              ) , ,               .                            .
, ,                     ?
=.

—
? .
— . (Beep beep.)
? (Beep beep.)
— ,
.
, , ,
— .
. . .
(Voices in background.)
— .
— . — ,
? ? . . .
. . , , — , .
. . .
— (Muffled voices.)
.
— , .
(Muffled voices.) — . .
. .
— , , .
. . .
— . ?
. .
— . (Door slams.) (Helicopter noise.)
.
? ?
?
" "
, , , ,
" .
. " ,
.
, ,
" ,
, " ?"
, " ,
—. . . . ( : " .")
— , ,
— , ;
— .
, ?
— , . . . ( screaming ).
—
. ,
— , , . —

Derek Beaulieu    175

                        . . . (music in background becomes louder—
            ).?          .        ,'              .              ?
    —       . (Pause.)

    ?
        ,              ,
                                    .       ?   ',    ,
                ,                .                                  .
                                        .  (                        :
                )       ,     .                           ?
                        (voice fades out
        ).   ,   —              . (Music.) (Pause.)        '       -
    ?       ,                                       .
            . (Pause.)                     .           ?
                    . (Pause.)             . (Pause.)       —
        .                       ,                             . (Pause.)
            ?           ?           ,                             .
                    .       ?               .                       ?
(Pause.)        ,           . . .       ,           ,               .
(Music.) (Pause.)           ,                   .
    . . . (Music.) (Pause.)         —
        ,       . . . (Noise: music & voices.) (Long pause.)        ,
                ?       . (Pause.)        —'                       .
        .       —                       .       .       .           —
                                ? . . .         ?
    ?       ,           ,       ?           ,   ,
    —                       ,               ,                       .
        .   (       ,           )               .
    ,   ,           ,                   ?       —. . .
                        . . .              ,           .       .       —
                                        ,   "           ,
    ."  (           .)                                  —       ,       -
    ,   ,                                           — ,       ,       ,
            ,                                       —. . .           .
        ? (Pause.)        ?       —       ,                   .       -
            .   —                           -       ? (Pause.)       — .
            ?                                   ,               ?
    .                       ,   ,               ,
                .               ?                           ,

,       ,       ,   — —        .         ,    ,       (      ).
         .                                                         ,         '  ?
  ?       -              '  ?       ?                               '  ?
    .  ,           .                        ,
        ,                           . .                    . . .
    —      ,                  .        —            ,
        ,                                ?     ,                            ?
   ,                                              —      .       .
                  ,     ,                                .                 ,
                 ?          ?                      ?      .
   ,             .            ,                                          -
    .
—   ,           !    ,                           ,          .           ,
    ,           ,           .
—   ,                     .
    .
—(       )—       ,        ,              (       ),  '
—    ,                              .
—    ,  ,                 ,
—    ,                        ?
—    .
. . . . . .
—       ,                              ?
  ?
—  -                                                  ,         ,       . (Pause)
        ,              .  ,                  ,  '   ? (         .)                    . (Pause)
  ,   (pause).                                  . . .
—           ,  ,          .                                                           .
   ,             ,      ,     ?                                                   ,
                                       .
—  . . .    . . .
     ,              .             ,
—
—                              ,       ,             ,

                    ..          .            ,                ,
        ,                ,            ,             ?                    ?  '
—   ,
—          ,      ...       .                        ?
—   ?
—                               ?
—           ,      ,   '   ?
—       ,
—                        ?
—        ,          .
—
—          ... (voices become muffled—music starts)              -

                            .
—    ,   '           . (Noise.)          '               .
                      . (Pause.)   '                    ... (music   .
  ?
                                     . (Voices in background and music
—                       ,                          .                       -
(music).   ,        .
—                      ...
                  ,       .
—                               ?
—                                             . (Music.)  (     -
                     .)         ,                                         ,
  .                                  (pause).
—              .  ,
—       ?    ...
—    ,      ,
—
                               .
—                                          ,          ,
—  ,   ,      ? (Pause.)   ,          ,           ,           ?
                       . (           ,                   ?
              .)            —     ?
  ,                ,             ,
                                   -      ?    ,    ,  '
            . (Music.)                          ,    ",      ,
                              . (Mu-         "        ..
sic:                             —      ",      ,   "
  .")          ,     ,                —.
            ,                        -

—    ,    .  ,         ,    ,                                                        ,            .
. . . . . . . . . . .
. . . (music).
                            .                                                                        ?
    ,    . . .                    ,    —
                    .  ,            —
                            . . .            —                ,                                    .
?                            —
—                            —            ,    ,                                                    ,
(        ?)                —
                    ?  (            —
                        ?)            ,
—            ,        ,                —            ,    ,
            ,                        —    ,
                                                                                                .
    ,                            —
                .                    —
        .  (Pause.)   (Music:        .,            .
            )    '            —                                                            .
. . .                    ,        —        ,                                            ?
                . (Pause.)   ,                                                    ?
—    ,    ,                                (        ,        .)            ,            ?
—    ,                ?                                                .

(Pause.) , - ,
— ', . . ,
. . . .
, . . . ,
. .
- .
. , . (Pause.) . ., '
. . ., (pause) , !
? . — - , ,
' ? .
? . . . . . .
. . . , — - - - .
. - , ,
, ? , , ,
, . . (pause).
, , ? (Pause.) . . . .
. . !
. , ,
? . — !
, . ,
, , , . .
; ,
(Plop.) . ' , - " "?
. ?
( .) , . . . .
? .
, ? ( singing in back-
ground:
, , . . .
. . . . )
. .;
. , ?
, ' .'
, ? , ,
?, .
. . . . . .
, ? , ?
, , ' .
.

180  a, A Novel

, .                                       ,  . . .           . (Pause.)         -
                          .               : "
. . .                                                  .")  ,
    ,           ,         ?
,                                                                .
                                                         ,         ,
        . . .
              . . .                     . ,
  ,  ,                      .     ,
                                          .

                                                                                   ?
                    ?                        ,          '
       .                                             . . .
                                                  ;
     ,  '          ?    (pause)                 ,        ,          .
 .                      ?
. . .             ?                                              ,
        ?                                                     ,  ?            ,
 .              -      ,        -

                                        (Pause—    talking.)          .
            ,                           (Pause.)          ,
    ,          ,             ,                    . (Noisy, muffled
                    ,              ,                  voices.)
                        . . .              .
                                                ,                  (pause, much
            . (Pause.)          ,          noise.)
        (pause)                          ?                ?
        . (Pause.)          ,         ,      ,            . (Noise.)
    ,         ,'                    ,              .
            ? '                                      . (Noise and music.)
            ?                                    ?
                    . . .
                            .                                    .
                ,                                      .
                    ?                               ?
                ,         ,                                                    -
        ,                                                              .
                        ,                    .                          ,
            .                                          .                  -
    (                                        ,                (pause)      .
    (  "         ." )            ,         ,           .        ,          ,
        .         .       .        ,         ?              .         ,       -
        ,   ,          .        ,           ?                  ,
                ,                    .                    ?
    (Music.)                                ?
        ? (Pause.)             ,                   ?     ' ,    ,     '
                            .          .                  ,
        ?        -         ?            ?          .                          ,
                    ? (Noisy—
                        .) . . . . . . . . . .      ,                     . (Pause)
            ?                                .
        ' ,                .      . . .                       ,                ?
    ?    ,                      . (Mu-    (Pause.) (Noise            .
    sic.)                                                   .)          ,      -
                -                                   . (Pause.)           ,
            ,                    .            .
                                ?         ?
                            ? (Pause.)     ,                              ,    -
    (                       .)      ?          . (Pause.)                    .
                                        ?         (Much noise.)

                              ,           ,                    , ,            ,
                    —    ,  ,                                           ,
  ?        —                              .              ,       ,         -
                                     -    (                          ;  noise.)
         .                                                     ?
                                    -             . . . (pause). . . .

                                         , ,              ,             ,
                                       "                      ?"         ,
       ,                                              .
                  .                .
                                              .
           ?                                   ,        . (Pause.)
    ,                     .                . . .    . . .    ,   ,    .
    . (Pause and noise.)                ,        ,        ,
. . .                     .
                                                     (pause).
                                             ,                        -
                              .                                  .
                      ,          .          .    ,
                             ?              .            .
   ,       . . .                        ?

                         ,                          ,       —
                      .

## 8 / 2

, ...
? .
— .
, ...
.
— . , , .
...
... .
. , ,
? .
... , ,
— , , . ... ? .
. . .
... , , , — , ,
. .
— . . .
, , , ...
. — , .
. ... . (
- .)
— , ... ,
. , , , , .
, .
... ,
? , .
, — . .
? ,
— . ...
... , .
— . ?
— , , . .
. .

—            ,    ,              .                                              ?
        ,      ,                                              .         ,        -
    ,                                                      ,                        ,
    .                .                                                              ,
                        .                          ,    ?
—   ,              ,          ,           .
      ,                                ,                            ,               ,
    ,  ;                            ,                                                
                              ,     -
                                  ?  ,
                    (                        
            .  )                ,        .
            ,                                                                   ,
        .                                ,                                          ,
    ?                                ,            ,
—                            ,          ,       . . .          . . .
                                                                    . .
          .                  ,                  . . .        ,                      ,
                ,                  ,                                                -
    ,                                                ,          ,
—       .                                                . . .
                                            ,                                       -
,                                                ,                        .
—                                                                                    
    ,        ,                              ,                                        
            ,                                                                       -
"   "                           ,                                  "                -
        ,                . . .      —. .                                              
                                        — ,                        .           ?  "
                                        —                                           ?
,       ,                                 — ,    ,        ,                      —
                        ,                ,
                                    —   ,    .
                                      !      ,   .
                                    —
        ,                            .          ,            ,
(Pause.)        ,                                                          .

— ?   ,   ? 
 . ( 
 .) 
  ?
— , ? / .
— ? ?  .
— , , , .
 .
— ?
— . ( , .)
— ,
 ...
 , ,
 ...
—. . .
 ...
—
 .
 ...
—
 .
— ,
 ?
—
— ?
 ,
—. . .
 ; ;  ,
 ...
— , .
—  ?
—  ?
 . ( — , , .) ,
 , .
 ( .)

— (
— ( ,  ... , ,
— ,  ,
— ,  ,
 , ,
 . , .
 , ?
—. . . , 
 ...
—
— ? ' ( ).
— ?
— 
— ?
—
— .
— , , ,
— .
— ( ).
— , ?
— , ...
 .
 ,
— , . ! ( .)
 . (Pause.)
— ( ).
 . ...?
— , .
—
 ( ).
 ,
—, , -
 ...
 , .
—...   ...

186    a, A Novel

———. . .                . . .            ———
                                                        ,                           -
                                                                  ,         .
———              ,         ,              ———,
    ,                                             ,
        ,                          -
                .                                       ,         .
                        . (                    ,       ,                           ,
    .)          ,                                 ,  -
        ,                                           . (Pause.)
                            ,   ,                         ?
,                       .                                     .
                        . . .     ———       ,
                ,                       ,
        .                       -
                                (                  .)'          ,
                                        . . ;
                                ———      ,                ———
———. . .                                            .
            .

(       .)    ,   .   ,   —...            ...
                    ,    —,    —
                         , ,                   ,
.(Pause.)       ,,       (  ,    .)            ?
            ?     ,
              ?                                ,
     ?              —
— —(  ,   ).    ,        (    .)
  ,"     ?"    ,          —,  ,   ,  ,
       .,—                           .
    ?,          —,   ,  ,
—    . ,    ,    ,   ,
          .                    ,
  ,                 .       ,       ...
        ('    )    ,    ., ,     ,
                 ,         ?
     .           —      .,

.... (everyone talking at once) ...

— - ?
— .
— , , , , .
— ... , !
— . , !
— ! .
— . , .
— —, .
— ?
— , —, , .
, , .
— ...
— ?
— ! ? .
— ! .
— , , .
. .
— .
.
— , , .
— .
— ? .
— , . ; .
— , , , .
— .
— , " , , , " , " , —
— , .
" . ; ,
— . ? Pause.
— . .
— - , , —

—                ,              —        ,       . . .
—                                  .

—                          .
—               ,      ,
                                ,              ,
     ,        ,                          .
              "  ,             ,     "
                                                .
                        ?
—                .
                       ,          .          ,                       ,                       ,
"                      .    ?"     —,           "                ,                  " , !"         ;
  ,                ;  ,  ”                                                                         .
                           ,            ,                   "             ,  !"              ;
                      ,                       .                                                  .
               "  ,     "                    ”
"       ,  "              ,              —         ,         ”          .    "             ,    " ,    ,
   ,     "  ,  ”                                       "              ”
  ,                                                        .
   ?
—                                                                                                 .
     ,           .                    .
                .

—           ,              .            ,                      .                            ,
     ,                          .                                                             ,
                 ,          "        ,      ,                   "              ,   "           ”        .
      .              "  ,            "           ,               ”                                 ,
                                                          "  ”            .                    ,
                                   ”      ,      ,             "           ”  .
                                                                          ,
                                                                 .
                               ,
                        .
. . .          .                                 ?
—                ,
                                   ;

                    .   .
            ?               .
——                                          ,                                                ,
                    ,
                "                                                        ,
            ,   "          ,   ——"                                                                    ;       ,
                                            "'
                                    ,                                        ;                   "
                "                                                                    .       ,
            —            .
                    "
                .   "   ,                                   ,               "   ,
                    ,                   ,               ,                       ,
                                                                    ,
                                                                ,                       —
                ,
                            .       .                                   "           "
                "   ,                       ,               ,       "   ,
            ,

,     ,                          ,          ,     ,
                                      ,
                    .                      ...
                         ,      ,
                   .                .              .
—...           ,.                                            .
...                 .          ,                ,
—                       .
                        .                                —
                    "     ,   "    ,                   ?         ?
        ,          ,"        ,  ,"                           "
;   ,                   "         "                                  "
              .                "                            "
        " ?"          "   ,                                       ,"
       " ?"                     . 
                        .             "  ,        .          .
                "                "  ,          ,       ,
                   "     "        "    ,       ;    ,    ,"   ,
         ,                  ,              ;          ,"        ,
—          ,    —     ?             .
—,                                          "       ."
                              —,                          ,
                         ;
                         .    "      "
                          ,"         "
                             .      "         "
                                  .
"                   ?"
   ,           .         , "    !"            .      ,  "     ,
                ---,"                          ,"       "
     ,                 "                            "
       .        " ,       ,                  ."     ,
                    ,                  ,
     ,                    —,                                  .         ,.
—,                     ,

*pause* .                                 ,
                          .          ,           ,                                             ,
                  .                            .
                                .

           ,             .                              "
    . . .                                   . . .                                                       -
        ,"
              .                                                                                                -
                              ;

——              ,                                                                     ,               "                       ,
        ,                                                                          ?"                    "            ,
                                    .                                      ,                                ;       ,                       . :
      -,             ,   "           ?                                                    ;"                                        ,
                  "                                          ,——"                   "                                .
                ,                .           ,"                                              .                                      ,
         ,                   .               ,                           .                                              ,
           ,                     .                         ,                                ;                  ,                —
          .   -,         ,                                                                :                                       .
                ;                            .  Pause.
  ,                 .           ?
,      ?                                    .
                              ——
. . .                                 .
                                                    ,   "
                                ;
                    ,
                                    .

                    ,
                                 .
                                             ?                         ?
——
——                           ,    "
               ,"
                                           .
            ,                        .
——                             ,          -,                         ,      -
                             "
                          ,   "              ,                           . . . ."
                                ,
(              ).
——             ,                        ?
              ,            ?

Derek Beaulieu        195

— ? " , " . , ,
, " , , , , " , " , , "
! , . .
. ( ).
. . .
— . , , . , " , "
, ,
.
, (pause)
. , " ; , "
, . , ?
, " — " , " "
. ,
; , .
. .
, — — ,
, ? .
— ?
— " ? , " , " . ,
, ?" , . , " ( , ) " , ?
. "
.
— . , " , . ,"
. — .
. .
? . , " " -
— - ? ? .
— ? ? ,
— - ? ? .
.) . ( — , , .

— .   ,   ,   .         —   , - .           ,
                                    —
                                        ,   .
— ?
  ?
—                  ,                           ?
  .   ,   ,       ,     .       .                   .
                   .       ,                    ,
(Pause.)       ,       .         ,
   ,                       .
—   ,       ?       ?
—  , ,       .       ?                                    ,
—   ,       ,
—       .                   —   . . .
   ,  .                    ,       ,       ,
—   ,

—    ,                                   -                        .)
                    . (Pause.)     ,        —
                ,                     -              ?
    (Pause.)                                          .
,                    ,  ,                       —
   ,                  ,                             ,    ,                    .
,            ,     ,                       —
        .   ,                                  — . .
                  .                          . . .        .
         ,                               —   ?                          ?
    ,                ,                          ,           . . .          .
,                . (Pause.)          —    ,
            ,                            — !                              ;
                    ,            —    ,

,
—  .
                                                                 ,,
         ,                .                 ,        "?
                                                                ,            ,,        ,
  ?                                                                  ."
—

                          .                        ;
— ,  ,         .                          . . .                    ,
,           (Pause.)  (                                   ,
 .)   (Long   pause.)                    . . .
     ?                          —                          ,
—        ?           —          .      —              . .        .
—  ,                   —        . . .             . . . . (Pause.) (Music.)
        . (                        -
                                       —

# 9 / 1

Music.
— !
— ?
— ,
.
— - ?
— , ... .
—
?
— ...
.
? .

Music: long, deep notes gradually
slowing down and stopping.
Pause.
Music picks up.
— ,
? ?
— . .
— ! —
— , ... !
— , .
... ( ) , . (Music.)
! (Noise.) (Silence.) , — ,
? , ( .)
, ... ...
... ... ... ?
? (Pause.) ... . (Music.)
— , — ,
— . ..... .
" ... , !" — . ?
— ( ) , — ?
— , — .
— - , , — , , ,
— , , , , ,

                                    "
                                    ,"
 —             ,             — .
 —                                        —. . .
 —          ?                                           ,             ,
 —               .                                 .
 ||||          .                        —           ?
 —      .                                 —           ?
                .                              ,         .                      ,
                                                                    . . .
 (Buzz-buzzbuzzbuzz.)    . . .                  .
            ?                               —                (Pause.)
                    —                                  .
 —                                          —(              ?)?
        ?                                   —           ,
 —                     ,                    (Pause.)
          ,                                       ,               . (Pause.)   .
   —           .                            —
 —                                                            ,
 Noise.                                           .
 —       ,                                   —         ,        —
         ?                    ?                             ,
 (Noise of voices in background.)            —
         ,                ,                  —. . .
 —        ?                                          ,          ?
 —                . . .          .           —(garble)  . . .
 —                —                          ?
                                             —'
        ?                                               ,             . . .
 —                                                -        ,       ,
 —. . .   .
 —                      .                    —               . . .
 —              ?                            —       !
 —                  .                        Pause. Buzzer.
 —        ,    ,   !   !                     —        ,        ?        ? (Pause.)
 —. . .       .                                       ,       ?       ,        ?
 —                                                        ,           ,
         — ,    ,         . . .              —                      ,          , ,
               ,                                     .                              -
 —        ,                       . . .
 —                                           —
         ,                .                         —                    ?    ,    .
                                                          .
                    ,                        —                             ,
 —         (mumble mumble).                           -
         ,                                                                ,
                     .       -              ,

Derek Beaulieu

―	,	,	―	,	?
	,	.	― ,	,	,
― ,	.	―	. . .
― ,	,	,	,	-
,	?	?	,	,	,	.
	.	―	,	.
(noise)	.
―	?	―	,	,	,
― ,	. . .	?	,	. .	,	-
	? (Pause.)	,	,	"	,
	? (Pause.)	"	―
―	,	?	,	"	,	"	,
―	.	,	,	,	"	,
	,	",	,	,
	,	.
(pause)	,	,
― ,	?	"	"
―	,	.	,	"	"	,
	.	?	.	. . .	,
―	.	,	,
(Pause.)	,	.	.
―	,	. . .	,	.	.
(Pause.)	,	―	,
	. (Noise.)	.
―	?	― ?	,	.
―	:	―	,	,
	?	.	,	?
,	.	,
( 	)	,	-	?
―	:	.	―	,	?
―	.	―	,
― ,	,	.	―	,	―
―	,	?	―	?
―	,	(Music.)	.
―	?	―	,	. (Pause.)
―	.	(Music.)
Noises.

—...                    ,              .              —  '         ,                    ,
—                                                               ,                        -
              ,                            —       ,         .              ,
                    ,                                                                  ,
                    ,          -

         .                                   .
—                                    —                                    ?
—                                                                      .
     ?                              —      ,
—    ,                                          .
              .    ,     ' . . . (loud              —    ,
. .music).                                            .
—                                   —
—                                       ,         , ,      ,      ,
—                                            ,
(very  loud   music—trumpets)         —
(whispering)          . . .         -             ?
         .                             —laughing—      ,       '
—    ?                              (Pause.)
—    ,                                —
           ,       ,       ;       ,         .  ,
                                                        ,
                              ,           —    ,      ,      ,
                        ,                          .
                                                     ,
     ,             .         ,        —    ,
                                                —
                   .                               ,
                                                  —       .
         ,  ,       ,      ,     ,         —
                         ,                      —    ?
                                               —         ?
(Music.)                                             .
—                                -             —...
    ?                                          —    ?    ,              ?
Loud music.                                          ,                          ,
—              . , . .          ,
      . , ,    . . .                                                            ,    -
—     ,                                    —        ?
—              -   ?                                       ,
—          ? (Sniffing sounds.)     (laughing)      —
                                                        ,
    .                                                        -

Derek Beaulieu

— .(  .)                              (Sirens.) (Music.) (Laughter.)
—        ?     ,
           ,    ,                .(Laughter.) (Music.) (Si-
—...                              rens.)
—...    ...              —    ,    ?
—     ...     ?         —.
—         ,      ,      —..;    .(    .)
                                   ,
—     .                              ,
—    ,    ,                    .
—                                —...   .
                                    ,              (pause)
  ,
—    ,         .          .(Sirens.)
                          —   .(Sirens.)
—                         —     ,
—    ?                         .
—                         —
  .                       —
        ,
   .                          .)(Sirens.)       .(   -
—    ,    -    .          —...             (laughter)
                             ,
         ,   ,   ,    -   (voices).
                                —
        "   -    "                —      ,
  ,"  ,"   ,"   ."                 .
     ,                          —         ?
  ,  .
—                                    ,
—    ,    ?                          ,   ,
                                  .
—   ,   ,    -                      ?(Music.)
  ., ,     (music)                ,"  ,"
   ,                               ?"
(Sirens outside.)   .   "  ,    ."   ,
—  ,       ?              .(Pause.)

204   a, A Novel

(Music.)
—      ,                                              —          .                                  -
—         .                                                  ,                                                      .
                    .                                   —     ?
                                                             —        ,
(Music.)                                     .
(            ,       .)                      —  . . .                                                          .
—
                .                                                        ,                                                            ,
—                                                             ,                    ,
—           .                                                                         ,                                            ,
—   ,              .                    ,            —      ,           ?
                                ,                                   ,                                 .
(Music.)          ,
   —     .    ,                                                  . (           .)
   —   ,           ,                        .                        " ,  "          ;    ,  -
        ,                                                                                           .
         (?) (            ).                                                                  ,
   ?                                                  . (Pause.)                          ,
—         .                                                                                                 .
(      ,              .)           ,       !              —         ,      . . . ,                       . . .                      .
                                              ,                —      ,       ,
—                                                      .                                  .
                                              ;                   —
                                                  ,                     ?                                                     ,
(          ,                 .)  ,              —           ,       .
   ?                                                   —                                 .
—                                                     —
                                              ,
     ?     ,                                          —       ,                                                               ?
—              . (Music)       ' ,          '      —      ' ,                          ,                       ?
—  . . .                                                                                        .

Derek Beaulieu

," (crying)

—     .     ,     .          "     ?"          . (
—          ,                    .)                    ,
                    "     "          ,     .
               ?          —     ,
     ,"          "                    ?!!     ,
                    "                              ,
—     .                    .
     .                    —
—          .                    —               ?
—     .     "                    —          ,
(     ,     .)     ,          ?"     —     .
—     ,     (          .)     ,     '     —...     ,     ?
          .                    !     ,     .
                         ?
—     .                    —
—               ,                    ,     .          ?
                    —
—     ,     ,     -          ,
     . (Music speeds          —          ?
up.) (Telephone rings.)     ,          .          ;     ,
(Phone rings.) (Music is very     —               .     ,          ,     -
fast.) (          .)          ,
     Ring Ring          ,     —     ,          .
               .
          ,          .
—     ,     .                    ?
—          ,     —     -     ,     .     -     -
     ,                    ?          -
     ,               ?
          . (Pause.)     —     ,          ?
?          "     ,     ,     ?
          "     ,          ?...     .
     ,"          —
(Pause.     ,     —     !     .

Derek Beaulieu          207

—. . .                              .                                              , ,                     ?
—                                              ?            —                           ,'                 ,'
—               ,   .                          -                           (gasp).              ,    ,
—       ,                              .            —               ,                                    .
—       ,'                                            .    —                                             .
                                                               —'                                          .
                    .  (Laughter.)      —'
(Music.)  (Pause.)   (Voices.)          —'                                                        ( -
(Music.)                                                                                           .)
—. . .                       . . .          -                   ,
       . . .
                                   — ,
                                        .
                             — ,             ,
                                    (  ).     ,         —
                              ,              .          ,
                                         ,
                              —
                                       ,
                              —
                                       ,     .
                             —(                                )
                                   , ,                  ,   -
                              —
                                    ,                       ,
                                ,                  .
                              — ,                    .
                              —      ,  ,     ,      ?
                                    ,
                              —
                              — ,'
                                       ,       .
                              —               ?         ,
                              —   ,                .    ,
                                    ,                  ?
                                                           .

―
　　　　　　　　　　　　　　　　　　　　　　　.
　　　　　　　　　―
　　　　　　　　　　　　　　　　　　　,
　　　　　　　　　―
　　　　　　　　　　　　　　　　　.
　　　　　　　　　　　　　　　　　　　　　,　　　　　　　,
　　　　　　　　　―　　　　　　　　　　　　　　　　　　　　　　　　　　　　　　　　　　.
　　　　　　　　　　　　　　　　　?!!　　　　　,　　　　　　　　　!
　　　　　　　　　―　　　　,
　　　　　　　　　―　　　　　　　　　　　　　　,
　　　　　　　　　　　　　　　　　　　　　　　　　　　　　　　　.
　　　　　　　　　　　　　　　　　　　　　　　　　　　　　　　　　　　　,
　　　　　　　　　　　　　　　　　　　　　　　　　　　　　　―
　　　　　　　　　　　　　,
　　　　　　　　　　　　　　　　　　　,　　　　　　　　　　　　　　　　　　　　　.
.
　　　　　　　　　　　　　　　　　　　.

　　　　　　　　　―
　　　　　　　　　　　　　　　　,　　　　　　　.
　　　　　　　　　―
　　　　　　　　　　　　　　　　,
　　　　　　　　　　　　　　　　　　　　!
　　　　　　　　　　　　　　　　　　　　　　　　　　　　　　　　　　　　　　　　,
.　　　　　　　　　　　　　　　　　　　　　　　　　.　　　　　　　,
　　　　　　　　　　　　　　　　　　　　　　　　　　　　　　　　　　　　　　　　　　　,
　　　　　　　　　　　　　　　　　　　　　　　　　　　　　　　　　　　　　　　　　　　,

　　　　　　　　　　　　　　　　　　　　　　　.

　　　　　　　　　　―
　　　　　　　　　　　　　　　　　　　　?
　　　　　　　　　　　―
　　　　　　　　　　　　　　　　　　.
―　　,　　　　　　　,　　　　　　　　　　　　　　　　　　　　　　　　　　　　.
　　　　　　　　　　　　　　　　　　　　　　　　　　　　　　　　( *interference* )
　　―　　　　　　　　　　　　　　　　　　　　　　　　　,　　　　　　　　　　　―　　　　　　　!
―　,　　　　　　　　　　　　　　　　　　　　　　　　　　　　　　　　　　　　　　　　　　　　　　　　　　　　　
―　　( *interference* )　　　　　　　　　　　　　( *interference* )
　　　　　　　　　　?
―
　　　　　　　　.
―　　　　　　　　　　　　　?
　(　　　　　　　　)―　　　,　　　,　　　　　　,　　　　　　　　　　　?
―　　　　?
　　　　　　　　.　　　　　　　　　　　　　　　　　　　　　　　　　　　　　　
―　　　　　　　　　　　　　　　　,　　　　　　　　　　　　　　　　　　　　　,　　　　　　　　.
―　,　　　?
　　　　　　　　.

— , , . (         .) ,   ,    ,
                        ?
— , ,
— ,   .
— , -       .
—    ,       .
— .
—
— ,           ,     ,              .
— ,  ,   ,  "      (silence) (pause).    ,
    ?
— ,       ,    ,
,          ,   , (silence) (pause).   , '           ,
               .
—      (interference)
— ,   ,           .
— ,              ,
.
— - ,       .
— ,    !
—     .   ,
— ...
—
—                              ?   '
    ?        ?           ,
— ,   ,                     .          , '
              ,
— .
— ,                                 '
— ,    ,
,  —                                   ,
(laughter)
— , '
—        (interference)

―       ,         ,    ,    ,      ,    ,
                           . (       .)
―
            .
                           .
―   ,
(Interference.)
                    ,                .
―            ,                              -
. . .      .
―         ,                   ,                    ,              ,
    ,        ,                                ,     ,
                        .
       ―    ?
― ,                                                                    .
       ―          ?
―      .
―                ,              ,                              ,
―
       ―  ?          .                                                      .
―   ,   ,                                 .          , - -
―                              ,        ,
                  .
―
              ?
―       ?
― ,
―       ,    ,
                .
―       ?
― ,                              ,                           .
― ,    ,        ?
―                ,
              ,    ,  ,                          ,              .
―                              .        ,
                                                        .
― ,                                            ?
―            ,                    .
― ,                       ?
― ,              .  ,              .
―            ,
                ,
―
―                    ―                                    ?

— 	?	. (Pause.)
— 	.	,	?
— 	,	.	,	,
— 	.	,
— 	,	,	-	,
— 	.	, , ,	,
— 	-	,
— 	,	,	.
— 	,	.
—,
	-	,
— 	,	.,
— ,	, ,	.
— 	,	-
— 	?	,
— 	, ,	.	,
— 	?!
— 	,	,
— 	!
— 	,	,	,	. . . . ?
— 	.
— 	;
— 	,	.
— 	,
— 	,	,
— 	,	.
— 	,	,	.
— 	,	.	.
— 	,	-
— 	?

— , , ' , .
— .
— , .
— ( ) ' .
— .
— ? .
— .
— ? 
— , , ',
, , ?
— , .
—
 .

## 9 / 2

— ?
— — , .
— , —
 .
— ?
 , - ,
, - ,
 .
—, , , . ,
—, , ? , ,
 , .
—
—, .
—, ,
— ? .
—
— .
— —
—, ? 
—, ...
— , , , , ...
—, , , 
—...  .

— .
— , , , . ?
— ?
— —
— , , ?
— , .
— ?
— , .
— , ?
— .
— , , , , .
— , , , , . — — ,
— , - , ;  , -
,  ,
.
, ?
— , , , .
.
— .
— , .
— , ,
— .
— , .
— , , , , , ,
, , ,
— ,  .
— .
— , , ,
, ,
-
— - , . . ?
—
. .
— . , ?

214    a, A Novel

―
―
―                                          ,
―          ,                  ?
                    ?           ,          ,           ,           ,          -
   .          ,
―              ,
                              ,           .            ,                     .
―                                                          ?
― ,         ,
,                                                                      .                   .
         ,     . (Pause.)   ʼ
―
                    ! . . .                ʼ .
―               ,            ?
―          ,  .
―         ,  "              ." (              .)                ,         ,    ʼ ―
 ,
                   .
―         ―
       ?
―        !
       ?
                                          ?
―                                  ?              ?
                                      ?
―                                                  ! (

— 
— —            ?
—             ,   .      ,      ,         ,      . (     ,
    .)
—          . ,      ,'          ,
            ,                    .
— ?
— —,            ,      ,       ,'
          .
—          ! ,—
—       ,                      . . .
—,     .
— , ,     .
— ,    ,        —   .
— ,   ,    ,          —
    .    ,    .
—       .  ?           .
— . , .
— ,                              ?
—            —
—          ?
—             ?
— ,—
—                 ?
— ,
— ?
—
—           .   —    .         ,
           . ,
— ,              ?       ?
—    .
— .   ,                          ?
—     ,     ,            .
— . . .          ?
— ?
—          ?          — ?
— ,   ,                          ,
       ,      .
— 
—      —

—          ,                                              ,—
      ,      ,                    ,         ,                       ,                -
—   —      ?

—            ,            ,            "        ?"            ,    "        ,
                                        ,"
                    "                            ?"        ,    "    ."
—        ?",
—        ,            "        ,                                ,
    ,            -    ,                                ,
        ,                                        ,
            ",                ?"        ,    "        ,            -
        "        ,    "                                        ,

.    "        ,                                    ,            ,            ,
    "        ,                                                        ,
                                ",                                                    .
                    ,            "                    ,                                ,
        ,                ,            . . .                                        ,            .
                                        ",            "                                            ,
,                        ,        . . .                    ,                        -
—                                ,        .                —                                        ,
—    .                ?                                                                ,
—                    ,                        "            ,        .            ,"                ,
"                                ,            "                    ",                "                ,            -
    ,    ,"                                            ?"    "                ,                ,
        ,                                        ,
                                "
                                ,
"                                ",            "        ,"                            ",
    ,                            ,                        ,                    "    ?            ,                    ?
                        ",            "                            ",    "
                        ",                            "                        .
—    ,                                                        .
—                ,                                ,
—        .        ?                    -            .
—                                            ,            -            .

                    ,        ?    ( Pause. )            ,

                                                                    ?
    "                   ?"                                                                    ,
    ──
      ,          ,                                   .                                      .
                        ?
──    ,                          ,               ,                    ──              -
        .
──              ,                        ?        ',  '                                    ,
──   ──
       ,
──            ,                 .
         ,
──
──     ,                .
. . .
──   -    ,    -     .
──                    ,                                      ,                       ?
──         ?
           ,
──
      ,     ,
──

———    ,        ,        —
———  ,
———    —            ,
             ,          ,        ,
———            .      ,

—                                    ,                         ,                                     ,
                                                        .
—  ,                    ...
—  ,                                     ?
—  ,                ,   ,                       ,                        —
                                 .
—
                                             .
—
—              ,     ,                  (                              .)
—  ,
                      .
—                 ...
                   .
—
—  ,                                              ?
—                              ?            .
—  ,           .                                              ?
           ,
                ,                                       .                                        ,
—  ,         ,         ,  ,  ,
    ,                ,             , ?
—                   ,
—            ,      ,
                            .
—                                     ?
—                      .
—         ,            ,  ,       .
—  , —  ... ...
            ,
—                        ,
                ,
—      ,                    ,
—  , ,                    , ...
                                                         .

—— ,                    ——          ,
    ——                        .
    ——        ,           ?
——      .
    ——        ,                                   .
,           ,              ,        ,                                                ,

    ——                ,           .
    ——        ,         ,          ,         (              ,    ).
            , ,                                           ,      ,       ,

——              .
                                    .      ,                                                  ,
,                                                  ,                                                                     ,
                ,                                                           "          ,                 ,
                                                        .                                                  ,
                                        ,           .
                    ,              .

——                                                ?
    ——                ,               ,      ,
                ,  ,                 ,                    ,                                                                      ,
                        ,                     ,                            ,                                        ,
                                . .

——                .
    ——              ,                                                 ,                                .
,   . . . . .               .                                ,                                ,
        ,               ——       ,                                                                         . ,

——                ,                                                       ?
,                 ,                                                   ,               . . .
            ——           ,                           ,
——                                                                          ,                                           -
            ——              ,         ,         ,                            .                     ,                       ,
                                        ,                                                 ,
                                                                ,

——                ,
——          ,                       . . .

―
  ,     ,          .
―   ,       .     ,
     ,
―  ,           ,
        ,  ,                ,
          ,
            ,     .
―     ,    ,
 ,     .          ...                .
―  ,       .
―             ,
              ,          ,        .
                ,                 ,
                ,       ,
                 ,  ,
                    .
―    ,           .      ?
―
―
―                  ―
                        "   "  ,       ,      ,
   ,  ,                       ,
 .    ,                ,                .
―    ,
                                     .
―
―                  ,           ,
 .  ,            ...
―             ,     ,
   ,                      ,     ,
  ,    ,   ,             ,   ,
           ,               ...
   ,    ,         .
―  ,
―                             ,    ,
 ,                .
―   ,    .
―   ,                          ,       ,
  ,                ,      ,     ―
                       ,   .
―
―         ,           ,
              ,     ,                    .
―   ,     ―                      .
―   ,           ―            ,      ,
                         .          .
  .

Derek Beaulieu    223

— —        ,'      ,    ,                  .   ,
  —                     .  (    ,      .) —
—    —   ,      ,                         ,      ,
—        —        ,'
—              ?
—              .
—, ,      , ,              ,              ,           !       ,
— ... ,                          .
—   ,    ,          ,      .
—           .
—                         ,                .
—                   ,          ,           ,
         ,      .
—   ,           .         .
—     ...
—   ,      ,     ,                      .
—        .
—              ,                    ,
         .
—              ,       .    ,    ,
— -
—.
—  .         ...,      ,      ,        ,
       ... ,         .
—   ,              .
—            ,
—. . . . . . . . . . .       .
—     ?
—          .          ,     .
—   —    ,       ,           ,       , ...
—             ,     ?
—      .              ,      ,
— ,    ,'    ,                          . ...
—                        ,    ,             :
—              ,           ?

—           ,
——.
—    .       ,            ,            .
—  ,  .
—  ,          , , , ,                          ,
           .
—          ,       .
—         ,      ,      ...
—
                    .
—      ?
—   . (Pause.)
—         ?
— ?
—       ?
—   ?       .            .       ,
                                      . (         .)       ,    .
  ?
—    .     .
—  ,
  .
—    ,   .
—,    ...             ,     ,                                        -
              ,       .
—  ,
                  —      ,    ,    —       ...(pause)
—   .
—            .
—     ,   ..
—           ,  "                      .....".
— ?                              ?!
—      ,        ,                . (        .)
— ,     ,               .      ,
—. . .                    .       ,          ,    ...

—        .
—                      ,         ?                      ,
      ,     ?       ?              .
—    ,      ,                         .
—   ,        ,                         ,              .

—— , .
—— . ,
 , .
—— .
 , .
—— ... , . , ... ,
 .

—— .
——
 " " .
—— , ,
—— , , , .
 , , ,
 . , —
 . , . .

——
——
 .
—— , , .
——
 ,
 ,
 , , ...
—— . . . . . , , , —
—— , ,
 .
——
—— ... " "
 ... ,
 , , , ,
 , —
 . ,
 ,
——
 .
—— , ,
——
 ? ,

—— , , , ?
—— ... " ,
" " " , .
—— , , .
—— , ,
——
 ,

226  a, A Novel

―                    ?
―          ,
―       ,             ,                .
―                                                    .
―       ,                 ,                .
―            ,                    ,           ·              .
―             ,           ,              (                    .)      !
              . . . . . . . . . . . . . . . . . . . . . . .
                              . (Pause.)          ?
                                        ,               . . . . . . . . . .           .
―                     .                    ,       ,     ,
    ,           . . . . . . . . . . .              ,
―        ,                          ,
      " ,    (long pause) . . .              ,            ,
                         "
                        .
―            ,      ,'
―       ,              ,
―          ,       ,                      ?
―                    ?
―         .
―     ,            ?
               .
―
"     ,       " ,                         . . .                      ,
―              ,    ,             ,
      ,      '          , (Pause.)'
―
       .
                                    ,
―        .
―        .
―            .
―            .
―                       ,             "           . . . . . . . ?"                 .
―          "        "? (Pause.)                 .
―                   .                       .           .

— ?"  ,  ,"
—  . , . , '
—  ,  ?
—  ?
— — !  , .
— , .  —
—  .  ,
— , ,  , ,
— ...  ,  .

## 10 / 1

— ...
— ,
—  ,
— ,  .
— ?
— ,  .
— ,
— , .
— , . ? ,
—  ,  .
—  , , ' ,  . —
—' . , , ( , . .
).  .
— , , .
. , ?
— ,  .
—' .
— . ,
— , , . ,
— ?
—, , , , , ,  ,

```
 , ,
— ? (.)
 — ?
 .
 —
 .
—
 —
 , ,
— ,
 — . (.) , , ,
— ,
 , . ,
 .
— , ,
—
— ,
 ,
— , .
 .
—
— ,
— , , , .
— ,

—
— — .
—
— ? ?
— .
— , , .
 .
— .
— .
—......... .
— .
— - .
— , , . - ?
— , -
— , ,
 .
— ?
— ,' ,
— , -
— , , "
— .
— ,
 , .
— ,
— .
—... . " , " .
— , ,

— .
— ,
— . .
— , ,
 .
— .
—
— ?
— .
— ?
— .

―
― ,
― , ,
 , , ... , ? , .
,
― , .
― ,
 ,
 .
― ?
― , , , . .
―
 .
―
―
 ,
 " " , " , ―
, " , ,
? , " " , , ,
 ,, " ,
 " " (
, ,
 "
) " .
― .
― , . ?
― ?
― , , ,
―
 , ?
― ?
 ,
― , , .
― ?
 . .
― , ,
 .
― ,
―
 .
― , , .

— ? , . ,
— , . ,
— .
, , . ?
— .
— , .
— —long pause .
—, .
—, ? (, ?)
— ?
— ?
—, , .
—
—, . .
— , . (.)
— . . (.) ,
—, , , .
— ,
— , .
—, .
—, . .
— ? ? .
—, , , , .
— .
— . . .
— ? .
—, .

― , .
― ?
― ...
―........ ?
― .
― .
― , .
― , .
― , , .
― , ,
― ,
 . . -
― ?
 ― ?
 .
― , ,
, , , ,
, , . (.)
 ― ,
 , .
, , , . , ,
 ― ,
 ― . .
 , ,
 . (.)
 , ?
― , ?
 ―
 .
― , ,
 . ,
 ― . ,
 ― ,
 .
― , , , , ,
 !? , ,
 . (.) , ,
 ,
 .

Derek Beaulieu 233

— ?
— . .
— ?
— , , .
— . , .
— , ? ?
— , : ,
— , ?
—, , ,
—
— .
—. . . , , .
— , ? ,
— , .
— , .
— , ,
. (Fading away.) ?
— , , , ,
. . .
— ?
— , .
— , .
— ?
— , ,
— .
— , , . . . , , ,
. . .
— ?
— , .
— , .
— , , . , , .
— , ?

, — , - , '
 .
— .
— , , . , , , ,
, ,
— ? .
— .
— , , .
 .. , ,
— , , -
 .
— , - , ,
" - !, , . ,
— ? (.) , ,
— , , .
 .. , , , .
—
 . (clonk)
 (clunk) (clonk) ,
(clonk)
— , ,
 . - -
— , , ?
— , , .
— , ' . . (Hangs up.)
— ? ? ,
— , ?
— . , , ?
— ,
— , , ,
—
 .
— ,
— .
—
 .

— -, , ?
 — , , .
—
 — . , .
—
 — . ?
—
 — , , ?
— . , ?
— , , , ,
 — , ,

— ,
 — , . - -
— , ?
 —
, ? , ,
 , ? .
 .
— ,
— ,
, ,
 - , .
— - - , .
, ,
— ?
 — ', .
— .
 — , ',
— , ?
 — ,
— .
— .
—
 —

 . .
 : , " , " ,
 , , , ,
 ', , ,
 .

— , ,
— , , ,
— , - .
— , ?
— , , , .
— . ,
— , .
— ,
— ?
— , .
— .
— , , , .
— , , , ,
 , .
—
— .
— ! , ,
— , .
 .
— ?
— ,
— .
— , . ,
 . , .
—
 .
— ,
— .
— ,
 . -
 . , ,
— , ?
—
— , , . ? , .
 ?
— , , , .
, . - , .

― , . ‐
 ― . .
 ― , ,
 ― , , ?
 ― , , .
 ― , ,
 ― , , .
 ― ?
 . (Pause.) , , , ,
 ― ? , .
 ― , ― .
 ― , , ,
 ― , .
 ?
 ,
 ― , , ? . ?
 ―
 ― .
 ― .
 .
 ― , . (Voices.) , , , .
 ,
 ― ,
 ― ? , .
 ― , , , , ,
 ― ? ,
 ― ,
 ―
 ―
 ― .
 ― - , , ,
 ,
 .
 ― .
 ― ,
 .
 ― ?

Derek Beaulieu 239

—
— .
— , , , , . ,
— , ? .
— .
— ? ,
— , , , , .
— . , . , , ,
— , .
 , , ,
 , , ,
— , , ?
— ?
— . , , .
— , . ,
— , . .
— , . ,
 . .
— , ? ?
— ,
— ?
—
— ? .
— , , .
— .
— , , .
— .
— , ,
 , , , ,
 ,
— ,. , , ?
— , , .
— . , ,
— ,
—
— , , , ,
— , . ,
— , , .

a, A Novel

— , , , , .
 , , , .
—
— . ,
— , .
— ?
— , .
— , , ? , ,
 ?
—
— , ,
. ,
— ?
— .
— — .
— ,
 - . , ,
, , , , , ,
 .
— ?
—
 , , ' ,
 . .
— . .
 : , ,' : .
— , . :
 , ?
— , , ,
 .
— .
 , , ?
— ,
 . , .
 . ,
— ,
 .
— , , , ?
— ,
 , .

—
—
— , .
— , .
— , . .
— , . .
— , .
— , . , .
— , . . ,
— , . , .
— , . . .
— , .
— , . ? .
— , .
— , .
— .
— , . , .
— , . .
— , ? .
— , .
— .
— , .
— .
— . .
— . . , , ? , .
— , . .
— , . .
— .
— . , . (Click. Pause. Zap. Static and voices.)
— , .
— ?
—
— ?
— ,
.

 ,
 . ,
 , ,
 .
 ,
 .
 ,
 ,
 — , .
 — , ,
 . .
 — ,
 — —, ?
 — ?
 , , .
 — ?
 — ?
 —
 — .
 — . ,
 . , -
 ,
 — ,
 — ,
 . ,
 —
 . ,
 — ,
 — , . . .
 , ,
 (Static.)
 . . .
 — ,
 . .
 — — , ? -
 — , . , ,
 . , -
 , — . . . ?
 — ,
 — ,
 . , . . .
 — , , - (Static.) (Static.)

Derek Beaulieu 243

— , , ?
— . , ,
 — , ?
— — ?
— , , — . , ,
 , , . .
 , , , — ? . ?
 — —, ?
— ; . . . , , .
 , . . . , ,
— . . .

— ? (Voice in the back-
ground.)

10 / 2

(Phone rings three times.) (Opera in the background.) —
. (Ring.) (Opera.)
. (Ring.) . (Ring.) (Opera.)
(Ring ring.) (High note.) (Dial tone.) ' (Click
click click) (Pause with occasional notes from the opera) (long pause)
(loud opera). , . (singing.)
, ' ? — . — — —
? — . (Noise.)
. (Music.) — , . . .
—
— , ,
— , . ?
.
— . — . . (Opera is loud)
Opera and voices. ? ,
— .
1 . (.) (.) (Voices
? .)
— .
— (opera) . .
— (voices) (" .")
(opera) , . ,
— . ,
— , ,)" '
"). (" '
, .")
?
— ?
— — .
— . — ?
— , " "
— . — .
— ? —
— .
— , — .
—, ? —
,

── , , , ?
 . — ──
 . , , ?
 , . — ──
 ?
 . ? . ,
 . ──
 ? , ,
── , . ,
── (voices) ,
 .
── . — ── ? . ,
── ? ,
── . , ──
── , , .
── . , , .
── , ? , ,
── , . ──
── . ? ().
── ── , ,
── , ? ? . ──,

— , .
— , . — ?
, , (Music.) ,
 . —
— . —
— —
 , .
 , , , — , ?
 . , (— , , ,
). , .,. . . . ,
 —
 , — , , ,
— , ? — - , ,
— ., — ,
 . —
 , .
— ? -, ,
— , ?
 ? — ?
 . ?
 ?
— , , — ? ,
— , . , .
? . , (phone rings.) ,
 , , . (Ring)
 , — .
— — , ;
— , ? . — ,

— ? — . ?
— . - — ? ?
— . — , .
 ? — , ?
— , — . ,
 . —.
— ? —. . . ,
— , . — —

 . — ?
— — , . ,
— ? , ,
—.
 ,
— ! , ;

— , , . , ?
 . —
— , ,
 . — , , ,
— , , ,
 ,
— , . — ?
 . : ,
 , ? ?

— , . , ?
— , . — ,
— , . . .
— , , — . . .
— . ?
—. . . ? ,
— ? — . ,
— , - . ,
— ?
— ? (.) — .

(piano starts playing).
(Music with voices.)
(　　　.)

(voices and piano)

— .
—
— .
— ? — .
— , . (Piano.)
— . — .
 , , ,
 . , , , ,
 — ,
 , — ?
 . (—
 .) ? , ,
 . (Piano.) ,
—. . .
 (piano) — (piano and
 (piano) () mumbling). , ,
— ,
— . (Piano.) —
— —
 (piano gets —
louder)

II / I

— . — . (With the music)
— , , . , , — , .
 , , ? .
— , , ,
(Piano.) ,
— , . (Piano.)
 ? . ? ?
— , — , . . .
— ; — , ?
 . . . — .
— , — .
 , . (Piano.) — , ,
—. . . , —
 , —. . .

. (Piano.)
(Piano gets faster and louder.) Tss tss tsstss.

(.)

()

(gasp and noises)

(Piano.)

?

?

. (Piano.) (Piano.) ,

?
?

.
— , " — , , ?
... " —.
—
 . , , , — . (talking.) , -

 , , —
 (music) . . .
 .
— , , ? — , ,
—
 , , -
 .
 , — .
 , (Rumbling noise.)
(Long pause.) (Humming noise — ,
and piano.) (Voices in back- (Noise.)
ground.) (Voices become loud- ()
er.) .
— . . . () —
— , . . . , - (Noise.)
 , , —
 , .
 . . . (Hum- —
ming.) , ? — , ?
(.)

(Rumbling.) () . . .
 , — ,
 . (Voices in background.) -, , ,
 . (Music.) (Rumbling.) . . . (music is loud) (voices)
— , ? , .
— , — .
(.) (,.) (Music.) (Opera.)
 , , , , — ,? , , .
(music) (crash)
 .
— ? ;
— ,
 , . , . (Opera.)
 ; ,
— , . . . ,
 — , ,

256 a, A Novel

 noise)
 , ? (Opera.)
 . (Opera.) ,
(.) ’ . — . - - - .
 - — . (opera) ?
 - — !
— , . . — ! .
 , — ?
— — .
— . — .
. . . ? (Opera.)
— , (Voices.)
(Voices.) (Opera.) ? — .
 , , — ?
 — . ? , — ?
 . , , — .
(opera) (voices) —, ? (Opera.)
 . (Opera.) — , ?
—, . —
(Opera.) — , . ?
— . ? .
 ? (Opera.) ’ -
— . (opera) (voices) (Opera)
— , (Opera) ?
(Opera.) ? , ’ — , ,
 . — . (Opera.)
—, . ?
— . (Opera.)
 ? —
 , , . . . — , , ,
— .
— . . (.) ’
 . . . , . ,
— . , ,
— ? . , .
— — ,
— . (The — .
phone rings.) (Opera.) (Ring.) ,
— ? (Opera.)
— , SMACK. (Opera.) — , ?
— . ?
— - - , , ? — ,
 ? (smack) ’ .
 (makes a —

— ? (Opera.) , . — ?
. — , , . , ,
— . — , . , , , -
— , . , ,
. — , ,
— . — ,
— , . ,
, , ,
 . (Opera.) (Voices.) .
. . . , ,
. (, ,
.) ,
— , . (Boing.) . (Opera.)
— , . ,
— , . (Opera is very . (
loud.) hoarse)
— , () ,
. . (static) , . . .
(Noise.) (Opera stops.) , ? (?
— , - ,)
. , , ?
— , '. (Opera — . . .
starts.) , (static) (bong) (cough) (static)
— . — . (Static
— and opera.) (
. (Music.)) () (
— ?)
— — , ,
— ? — . (The opera is very loud.)
— . , ,
. . , . . . (bong)
(Pause.) ? (Pause. ; ?
(Boing.) (Boing.) (Rustling ,
paper.) , ? (Long — , , ?
pause.) —)
— ? (Voices muffled by ? (
opera.) , ,
— , ,
— — ?
. . . . (Snores.) (' .)
— ,
,

258 a, A Novel

— , .
— ? —
— , .
— . — ,
— . ? ? .
— , ; , — , , (.)
— . , ?
— ; ... , , —...
... () . ,
', , . (Pause.)
... , ... ? !
— ? , — .
— , , ? (.)
, (Singing— —.
—
, ?
.) ?
— , —
— , . —
— ? , , , ,
, , . —
, . —
— ? —
; .
— , ;
— ? — .
(More singing.) —.
— , , —(-
(more singing—louder)) —
(the finale) , —.
, (—
, .) — ?
— .

		 (opera
—		— is extremely loud)	...
	,	(
—	,)	
—()		— ,	.
—		?
—	, .	. (Opera.)	
—		—	.
	. (.)	, (,)	
	.	,	.
—	,	,	
	,	,	
	, ?	-	
	.	.	
—	?	,	,
—	,	, ;	
—	, ,	,	
	,	...	—
	.	, .	?
— .		— ?	
—		— ?	
— ...		— , .	
—, ?		— ?	
	, ,	— .	
	.	— ,	!
	,	,	
— ,	.	— !	
—(unintelligible garble)		— .	
... (garble)		...	
— ?		— !	
—(making noise)		— ,	,
?			.
—	.	— .	
—		— ,	
— .		—	
(Noise and voices.)		(opera)	
—()	,	(Opera.) (Silence.)	
?		—	.
(Opera is drowning out the voices.)		—	
—	?	(Voice on phone)	?

```
                            ?
—                                           —
(Phone)                                     ?
                                            —       ,         ,       ,      ,
—                                                       ,         ,
       ?                                    —                              .
(Phone)        ,
                         .                  —       ?
—       .                                           . ?
(Phone)             ,       ``            —       ?
             ,,       ``           ,,
                                   .                                               ,
—       ?                                   —           -
(Phone)—            ,                                                  ?
       ,                .                           . ,
—              . (       .)                 —
—       ?                                           .
—              ,                                                      ,
       . (Buzz.)                            —
(Phone)                                             .
—      ,                 .
(Sounds   of   mouth   bow   from                       ,              . ,
record) (Hangs up) (Dial tone.)             —       ,           ,
(Beep.)      -     (Silence.)                       .
                    . (                             -
         .) (Phone rings.)       ’         —                               ’ ?
                             .              —       ?
(Click.)                                    —                ?
                                                    ,                    ,       .
—            ?                              —
(Phone)                 .                           -,
—       ,                                                          ,
(Phone)            .                                                                  ?
—              ?                            —       ?
(Phone)                 .                   —                    ?
—                                           —                    ?
                                            —       ,
—                    ?                             .
—      ,    ,                 ,                                           ?
       ,          .           ,             —
                                            —       ,
—                        ’ ?                                .
—              .                            —
```

11 / 2

(Voices and noise.)

— ,
 ?
.
—.
—. . ! ,

—,
—
 . ()
— .
— .
— .
(talking) (someone is mak
ing a pone call) (voices in the
background)
—. . .
— , , ,
 ,
— ?
—
 (noise
)— ,
 ,

— ?
— , " , " ?
 .
— .
— , ?
 ?
— ,
 ,
() ,
 ? ,

—.
— .
— . —,
 .
— .
— . ,
 ,
.
—
— ,
— .
— , ,
— ,
— , ,

—. . .
—
— , ,
— .
— ,
.
—
— ,
— .
—

—. . .
— ?
— ,
— ?

— ?

 — ?

—
 , , — ?
 . , — , .
 . , . ? ,
 , , .
 . (— ,
 .) (Pause.) (Mu-
 . (Pause.) . — sic) ()
— , sic ?
— , — ?
 . , , — ,
 , (music
starts) (light piano). , ?
 , , ,
(Piano.) (sniff) (whispering) , . -,
 , (piano) —
(whispers Loudly) .
 , . (Piano is very loud) .
 , ,
— .
— -, -
 , . (Music) (voices) — ,
 , . (Piano) . ?,
 (very low notes) . , ' ?
(— .
) . — . (.) ,
 . (music) . , ? .
— ? — ,
— , .
— . , ?
— , ,
 (music)' , , , , , ,
— ? , ,
—
—
— . — ? ?
 ? — -
— . ?
— — ?
— ,

— ? — ?
— —
— . ? ,
— . — ?
 , -
 , ? —
—....... , ,
 —
— ? ,
— , , , —
 ., , , , .,
 ;, . , -
 , ?,'
 . . (Pi- .,
ano.) (Crunching noises.) , , — ;,
 . (Piano.) , , — , .,

— . —,
— ? . ,
 , , , ,
 , , (piano) — , ,
 , , (piano) . — -
 , — .,
 , .
 — ,, ,
— .
 , —
—, ,
 . — .
 ,
— —
 , .
 ? — .,
— ? —
 , ?,
— . — ;

— , ,
 , , —
 . ?
 ; , —
 , . (Running water.) — , .
 . (Running water — ?
 .) — .
(, .) — — ,
— . — ?
— , — .
 , , , , . — , ?
 , , . — .
— ? — ,
 . — .
 , - — ,
 , — .
— ?, , , - — .
 . , — ,
— , . — ?
 , — .
 ? — - - - ,
 . — ?
— . — .
— — ? , - - -
— ? — ?
 ! ? — ,
 , , ? — ?
 ? . — , , ,
— , , — , .
— , — . ? ?
 , , . — ? . . ,
— () , , — ?
— , , — , .
— ? — , ?
— . — , ?

— .
— ,
— .
 —() ,
— , . (Pause.)
— ? , — . ?
.
 ? — ?
— . ,
— , —
 , ? , —
— - , — . ,
— ? — , , ,
 . .
 ? — ?
 ? ,
— , — .
— , , , ; . , ,
 , ; —
 , ?
 . . .
— , ,
 , ; — . (, .)
 . — , ?
— ? . -
— — . (.)
— , .
 ? ? — ? ’
— , , ,
 , . . ,
— . ,
 ? (,). , -
— , " , ,
 , , ,"
 , ,
 . , .
— —
 ? ’ — .
— ? (Pause.) — ?
 ? — , ?
(.) ? ?
 , . (.) — , .
 . Pause.)

Derek Beaulieu

— ? ? . (.)
(Running water.) .
— ? — ?
(Noise.) (Running water.) — -
(Voices sound hollow.) . ,
.

— , . — ?
— ? —
— . — .
— ? —
— , ? .
— . ? ,
— . — , , () ,
— ? ,
 ? , . , -
— — . ,
—() ! . ,
 -
 . .
 — ?
— . — ,
— , ? ; , ,
— , . (Pause.)
— ? . ,
— , , (screech) .

— .,
— . , - , , ,
 ., , ' . (Pause.)
 — , ,
— . — ?
— ? — , ?
—(noise) — , , . ? '
 , , -
 .
 (,) ' .
 ,
— . ; ?
— , , — , ?
 —
 - . . —
 , , — , . (

270 a, A Novel

 .) (Pause.) ?
— ,' —(singing)
— ? , . ,
— . (.) —
— , ? (, .)
— . —
—, ,
 —
(Mumble mumble.) , ? ,' -
 , ; .
— . ; . ()'
 ; , . ? ?
— . —
 , —() ,
 , ,'
 (singing) -
 , . (Singing)
 , — ?
 , ...
 , — ? (Pause.)
— . .
 , ? ,
 . ,
 , —
 . (singing)
—
 ? — . —
 — . —(
) .
 —() ,' , . —
— ? — ;' , — ? —
() , ,'
 . , ,
 , - .
 ?
 — ? —' .
— , . — , ...
 — . .

. — ? . ,
. — ? — , ,
, — , . — ,
, — , . — ,
, — , ? — , .
(— .) ,
. (.) — .
. , — , ,
. ? , -
? , ? , . , , , ,
.
. — ? — ? —.
. — ? .
. — ? — —

12 / 1

(static) (music) , , , , . ,
, . . , . . .
; , . . (pause) .
(pause) . (voices in a hallway) (noise) , ,
. ?
? . . ? (much
noise) , , . ? , . ?
. (crash) , ?
? ?
? , ? ,
? , ? ? .
, ,
. ? ? ,

 ? (Bang.)
 — ? — , , — ?
 — , ?, ' ?
 — . — ', — ,
 — ' ? — . — ,
 . — , . . .
 ? — , .
 — . (Pause.) ' . — ,
 , , ,
 , , , , — . —
, , ,
 . ,
 ,
 . — , , , ,
 , . — . —
 , , .
 , ,
 — , , , ,
 , .
 , — , —

, —... . ? —
... ... — . (Pause.) — ,
, . — , (garble ...
— , ? — —
. — ...;
. —
. (Pause, sounds of walking and doors
closing.) —... . (Pause and traffic noise.) —
?..... ? —... ,
... , , , — ,
..... , , .
... ,
... , , . — ...
, , , . — ,

(?) , . — ?
 , . (pause) (pause) , ,
 , . — ? — ,
 ,
 . — —
 (pause)
(Lots of noise) — , , , ,—
 , , .
 — ,
. . . — . (noise) — , ? ' .
—. —
 , .
—. . . , . — , . (noise) (voices)
 ? (noise) . —. -
 , —
.
 ? — ? — . —
 , , ? — , . —
 , , . —.
 . — . — ?
 — . — , ,
 ,
 .
 ,
 , . — ?
 — .
 — ? . —
 , , ? (traffic)
 — , ? , ' (, (traffic))
(cab driver) , ? — . — ,
 . , , .
 ? — . () . (voices)
 ,' , , (noise) (cab driver)
 , ,
 . — . ,

, . (cab driver) , , .
— , , . (cab driver) , ,
'? — , ? (cab driver) ', -
, , , , ,
— . (cab driver) ,
?
. , '? — . (cab driver)
? — ' (cab driver) ' ,
, ? — (cab driver) ,
, ' ... ? — . (cab driver)
, ? — .
. ' ? (cab driver)
— . (cab driver)
. — . (cab driver) ,
? — , —
. (pause) ? — ? (cab
driver) ' . — , ,
—
. (cab driver) , . —
, . (cab driver) , .
(noise) . — . — . ,
(cab driver) ' . , . ,
. — , ? —
, — . —
? — ' , . — . —...
..... (cab driver) ? — , .
(cab driver) , ? — . (cab driver)
? (pause) — ? (cab driver) —
— , . (cab driver) ? ,
. — . (cab driver) .
— , . (cab driver) , ,
. — . (cab driver) -, ,
,
. — , ,
-, , , , ,
(cab driver) ,
. — , ,
, " , ' —'
(cab driver) , , . —'
" ...(
) ? (cab driver) ' — ,

. (cab driver) , ' ? —
, , , . (pause) , ' . (cab
driver) ? — . ,
, , , , (cab driver)
. — , , . (cab
driver) , ' . —' . (cab)
, — . ,
. (pause) · — ' . — ,
, , ,
, . (cab driver) ,
— , , . (cab
driver)
() —. . .
, , . (cab driver)
(,) , ? — ,
, . (cab driver) () ,
? (
) () ? (cab driver) '
() . (cab driver) ' , ?
(') , . (,
) ' . — ?
(cab driver) . () (
) (cab driver) . (
) —
— — .
. —() — . ('
) — . . . — ,
(cab driver) , — , " ,
?" , , " , , ." (cab driver)
. — . ,
. (cab driver) () '
? () (cab driver) '
? —' ? (cab driver) -
. — , . (cab driver) . —
" ?" (cab driver)
, . — , , ,
— ' , , . —
— ' ! — . — . ()
? () . —
— . —

.　—　　　?　—　　'　　?　(cab driver)
　　.　　　　—　　　?　—　　'　　?　(cab driver)
,　.　,　　　　.　,　　　　,　,
　.　　　,　　　,　.　　.　,
—　.　(cab driver)　,　'　　,　　　,　.
,　　　　　.　　—.....　'　　.　(cab
driver)　'　　　　　　　.　—　'
(　　.)　　　　.　(cab driver)　'　　.　(cab
driver)　　.....　—　?　(cab driver)　,　.　—　—
.　'　　　　　　　　,　　.....
,　　,　　　　　.　(cab driver)　,　,　　.　—　'
(traffic)　　　;　　　　　　　,
　　　　　.　(cab driver)
　.　—　　　,　　　?　—　,　.
—　,　　　　.　.　—
,　　　　　　.　—　,
'　?　(cab driver)...　.　—　.　—
?　(

. . (cab driver) ' ,
 , — . — ,
(*traffic*) (cab driver) ' . (cab
driver) ? ' , .
 — ? —

driver) () , ? (-
) ? (cab driver) , . —
 . — (cab driver) , —
 , , , . ,
 (cab driver) , ? —
 (cab driver) , , , ,
 , . — , .
. — ,
 — . (.) — ,
— . . — . (cab driver)
 , ? — ? —
 , ; , ,
? ' . — . (cab driver)
 , , —
 , , , -
 — —
 . . —
 ,
 , , , — .
 — . — . — . (cab
driver) ? — . — . (cab
 (cab driver) ? — . (cab
driver) . — . , . ,
 , . — . ,
 — . (cab
driver) , , ? — , ,
 , . — , . (
 — . (cab driver) , ? —
 . (cab driver) , ,
 ? — , . (cab driver) . ,
 ' , ? — . — .)
 — . (cab driver) , ? ()
 ? (cab driver) . () , -
 ? (cab driver) . — . (cab driver)

, — , . , .
 () , , ' . (cab driver) ()
, . , . —
? (cab driver) . —
 — ? — ,
 (cab driver)
 , , — . (cab driver)
 ,
 ? — , , ? — ,
, . — —
, . (cab driver) . (
 .) — . —
 — . , , . —
 , ? (cab driver) . —
 . — ,
 . (cab driver) ? —
 — . (cab driver) . — . ,
(.) . — ,
 . , . — ? —
, . (cab driver) , . —
 . (.) (Noise.) (Voices.)

12 / 2

(Low voices.) — ? (Low voices and buzzing.) —
 ? —() . — ?
— -
 ? — ., ? — . ,
 , ? — ,
 . — , ,

 . . . , — ? (humming) —
 — .
 — . —
 , , — .
 — , , ? — , ,

. (silence) (dial tone) (silence) (voices in between static) (dial tone) (') (Phone rings) : . (Beep) : . (Beep.) (click) (buzz) (silence) (busy signal) (click) (dial tone) (dialing) (phone rings)
— ? . — ,
? — . ? — ,
, , . — ? — (silence)
(clicking with voices in between) —... ,
(click) — (click) . — .
— , . — ,
. ! — ? — , ? — , .
— . — ? ' , .
— , — .
? — . — , — .
..... . — , —
? — , . ,
, , (click) — , .
. — , , . — . —
, . — ,
. — ? — . —
— ? — , ? . — —
? (Interference.) — , , .
(clicking with voices cut off) ' .
(more clicking) — . — ? ' (click-
ing) (,). ' ? — . — ?
... — ? —
— , ? —
, , . — ? —
. — (click) , ? —
— , ' (click) . ,
. — . — (click) —
? ? — (click) — ?
— - - , - - - - . — ?
— , , — , . —
. , . — , . —
, , ' , . — , . —
(click click click)
—
— .

— ?
—(*click click click*)
— ,
— , .
— , (*click*)
 ...
 ?
— .
 — ?
—
 — , ?
— , , ...
 — ?
— .
—
— , (*clicking*)
— .
— , .
— (*click*) .
 — ?
— .
 — ?
— , , , , .
 — .
 , , .
 — ?
— ,
— .
 , .
 — ?
— ,
 .
—.....
 — .
— ,
 —
— . , .
— , .
 — , ?
 — .
— , ...
 — ?
— , ,
 .

— ? .
—
— ?
— , .
— ?!
— .
— ?
— , .
— .
— ,
— , .
— , , , .
— ? ,
— , .
— ?
— , ?
—
— .
— , .
— !
—
— ? ,
—. , , .
— , , ? ,
— , . , ,
— .
— .
— . . . (click) ’ , , ’ .
— ? ,
— ? , .
— ?
— , , .
— , . . .
— ’ , ?
— .
— , , .
— !

—
 —
 — ()
 — .
 — , . . .
 — ? .
 — .
 — , .
 — . ,
 — , .
 — .
 — .
 — ?
 — , .
 — ?
 — .
 — ! !
 —
 — . . .
 — . ,
 — .
 — .
 — .
 — .
 — ,

— ?
— , ,
. .
— , .
— ?
— , .
—
— , .
— ?
—
— , .
— , ?
— , , .
— ?
—
— , . ?
— ?
— , — — .
— ?
— , ?
— , . , .
— ? ,
— , , .
—
— .
—
— .
—
— ? ?
— .
— ...
— .
—
— , .
—
— .
—
— .

— .
— — ,
— — , ? .
— — ? ,
— — , , .
— — , . ,
— — , , ...
— — .
— — ...
— — , .
— — , , .
—() .
— — .
—()
— — .
— — , , , (.)
— .
— — ?
— — , , , ?
— ,
— .
— —
— — , . . .
— — ?
— — . ?
— — . , .
— — ? ,
— — .
— — .
— ,
— — ?
— , , , ... , " ,
,

— — . .
— —

— . ,

— ,
— .
— , , . . .
— .
— .
— . (Click.)

13 / 1

(Loud voices.)
 ? (Loud voices.) . (Pause.) (Someone speak-
. . . (? ing in a high pitched voice.)
 .) (Shouting.) , ,
 , . ' ? (Voices in the back-
 - , ' , ground.) ,
 , , ?
 ! ()
 , ,
(.), . .
 , (High voice)
 , .
 . , ?
(,) ' , .
() , ,
(.) ? "
 . "
() , ,
 , . ,
 , ? .
 . (
 high voice—almost screaming)
 ? ?
 - , .

 , (slam)
 ? ! (Lots of yelling.)
 (Shouting)
 . ,
 , .
 .
 !
 . . . , . .
 . , .
 . . . , -
 . . . ,
 , , ?
 , .
 -
 , '
 (Silence.) - ? . .

 (,) . (Pause.) (Rain.)
 .
 , ? '

 , , ?
 , .
 , ', . (Someone shouts
 (- , .) , " ")
 . (- (Rain.)
)
 (Cab door closes.)
 ? . . . , ,
 , , .
 . , -
 . () , '
 , . .
 - , ', ?
 . , , ,
 , ' ?
 (, . (Cab driver) ?
 (, .) ; ?
 , (shouting)
 . ?
 , . . . -
 . ?

— ,'
. ?
- . — , .
- , , ? , , . , .,
? . .. -
? — ?
, . ?
, . — , ?
, , . .
........ , , — ? ()
, ?
. — .
- , ,
. —
, , - ?
..... —, , ,-
. ?
, ?
— ,
? — ?
, , -, ?! ?
. .
? (.) ', '
, ? ()
. ()
: ,
, , ,
. .
. ?
, (Cab driver) ?
, ? — . ,
,, . ,,,
., , , , ,
, , ,
. . ., ,
- .
?
(Cab driver) .
— .
, . (Cab driver) .
. — ,
— ? (Cab driver) .
— - . .

— (pause) ' .
 ,
(Cab driver) — , ,
 — ,
 , , , , .
 , , -

(Cab driver) . , .
 — ?
(Cab driver) ' . ,
 — ? .
(Cab driver) ' , . .
 — , ,
 , , .

 . . . , ' ?
 .
(Cab driver)
 - , .
 .
 — ? , ?
(Cab driver) , , , , . ,
 . , ,
(Cab driver) -
 . .
 ,
 — -

(Cab driver) . — , , -
(Cab driver) . , ,
 — , ? , . .
(Cab driver , (.)
 .
 — , . . .
 (voices all at once). , '
 , , " ",
 , , , - , , ?
 — .
(Cab driver)
 ? ? !

,
, , —
, , , . — ,
— . .
— , ,
, ,; , , ,
. . (- . .)
.
, ?
. .
, ; , .
? ? .
, ? , ,.
.
, (?) ,
, ,
... . . (Cab driver)
, ? -,
. .
, , ? ,
? (.) , (noise), .
, .
, . . (, -
, . .) ,
, . , ,
. ,
, ? . .
, .
—, , -
, . (.) .! ? ,
, ? , , ,
, ? ,
, ? .
, .
, , , ,

.
. (- , ,
? .) , , .
, , ,
 , ,.
 .
 .
 ? , ?
 ! , ? .
 . . . ?
, . , ? ,
 ? , ,
 , . , , -
(yelling) , , (.) ' . !
 ., . ,
 , , (
 . -) - ,
 , - - . (.) ,
 ,, ,
 , . (cab driver). '
 . . . , . . .
,

— ,
 . — ,
— ? —
— ? .
— ,
 .
—
 .
 . (Singing) ,
— . .
— , — ;
 , -; — ,
— , ,
 . -. —
— , — ? .
 , — .
— , ,
 — . ?
 ,
—. -
 ,
— . —()
— , . !
? ?
— ,
— - — , ? .
 . . . (Pause.)
— ! — , ,
 , . ,
; , - ?
 - (Cab driver) . (Laughs.)
 , , - -
—, ? . ?
 .
—, —
 .

294 a, A Novel

— (Cab driver) ()
 . (.) , ...
... , . (Pause.)
... ? (Noise.) (Voices.)
(Cab driver) ' . ' , . (Voices.) ,
 , ? (Voices.)
 , ? ... (voices)
(Cab driver) ; (')
 , . ! ; -, —
 , , . . . , "
 , ,
(Cab driver) ."
 ? , . , -
 (). , ,
 .
 .
(Cab driver) . — . (, .)
 , , (Noise and voices.)
 . .
(Cab driver) ? , . (.)
 . , ?
(Cab driver) . (Voices and noise.)
 ? ?
 , , .
 — ? ,
 ; '
 . ; ;
 , , ;
 , , .
 . (Voices.) ?
 ? —() , ?
 , — ;
 ,
(Noise) (
taxi.) (cab driver) . , ,
 .
 , , , — ,
 . (Door slams.) ;

— , , , . - ?
二 ? . , ,
三 , , , . ?
 ―, .
 , , ? ?
 , ,
 ! ,
 , . .
. - , ? ,
 ? .
 , - ,
 , . ; . .
 , . ,
 ? , , , - .
 , .
 , ?
 , .
 . , . .

 , . —
— , - — , ? .
(,) ... — ,
 , ?
 , , ? —
— - , — .
— — ,
 . . ,
— - ,
 .
— ,
 . , , -
— , ? ,
 .
— , ? . ? .
— , ?
— , . ?
 , . -
— , , .
 . , ? ,
— , ? .
 , . ?
— () ,
— ? — , ? ,
 . , . (Noise.)
 ?
 . (someone singing—ooooooo
— in a high voice.) .
 . ?
—... . ,
— . ,

Derek Beaulieu 297

, , , . (Pause.)
 ? . .
 ? ? , ,
 ? , , ;
 . , .
 , , ?

, . . , ?
 . ?
 . , . . (singing.)
 ? ?
 ? .
 , (Music.)
 . (Pause.) () ,
 , - ; .
 , !
 , ! , ;
 ? '
() . ——— .
 .
 ,
 ?
 ? , ?
 ? ?
 . , () !
 , (dishes crash) .
 , , , .
 , , . (, ()
 , .) , , .
 ... ,
 . ()
 . ? ,
() . (music , ' ,
 ——— .) - ,
 ,
 , . , .
. (much noise.) ' , . ,
 , , .
() ,
 ? .
 ? ,
 , , , - , .
 , . ()
 , . ———
 . ?

(.) . — ?
 , = , ?
 , , —, , ?
() ? —, , ,
 .
 ? —

```
                    ?           ?      ?            .
               ?       ,                  .                              .
                                .                     .
                                      ,   ,                                   .
(pause)           .      ,                         ,
                      ,       ,   ,                           ,              .
                  .                                       ,              ,
     ,                                       ,                   .
      .       .                                         .
                                                            ,                ,
                          .                                  ,           .       -
         ?                                         ?
        .                                         ?
      ,      ?                             ,                    ,
.......                       .                    .                      -
                                                   ,

        13 /       2

                       —.......    .                    —,
                      ',        ,           .  —     ,
                          ,    ,   ,'                      .
                     —       ,                                —
                             —
                         ?
                      ? (___)
                      . —    ,         ,
              (                        .)    .
              (      )              —   ,
              (   ...)  —        .   —    ,
              (   ,  )                             ,
                    ?
    — ,          ,                                                   .
          .(   )                 (                              ,
                  .                                              .)
    —   ,  (      ) —'        —     ,   ,
```

,
 ,
 —, ,
 .; — () . . .
 — . (pause.)

(Noise.)
 , —, ' . (Noise.)
 , (Pause.) , ,
 , , ; , .
 — , . ? (Pause.)
 —
 —
 ? , ?
 — , —
 — . — ,
 — . , —
 . (jiggling glasses)
 — , — ?
 (— .)' —
 — , — .
 — . .
 , —
 , , ,
 . .
 — ? —
 () () .
 () . — , ,
 — . —
 () , — , ?,
 — —, ,(— ?,
) , —
 , . .
 — ? — ?
 — ? , — ,
 — . ?
 — . ?
 — (Noise.)
 — — !
 — , ? — , !
 - — ,

(Singing.)
— , , , . , . ,
 . , — ? ,
 — , ?
 .
 ? . — , ,
— , ! .
 , ? , — .
— ? — , .
 ? ? — ,
 ? ?
— . .
 . —.
— ?
 . , , , . . .
— , , .
 . ? —(.)
— — .
 , , . — , .
— , ?
 , . — , ? , ?
— , ? ?
 , , . — , .
— , .
 , , — ,
 . . . , ?
— — ?
 — . — ,
— , , .
 , ? — ?
— , .
— ? .
— (— ?
 .) —
— ? .
— ,

. , , ,
— . ? ,
— ? — ,
— . ? . (*Pause with voices.*) .
— , — ,
— , — ?
. ? , ,
— . ? (
, .) . ? ,
. ? ? -
. — . . . , .
— ,
. — ?
— . ? ? .
— . — ,
. — — ,
— ? .
— , — ?
— , . .
. ? ',? ,
? . , , — , ,
. . . (voices) — ! ,
. , .
. . , ' , , -
. ? , , -
. — ,
. — . , , "
— , ?" , " ,
— , . , ” ,
— , . " ,
. ? .
— . . . —, , — — :
. — -,

Derek Beaulieu

— , ? . —()
— —, , .
 , . — ?
— ? — . ?
— . — !
— . — ; .
— . ()
 , . —, ?, —
 , ,
 . —
(.) , — , , .
 . (.) . ,
(— .) , —
— — ?
— — ?
— ? , , — ?, . ,
— ,
— ?
 . ? — ?
— . , — , , , .
 —, . ? ,
 .
—
— ? — —
— , ?
 . —
— ? — ? . . . , , ?
— ? , ?
— ? —
— — ! , .
 —
— . , .

, , , , ,,
 , ,, , .,,
 ?! , " , , , ,
—() ,, " ,,
 ," ,,
 — , .
 ()
 ? , -
— , ,
— , , ,
 . . (Si-
— , . , lence.) ,
 . — , ,
— , . (
— .) , . ,
 . ,
 , , — ?
 , , —
 ,
 , , " ,,
 .
 " , ,, —
 , ,, , , ,
 . ,
— , . , - (- - .) ,,
 , ,, .
 ,
 " ,, ,
— . ' ,, ,
 .
— . — ?
 —
— ? , ,
 ? .
— . ,
 , , , .
 — —
 . .
— ,, " .

— ?
— ?
— ,
 .
— .
—
 -
 .
, ,
 , .
()
, ,
 . , ,
 ?
 ,
 ;
 ,
 .
—.
—()
— ,
, : .
—
 ,
— ?
— ? ,
 .
—
— ?
, ?, ,
 , -
— ?
—
—(,),
,
—
 .
—
— ?

, ?
— . . .
— , , -
— , , ,
 (, -) .
—
(?)
— ?
, ?
—. . . .
— . . .
, ?
 .
—, .
— , , -
?
— ?
. ?
— .
 ,
 ?
— , .
—, , , , , ?
— .
(.)
(Everyone is talking at once.)
, , -
 .
— .
" " ,
—" "?
—. . . . ,

—
— ?
? , .
— ?
— , .
— . ,
— , .
, — , -
— . (Sound in background—
?) , !
? . ! -
— . , .
— , (.) -
, , ? - (—, ?) , ?
, , .
. , - .
— ? ,
— , , — ?
. .
— (singing .)
— ! — (singing) . . . —
, , , . . . , (singing.)
(.) , -

, . () —
singing .) , . . . (; .)
(singing , .) .
— ? — . , —
. — , —(,)
. — ? — . ,
— , -
. — . — ,

 . — ?! — ,
 — ? — . — — —
 ,

 ? — , , , , ,
 . — ? — ,
 , . , .
 . ? —
 . — ? —
 — . — , ?

. ? .
———

14 / 1

— —, —, , , —,
 , ?! (pause) , -,
, ? — — - .
 ? — ? — ? —' , —
 . — ? —', ,
 -, , , ,
-, ,
 . ,
 ; . ,
, , , ,
, , ? , . ,
—, ; ,
 , —
 . — . -,
 . — . — ,
 — . — . (

 , . , "
 (pause) () , , ,
 , ,
() . ! , - - ? . .
 , , , - !
 , ,
 . ,
 , ,
 — , , — , .
 . . ,
 ?
 , , , ,
 , ,
 , . , , ,
 , , . ,
 ; , . ,
 . (pause) ? .

 . . , ,

, ′ ′, , , , .
, ? , ;
 . ?
 . ,
 . (...)
 , -, , .
 ? -,
 ?, ,
 , , ? (Pause.)
 . (Pause.)
 , , ,
—() ? -, ,
 —
 —
 — . , . (Pause.)
 ,
 — , ? ?
 — , ? ?
 — , .
 — , , . !
 —
 — , !
 — .
 —
 — , .
 —
(Pause.) ?
 — ?
—() .
 — , ? ,
 — , , , -
 . (Pause.) (.)
 . (Pause.) . -
 . , , .
 , .
 — .
 — , -, , , ;
 . , , —(′,)
 ()

(Everyone's talking)

— . ,
 — , . — ,
 — ? , ,
 . (Voices.) — .
 ? . — .

 — , -
 , —
 , — .
 . —

 — .
 ? . —
 — ? . -
 . — ?
 — . - ? — ;
 — (— , , ʼ ,
 ?) . (.) ʼ —() .
 ? , , .
 — ? — . -
 — — ,
 — ,
 , . , (voices) , . ,
 (voices) —

 — . , —
 — ; ʼ — , . -
 . () ?
 — ? — ?
 — !? . () ?
 — ?
 . (Pause.) , - .
 — -

316 a, A Novel

(Everyone is talking.)

— , . — .
— , — , ?,
, , ? , - .
— , ,
, , .
— ? ? — , .
— , . — , ?
 — .
— . . . — ?
— , — . ?
 ? .
 , . — ?,
 , .
(" —
 , . . , , — ,
 ,
 ?
 , ? " ,
 — ,";"
— , ? ,
 ? , , — , ? ,
, . (.) — , .
 — " ",.
 ," ," ,
 ? ? (" " ,
 .) — .
— — , . — .
 , , , .

— , . ,
—
— .
 , — .
— , ,
—, , — (pause)
 , ,' !
 , ",' (?) , , !
 , , , ?
 -, ;
 . (Pause.) .
 , . — ,
— , ,
— .
 ,
— ? ' , ,
 ? — ,
— ! .
 . — ?
— , ,
 .— ., — ?
 —, ,
 . .
— .
 ? — ?
— . — ?
 — ,
 .— -
 ? ,
— .
 .— , (___')
 ? — , -, , ., .
— ; ,
 , . ,
 , -, ?
 — , , .

Derek Beaulieu

— ? — ,
— , — ? ,
— . — , .
—, () - , . ,
? ;,
— , , , , ?
— , -, .
. (Pause.) (? (Cash register rings)
) , , , . , ;
. . -, , , ,
, . , ! -
-, , (Rock'n'roll emerges from the
? , , background.) ?
? ()
—
— — (a lot
. of noise and voices)
— —
— , ,
? —
— ? ,
— , —
—
? — " ?" , ,
— , ,
- - (,)
. " , "
- — .
— , — ,
. —
— , ? ?
— , ; ,
. — —
—() ?
—
? ,
.

—
— , ,
— . — . (Static.)
— ; ,
— (pause) — ,
 .
— " ", "" ;
— ? . , .
 , " , —
 ." , ,
— . , —
— , ,
 , ,
— ,
 . ?
— ? —
— , , ?. ,
 . —

,			.		,	.		
—					—			
—	,	,		,		,	,	
						.		
—	,				—	!	,	
—	,							
	?					,		
					—	,	, ,	
—			.		—	,	.	
—	.	,		?		.		,
	,				—	,		
						.		
		.				?		
" ,			—	,	—	.		
—						,		
,	,		.			,	,	
—						.	,	—
,	. (dishes crash)	—	'	?		. . .		
—	,					.		
,		.	,		—	,	,	?
				-,	—	.	-,	,
(pause)		,		-			,	
,	?	?						.
		?	,		—()		
—	,				(.)		.
—					—		?	
—	.				. "	,	"	—
—			.		,			
	?				-			
					.			
—	,				—		?	,
—,	,		,		—			

— . ,
 , ? ,
— . , — — ,
, , ; , ,
— . . ,
— , , ? — ?
— — ,
— . .
 (.)
 —
— . —
— , . ? ,
—() , , ,
 , .
— ? ,
— . .
 -,

14 / 2

— , —
() — ? ?
) , —,
 ? ? . . .
— — . . .
 , .
— — ,
 . " " "
— ? — ,"
 " ,
 . (
", .
— ., ,
 " , : ?
", — ,
— . .

(Someone says something.) , ;
 . — ? .
 — —
 , , ? — ?
 — ,
 , — ;
 — ,
 . — .
 , — ? ,
 — , . .
 — , , -, ,
 , , ?
 . —() , .
 -, ,
 — !? (pause) . '
 — , - (Honk, honk.) !
 —. . . - . —
 — . , -, ?
 , — —() ?
 — . ?
 — , ? — ?
 — , ! - (, ,) ?
 , . —() ?
 — —
 . .
 — ,
 , , ?
 — — ! , , ,
 —, ; , ,
 ., ? — , , ', ,
 — , ,, ,
 . ? , .
 —() ,
 . ,
 — . , ' ? .,
 -. , . - —
 (They're
 all talking at once.) , .
 , — , ,

(They are all talking at once.)

(They're all talking again.)

```
—                    ?              —    .
—   .                             ,  ,   ,        ,
—   ,  ?        ,                 —    .
—     ,—       !                  —     ,          —
—    .                   ?        ,          ,
  —   .

― ,  .  ― ,
≡ ?  .  ― ?
   ,  ― ,  .
― , ?  ― ?
≡ ,  ≡ ,
   ?   .
― , ?  ― ?
≡ .   .
― ?  ― ?
.   ,  -
― ,   ― ,
(Talking at once) ?   .
(Music in background.)   ―. . .
   ?  ― ?
―   ,  ,
.   .
―    -
,  - (voices) ,  ,
― .  .  -,
.   ―
― ,   ?  .
.  ―
― , ;  ,  ,  -,
― .  -,  -,
― ,  ―. . :
   . (Sing-  ―(   )   !
ing.)   ;
(Pause.) , '  ― ?  .
   ―
   ?  ― ?
(Someone . says . something.)  ― ,  .
― ?
   .

—
—          ,
—     ,  . .                                    .  !
—          ,     . . .   ?                —(          )   ,       ,
—                    ?
—                             —                         —          ,
—         ,               .                     ,                ,                             ,
—               .                                      . ,
—                                                   ?    ,"
—                                   ?           —                                         ,
—                                                            —                                 .
—(             .)                                              —              ,
 ?                                                             —              ,
—       ?                                                          -,
—                                                              —                 -
     . (                                                        —
     .)             —(       )                                   .
—   , "              ,    ,                                    —
     ?
—                              .  (Sound of water being
—                     .                                 stepped into.)
—                                                    —(       )
—                                                         —
—             ?             ?
              ?          ?                                             ,
              (Someone mut-                             ,
ters something.)           -,                                          .
                            ,      ?     —(       )                            ,
  !                                 ?         —      ,                         .
                               ,              ,       . . . . .
     . (        .)                     —                                  ,
—        ,                              —
  ?                                        —    ,        ,        ,
                                               ,
                                ,  .
                                 -,                —
                          ,       ,                  .                   ,
                                                                       ?
                      ?              ,      —
                             ,                —                ?
                      .       .    !          —                    ,

330      a, A Novel

— ,
  ?                                            (                    ...
—  .                                              :          -
—                                                  )
                          -                        ?
                    . (Every-   —
one's talking at once.)      —
—. . . . .                 ,    —  .
                                   —      !
—                                  (Voice in background)
       .                               ?
—                      .        — -,           ,         ,
—  ,                              .
—. . .            .             (Voice) . . .
—                                                            .
—                                   —
—  ,                                  — ! (      .)
   .                                  —         ,              ?
        ,          .                  —    ,
—                                              ,             ,
        ,                                  ?   ,
                   .                       ,  ?
—,                         ,        —   ,       ?        ,
—                 ,    .   ,
                  ,
              . (Pause.)                                      .
—  ,                                —      ,
—                                     —     ; . . . . .
                                   ,
                        .              . (Pause.)  (
                       ,  ,               ,  .)   (              .)
                         ;                ,
       (      ).                                              .
                                                              -,
          ,                            —   ?
                  .                     —           ,
—. . .                                  —   .
—, ?                                    —
— ,      ,     ,        ,                 —,              ,
 ,                 .    ,                 —                 !
                                          —
            —                             —         ,
                                                            .
            ?

—                  . . . . .                —          ,
—        ,                 !         !       —         ?                ,
—    .          ?                            —    ,                           .
—    .          ?                            —    .                                ?
—    . (         .)      ,    ,    .                .
       ,                                     —             —(Music starts blast-
       —    ,                                ing.)              ,
       .        ,                      .     (Music:          ,         ) (
(        .)                            ,       noise)     ,                —    ,
      (softly)           .                          . (Lots of noise.)
—    ,          . . .                  ,                        (voices)       ,
       ?                                                  . . .
—            ,                ?             ,                          ?
       ,                     .        ,     —
—            ?                               —          ?                   -
—    .          ,                            —            ,                     ?
—             .                                              ,                  ?
— . . .                               -      —          ?
—             .                              —                ,
"           ,          "        ,               . ? (Pause)
'     ,          ,        . . .         !   (Music)          ,           . (Music)
       ,                       .             (Noise.)                      ,
—                                                    ,         . . . . . .
—             .      ,                                       . . .
       . (Door squeaks open.)                —             ?
(Voices sound hollow.)                       —    ,
              .                              —                  . (Music) (Fades.)
—                   ;                        —            .                     ?
—              ;           .                                    ,
—          . (Pause.) (Squeak-                                                  ?
ing.) (Music emerges.) . . . . .             —
—    ,         .                             —  .          ?
—       ,        ?                           —          ,
—    ,                        ,              —          ,
              . (Pause.)

(Music.)

... (noise)

(Squeals)

, . . . . . (           noise)
                ?                              ,
                —                                        . . . .  —
  ,                          !  —         ,       ,
        . . . .         .   ,          —
,        ,           -      , ? ,       .      ,  ,  -
      . . . .              .  —  ,     .       ,      —
  .                 . . . . . .
                           ,        .

                                . . . .
      . . .      . . . .
                          .  (         )
                         ?  (       )
                        ,     —     .  —     !
(          )  —                                  . . . . . .
    .  —         ,              .  (
  ,
  ? )     —         ,                  . ? —

                                    ,           ,
                              . (Music)         ,       ,
                       ,                              ,'
                                             .
                                   . . . . .?           ?
                       - - - -  music        .

## 15 /     1

—                    ? . . .         ?
—
—               ,         .
—( )   -      ,
—,         ,                            .  -  . . .                         .
    -. .
—                .
—              ,        ?
—           . . .                                                    -  . . .
              ?
—     , . . .         . .    ,                          -  -
—           ,                ?
—         ?
—    . . .                 . . .              .
—                              —                         .  . . .
— ,          ,              .       , . . .
—                ,      -                        . . .                  -
, . . .         —                              ,          -
    ?
—(                               ,                           ) . . .   -
. . .
— ,                   -          ”       ,
—       . .            .
—                    .              —
— ,         ,                                                    ,
—            -. . .          . . . .             ,          ?
— - -     , . .

Derek Beaulieu       335

— ,  ?
—(  )  -  - ,  .....
— ?
— ?
— - ...
— ,  - ...
 .
 ,  ...  .  -  ...  ...
 .  .....  ,  ...
— ...  ....
 ....
— -  -...
— ?
— ,  ?
 .  .  ?
— ?  -  -  ?
— -  ...?
 ?  -...
 .  -  .
— ,  .  ,  ...
— ,  -...
— ,  ?
?

## 16 / 1

— ?
 ,  .  .
—...  ,  .
— ,  ?
 ,  .

―              -  ?
―          ,     .
―       .
―    , ,  ,            ,                      ,
―  , ,    ,        ,     . . .
                       ,        . . . (loud opera in foreground)
―                                                                    .
―. . .                              . . .                                          . . .
      .
  ― ,                          ,   ,                   .
―     ?
  .
―
―         ?    .
― ,                         .
―(          )
―       ?
    ,
― ,
―                     ?                                 .
―    . (Opera.)
―                                                          ,
―                ?                  .
― ,                                    ,
―  , ,                         ―
―    ,                  ?     ,                              ?
― , ,
―    ,            ,       , ,         .
              ?
―. . .               ,                    , ,                              ?
                                       ?
―                                        (              )
― , ,                ,                                          .
― ,                                           , , ,    ,             -
―                .                                                         .
―   . . .
―     ?
―        .
―    . . . noise . . .  ,                                  ,
                              ―                                    . . .
       . (Opera.)

—,
     - . (Opera.)        ,
            ...                .
                              ... (voices drowned
out by music.)
     —           ?
—
    —
—...      ...         (    ),          (Opera)
    ,    ...             —      ?     —....
....         - (opera) (         )   —         .      ,
                            ,
—   ?!    —......              !
  .    —  ?  —           ....     . (Opera)..
    —  ...    ...         .    —    ,     ,       -.
       —    ?                       —    ,
         ....     ....(Opera) ...          -           ,
. (Music)...              ...                            ...
  ,       .   —     ,  ,  ?   —  ,
       .    —  ?   —  ,           ...             —   .
—  ,                      ,         ....         ,
  ,    ,       —          ,         .   —    ?   —
 ,                .          —    ,      ,
           .               .      —  ,      ,    ....
  ,                    ;   ,      ,      ,
         ?   —       ,           ...
—                                   ?   —     ,   ,
   .    —                    .                   ?    —
                —     ,    ,          ...! (opera)
—    ,      ...     —"         ,              ...       .
              —     ,    ,       ?   —                ,    ,
  ,      .    —     ,     ...              ,            ,
                                 ,         - "          ,    .
—   ,                          —                ,    .
 ,        —          .    —              ,             ,
       .      —      ,  ,                         ,
                            ....                  —      -   ,
                                   ,                               ,

"    ,    ."       —       .        —        '        .
  ,     .           ,    '   ''
           .     —    ?     —           ,                ,            ,
                                                                          .    —
  ,     .        —    ,
—           .        —(        )  '          ,                  .
  ,                                 .        —              .      —
       ?        ,                              ,               .         —                ?
—.                  .      ,    ,                           ,    .      —              ?
—                         ,                                                                ?
—

.       ,           ,           ,                 ,                —                   —      ,
         ,-             ,               ,                  ,             ,
                    .               ,                                                ,
    ,                   ,             —           —            ,            — . . .
                         ,        .           —                     ,              —
                                                       ,                             .
                          —              (noise)        —                       ?
—      ,              -      ,                  ,                 ,
—     ?        —                                                  .           ,
. . . . . .          —         .      —                       ? . . .                ,    .
                                .                                      ,        ,             ,
                                        ,                              .
—                             .                              —(whistles) (Opera.)
       ?      ,        '     ?     ,       ,        '           ,          ?        ? . . .
                                ,        ,                 ,          ,                ,
                   ,  '                                                   .                         ,
—                                  ?
        ? (pause.)              ,        ,                                    ! (pause,
Opera.)                     ,                       ,         ,             (Pause, opera.)      '
                           .            ?           ?      '              . (Opera.)
(Opera.)           '                                             ,          ?                   .
—           ?
—(            )           ,                              .               ?              ?        '
             ,                             ' . (Pause, opera.)            ,                    ,
                                   .       . . . (pause)             ,         ,         —

—          ,              ?
—             ,   "          "

—      ?     ?
—                ,
—               .
—
—                ?

| ,           ,     ,     ;           ?
— 
—        ?       .
— 
—        ,  .  ,     ;                        ,
                                     ,     .      ,     ,
   . (Pause.)     .     ,     ,                             ,
  ,   ,     ,            . (          .)     ,            ,
    ,              ,                               ,         .
      . . .        .     ,  . . . (music),   ,    ,         —
     ? . . . (Opera.)
—                                                       ,
  .      —                ?      — .              .      .
—     ,                ,                 ,
  .        —          .                           .    ,    ,
      ,           ,  ,                                    —
  ,         —      ,                                       —
,           .      ,                                       .
  .         —   ,        ,     —      ,
  ,    .        ,   —  ?    — '                          .
                                  ?    —    ,
                                                          ,
—                  ! (Pause.)             ,         —      ,
  ,              —                                       . —
      ,        ,              .                 ,    —     ,
    .          —                     ,                    .
  .         —          . (pause.)     —   ,     ?    —
      ?    — ,                ,    ?    —              ,  ,
—            ?    —                                —      ,
  ,             .                            ,           .
                                  .                  .
—    ,                 ,     —    ,                       ?
—              ,                ,    ,    —     ,
  .      —                                              .
—                 ,                                  ,
                        "               . . . "
                                                     —
    ,               .       —     —                 ,     ,
                  .     ,                   ,           ,
                                                         ?
—         ,     ,        ,                  ,

Derek Beaulieu    341

(Pause.)

? (Pause.)
? 
?
!

―
 ,
―
 .
   ,,  ``      ,
  ,      ,   ,
 ,  ,
―
 ,  . ,
―
 ,
   .
―
   .
―   .
―         ,
―
 ,                                         ?
―
 ,         ,
  , ,
―
 ?
―
 !
― , (pause)
 ?
―
―
 ,      , ,
―
   .
―      ?
―
― .
    ,    ,   ,
―. . .
―
―        ,

―
―
      ,  ``
       ,,  ,      ,
        ``         ,, .
   ``  ,  ,     ,    ,
                ,
―
           ,    ,    ―
―    ,     .
―
 ,          ,
       ``
     ,,  ,        ,
―
 ,           ?
     , ,            ,
   ``
―       ,
―  ,       , ,
                  ―
              ,
      ,    .     ,      ―
        .
―  ,    ―
―        ,  .
       .
―   ,
―   ,
― ?
― ?

—
— .          ,                    ?
                                  ,
                      .                        — ,                         .
—          ,                           — ,                  —
                            -            — ,           ?
—      .                                — ,                    ,       (pause)
—                      —      (Singing)            ,       ,    ,
— ,          ,          ?        ,        ,                 .
—       ,                                                         ,
—        ,                               —      ?
                                         —
              ?                                   .                                ?
—     ,  ,              ,               — ,
       ,                                         .
          .                               —  - —.
—       ,           ,           ,        — ,            .            ,                —
    ,                                              .
             ,;                                  .
—      ,     ,                     .               ,
                ,                         —
—         ?    ,                                  .
                                          — ,                                      ,
         ,                   ,          — , , ,                    ,
—            ?                           —
—           ,;                ,         — ,
—   .                                                            , —
—      ,                                            .          .
                ,                         — ,
—     ,                                       .
    ,    ,
   (breathing)                           — ,       .              ,
   —(singing)                            —            ,

                    .           ?            "   ?
—(          )                   ."   ,        ,
        ?                  —    ,
                    .
—
—                                                           ,
    ?       ,           ?   —?       ,
—                   .
                                —
                            .
                            —...
—       ?       ,
            .                               ,
        ...                 —,          ,
                                —
' ,                             .
        . (Pause.)      ,       .
—       .       ,               —           ,       ,
—   ;                       -
—                               —           .
            .       ,                                       .
—               ,           .   —                               ,
—,                                                              ,
    .                   ?           .
—                       .       —
—               .                       .
—,      ,                       —
—           .       ,                       (       )
—       .                       !   ,
—       . (Phone being hung  —...
up.) (Silence.)         .
(After a pause voices.)
—       ,                       —,      .
                ,                                   .
                            —( ,          )
—                           ,               ,           -

— ,                                              — ,            . !
   .
                                                                  ,
— 
, , ,     .                                         ?                      ,
                                 ,                    —
— ,   ,       ,        ...( -                 ,                                     -
                             )                    .                                 -
          ,                              —    ,       ,
                                                                                    .
—                               —
   .                                  ,
—    . (Pause.)                                    .
   ?                       ?     —
—                                              ,
           ?                       —                                    ,
   ,   ,                                    .
                                                     ,    .
                  .                                           ,  ",           .
(                  .)
                                                   ,                 .
            — ,                                ?
(   —    ,         .) (Pause.)              .  ,    ?   ?
—(         )  (           -     —
   )                                    !
   ?
— ,        , ...                               ?  ,                             ?
   ,           .                              ,    .
— ,    ,                                          -      ?
            ,                           .         —         .
              ",                          ",           .
-,

# 16 / 2

—           ,
    ,           .
        .           ,
  ,                               ,  ,
                        ,       ,
              ,                   ,
                                              ,
      ,                 ,             . . .
  ?     .
—  , -             .
      .         ,         ,                       -
—                   ,
  ,     ,             ,                   .
  ,                         ,
—                                 .
    .                                 ?
  ,                               ,           .
—               ?
  ,       .
—                 ,       ?
  ,  ,
—           . . . . . . ?
. (sounds of an opera in the background)
—       ,       -
  ,  ,     ,         ,                   .
—    ?
—(from the background)                           —
  ,           ,               ,  ,   ,           ,
  .       —   ,  ,
  . . . .         ,               —
                .         .               ,
        —. . . . . . . . .               ?       ?
—                                       ?   ,
  ,     . . (music)     —   ,       . . . . . . (opera)
              ,  ,                 .       .
—

Derek Beaulieu

                    .              .           —                 ?
        ,                  ,                              ,
                                                                                —
                   ?            —               ,
          .                   ,           ,   ,
                    ,                                                  —
                           (        ?)            .              —

?         —         ,                                                    .                          ?
          —      , ,                                    ,        .               , ?!!              —
(     )  , ,                                                                                         -
                                                                              ;
         .       ?         —              .
                                                       ,                                      "
                       ,"                                                ?           —       ,
         ?       —      ,                      , "                                   ,"    .
         —                           ,                                                  "
                       ,"                 , , "                                 ." (pause)
                ,                                     .                               ,        ,
       ,   (     )   ,     ,                          .                         ,
       . (opera)        ,      ,       ,                                           ,         -
?                —      .                            .                                     .
   ?

                              .           ,         ?              —                 ,          ,
                                          —
                     ?——        —              ,         ,
          ?                     —                                             , (             )
(opera)                                                               ?
(opera)                     —        ?                 .            —                 ?
             —                                ?             ?                   —
                     ?         ?             —
                             —        ,                    .                        —   ,
       ,                        (talking very quietly)           ,

                              —                        .                            .
     ,             .                           —               ,
    .                                                      ,              ,                 ,
             .           —      ?——       .         —
                             ?         —     ,          ,                                ,
         ,         ,                ,                            ,             ,
    .         —              ,          .                         —      ,
             ,                  .,                    -(opera)                       —   ,
                             .....                                                —      ,
               ,                                                 ,               ,
                     .                    .                                        ,
                                           —                                    ;        ,
                                                                      ..... ,       .
                                                                                           —
     ,             ,            ,            ,                              .              ,
                     .             ,          , ,                                   —
                                          ?,
                                   —
     ?                    ,                ,                    .                —
              "                                           ,                       ,
       ,"
....             ,                 .              —                      —
     ,                                          ?            ,      .                —
                                                                 ?
             "
          ,"                ,                                      ,                    ,
                     ,              ,                     .(opera.)           —
             —                                                ??            ,
                                   —      ?      ,                .                ...

.                                .           ?
              —            ,                        .           ?
        ?         —
   ,         ,                ,                                  .
     ,        -        ,                              —

     ,    (pause)        —           .        .
                                                    "
             ?"                             —       ,               ,
        ,           ,       ?        ?    (pause)
       .         —
                            .                                              —
(pause)        ,             —          ,                          ,"
    ,  ,"           "          ,"                   ,            "    ,       ,
                                 .      ,                         ,      ,
          .         .         —                    ,         .           ?
                            .              —
                        ,         .              ,
   —      ,                                                  —(opera)
       —,                                                  .              ?
       ,                                          ,   -        ?           —
    ,              ,           .      ,       ,                            —
   .                         .      ,
                                          ?                                —
          —                  . (opera)
(noise) (voices) (silence) (crash)
   —(rough sounding)          (interference)         ,
           .                    ?
(Strange sounds—                                    .)
   —
     — ,          ,
(A woman's voice.)
   —     ,                ,                       .
   —          ?
(Buzzing.)
   —(        ),
   — ,        .

—                ,            .
                  .
—         ,        (pause)          ,                    ,         ,
                         ,           ?
—   ,        ,         ;        ,          '. (Buzzing.)
                 ,
                  .
— ,         '. (Buzzing.)        '                       ?
—'       ,              ?
                      .
—     ,                    ?
—  ,        ?
                    .
—                              ?
—  ,          .
(Buzz!!)
—        ,                                     ?
—         !    ,      ?
—      .
                        ,         .
                                            .
—       ?
                        ,
                               .
—      ,
—   ,
                 .
                                 ,
                      .       ,                               ,
    ?        ,
—     ,      ;   ,                .       (roar) '       ,    ';         .
  —(        )    ,         ?
—   ?
  —(       )          '
                    .
—
  —(       )                ,              .
—
  —(       )         .
—   ,       ,              .                                . . .

                    (pause)          '
—                                          .
    —         !
—       ,       ,
    .                                            .    ,
                            ? (         .)
    —(       )      ?
—...         ,        ,            .
(clicking)
        —    ?
—    .
    —
—        . (       .)
—  ,
        ,      .
—                    ?
—   .
—  ,
        (pause)           .     '             .
—  ,
    —                     ,      .
—       ,
—      ,
—             .                .
                 ,            ,     ,                       ...
(The operator comes in)—        .
—              ;
(Operator)         .
—   ,
—  , —                                ,                         ,
—                         ,                                                ?
—             -
—         .
—            ,       ,      ,            ,          ,         .
—  ,
    —  ,         .        ,         .....
(Pause.)
  ,                         ?
—        ,
    .
—    ,    ,

                                                ,                            ,
                          ,          .              ,
          ,                                                           . (Pause.)
(                            ..."            ,         .")
 —(        )         ,                       . (                                    .)
                                  . (              )
 —  ,                                                        . (Opera.)
      —(          )         .
  —          ,         ,               ,                   ,                                            .
  —              .
      —(          )       ?
  —            ,                                       .                                    .
      —(          )         .
      —(        )         .
  —      ?                                   .
            &  —          ?!
  —                    .
      —    ,    ,                    .                    .            !          !
  —      ,      ,                —
  —              ,                .
      —          !
  —                ,            .
                        —
  —(          )                ! (Opera.)
      —(once again)                  ?
  —              ,                  .
  —                            .
  —                          .
  —                ,                                                                  .
      —  ,              ,          !
          —(          )                              !
  —                            .
  —                —
  —                .
          —(          )                                .

―    ,                        .
 ―
 ―          ?
―,         .
 ―       .      ?
―              ,                ,              .
―
                                                ,
                                                              .
―(  ,         )       .
―        ,      ,           .        ,         .
―,
      .       .
 ―   ,       .
 ―            .
 ―              .
 ―            .
―,                                                      ,
        .                  ,   .                    .
 ―  ,
 ―         .
 ― ‑    ,            ?
―   ,            . (Pause.)          .
―(                )                   . . . (          )
 ―   .  . (click) (buzz) (click) (silence)
    .
―(    ,     )
 ― ,       ,  .
(noise) (pause)
 ―         ?
,  ,        . '            .        ?
 ―          ,   .
(opera)
 ―
            .
 ―   ,              ?
                        .
.―                                              ,          .

. (Opera.)
— ,      .
  ?'       .                          ,      ..... (opera)
—                                                     .
 .
— '    . (Opera.)   '      ,
          ?
 .
—          !    !                       .
       ?
—     ,           .   ,         ,         ,       . :
                           .
                 . (Pause.)                  ,
—    ,           -,             ,          .
 ?
—                                       —    ,         ,

 .
        ?       —
 .              ?    , '   -       ?       .        —
           ?       '          ? (loud opera)            ?
 ,                   .           ,                ?        ,
           ?        —     ,              . (opera) (voices)
(silence) (buzz)    —                      ?             .
              . (pause)         ,  "      ,   — — — ,"
, " – ?"      , "     ?"            ,  "                .    .
      ."  (man's  voice)          .   —              (operator)
         .                                                       ,
—     ?         —   .    —   !  '          — ,            .
  —      ?     — '                          .
              .
                  —                .
   ?     —                                                —
        —
—                           ?   —       ,
       . ,                              — '
       ,   ?    —      !                              — ,
              ,       .                       . (        )        .

356     a, A Novel

(click) (pause) (opera and noises)

(pause)

( )

— ,
? , , , ,
. ; ? —
. , . . , .
— , , , . . .
— . . — . (
.) . (pause) , ,
. (much opera)
( ) . , ,
. ( ) — , ,
— — . , ,
, . ,
— . . —
, . ,
— . ( , ) —
— . . .
— . ,
, . , , ,
? ? ' — , , .
, .
. — .
, , .
.
( ) ,

## 17 / 1

— ? (noise) , ' . —
, .
, . . . ! ! —
, ? , ? . —
. ? . — , , ?
. ? . — , ?

—    ,  -   ,   . . .        ,      ,            !    —    ,
    ?           —      ,   ,           .    ,            .         ?
,   ,                .                                       .
—          .                ?         —    ,
    .        —     ,              ?        —                   ,                    .
              .                —

’ ?  —  .  ,
—  .  ,
.  —  ... (garble)  ’  ’  ,  ,  ,  ,  —
—(                )  .  —
.  —  ...
—  .  —
—  —(walking away)  .
?  —  .  —  (            ,       .)
—  ,  ,  ?  —’  ,  -
,  ,  ,  .  —  ,  —  !
(opera)
.  —
.  —  ,  —  ,  ,  .
—  ,  ;
—  ,  ,  ?  —  ,
—  -  .  —....  ?
—  !  ?  ,  ,  .  ,
,  ,  ?  ’
. (Noise and opera.)  —  -
?  (water running)  —  -
.  —
—  .  —  ? (         .)  ?
......  .  —  ?  —  ,
.  —  ?  —
(whispering)
—  .  -
—  —  .  —  ...
—  ,  .  ,
,  ,  .  —  ? ’(Water gets louder.)  ?
—  ,  —  ?  —  ?  —
,  ...  ;
—  —  .
.  —  ?  —  ?  —
,  ,  —
,  ,  ,  ;  ,  ,  ,  ,  ,
—  .  ?

(?) '          . (Opera gets terribly loud.)          ,               '
                                                      . (opera opera)         — .
(opera) (opera ends)          —        .          —           ,                .       ,
                                                              .                  — —
              ?              ' ; '                    .              —           ,
     .              —                   .              —                         -
                            —  ,
      ?      —                                                  .                —
                    —    ?    —
                                    ?       —'
               .           ,        .       ,                 .          ,
                                                                                 -
                  .     .                                        .           .
    ,                                —    ?    —'
                                        .                        .               —
                                           .
     ,                                                    (Music in the
backgorund is very sentimental.)          —      ?     —
                        .           —            .
—          ,           !       '              .                                  .
—                 .                      —                           ,
            .         —       ?    ?     —           .     ,              ,
                                            ?      —      .      —
                                                                       .         —
                                —  ,           —
      ?         — - -              . (opera) (voices) (
                )         —. . . .                                               —
!
                     ,                           ,                    . (
                )     ,         .             .                      . (ad-
justing water)        .
(cab driver)                . . .       .
—                                                                                -
             . . .             . . .                    . (Turns off water.)
   (Dripping.)
(cab driver)              '   ?
—                    .
(cab driver)             ;               .
—                                  ?
(cab driver)         ,   '                      !
     —       ,                            ?

—          .          —                              ?         ,
—                   ,              .
—                     ,     .
—                ,     ,       .        .
—       !?
—   ?                         .        ?
—       .
—  ,  ,                                  .
—   ?  ,'              .             ?
—
—     .
—
—  ,         ,    ,
                                 .
—              ?
—  ,     .
—
—(opening door)          ,    !              ?
—                ?
—   !              ?
—   .
—      ,           ?
—(          )      .      ,,
             ''     ,
—
—         .        .              ,
—
—',
—               ?                      ,
                ,          ,
            .
—
—      ,
—  ,  ,     . . . . . . . . .              —
—   ,                         .      —. . . . .
.       ?.                          .       —

                    . . . . .                                                 :         .
           .                     —   (people shouting)              —        !
                  .                       —        ,                   .
        ,       ,                                                     ?        —
              .                                           .  (in the background)
                       ?          —     ?   ?                  —
   ?         —     ?          ,              .              ,
                    —                                  ,  ,            —           ,  ,
                          ,                                    .
                ?        —                                 —                     ?
      —     ,  ,                    .                             —
         ?                            ?                                         —
                       ?         —        ,  ,                             ?
   ?                                                               .       —     ,
                    ,  ,                                                —
           ?         —          ,  ,                ,
                                               —    ,                    .
                                         ,             —    ,
         .                                              .             —
                ?       —   ,                                              ,
                                                  —                    .
    ,                                                        ?              .    —
      —                 ,  ,                   ,  ?           . (Music!)
        (through the music)    —              —                  ,
                         ?       —     ,                     .               .
       —   !   (                                        )         —
the voices)              —     ;     ,      ,      ,    . (music is drowning
                                                                    (?)           ,
                   .    .  .                                    ,
              .         ,                                .                       ,
                                                                       -     ?
      —             —                                         —     .       —
              ?      —                 .     ,
        .  -                           ,                                     ,
       ,         .                                     ,
                                                                    —           .

— ? . , ,
, . , ( ) ,
— ? — , , .
, , , . —
. . ;
? — — ,
, ? ? —
, . ,
. — ? ,
, — — ? —,
, , . ,
? — ?
— , . ! !
— , — , -
, . (

——   ,                                              .                    ,
                                                                                   .         ,
                            ,                                 ?    ,
                                                           ?
                                            ,                       .
                      ?    ,                                          .          ,
                                                  .
——   ,        ?                              ,
——   ,           — -,      ,             .
——         ?
——      ,        .          ,             ?                  ?    .        .
——         ?
——                                      .
      ——         !
——...                                                     ;       ,                                            .
——   ,     ;    ,                                              .      ,                                    .
                      ?
                   ?   ,                                          ?        ——
                                                         ?
                      ——         ,      ,                                                 ,       ,                  -
——    ,.
                                                   (                                      .)
              ,         —           ,                                                .                            ;
           ——
                        ,
              ——  .
                            ,
              ——                                                          .
                            .                        ,
                                                                                  ,
  ,               ,                 ?
              ——         ?
              ——
              ——

              ——                                             ?
              ——   ,    ,              ,                 .
  ,                                                                        ,                                ,

Derek Beaulieu

— ,  .
   — ,     .
— ,       ?
   — ,        ?
— .
   — .
— ? , ?
   — .
— ?    .
     ,    ,
   — ,   ?
— , ,   ,   .
   — , .    ,  .
—     ,
     ,     .
   . — , .
—     ,
   ,
     ;
  ,   .

— . ,   .
   — ,    ?
— , .
       ,
  , ,  .   ,   .
— ?
   — ?
—
   — ?
—   .
—(       )     .
   — ,  ,   .

```
— ?
 —
 — ! ,
 — , .
 — , .
 — ,
 ,
 .
— .
 , ,
 ? ?
— , . ?
— , .
— ?
 ?
— , ! ,
 — ,
 , . (Conversation and music.)
 . ,
 — .
— ,
 .
 — ? ?
 — , ?
 — ? ?
 , ,
 — .
 — - .
 — , .
 — ! ?
(Delightful music.)
 ,
 — , , .
 .
 — ?
 — .
```

Derek Beaulieu     367

—        .
—                                         ? ,    ,    !   , '
—    ,
—  ,    '.

## 17 / 2

—                    .      ' ?                .            , ,
—          .                ?         ,                .
—                                              (
           .  (applause)          '                  .)  (        .)
                                                                              ;
                .                                                     .  (   -
     .) ,      ,          ,    .         .
—                          '    ?
                                                         .        , ' ,
                        .
                            .
—
—           -             ,     ,              ?                                    .
—             ?
—       - - - - - ,                                                 (?)
         ,                         .                                    ?
    ,                   .         ,          .

— '
—        .
—                          ?           ,
                                                                         ,
      .
—
           -                     —
                  .          .

— ,                          ,        ... "
  ,          ,                ,"
                                .
— ,                '        .  !                                            .
                   .
—            ,           "                                ."  ,         .
      "          ,        "  ,     "    ,                               "        " ,
 ",    "                                               ,"           . "   ,
 ".    ,  "         ." (                             .)
                                 .
— ,         —              . (Finale and applause.)
—    ?
          .
                                                   .
                                                  ?
— ,           ,            ,            ,                                           -
                  .       ,                                                     .
  ...                                    .
—      ?
           .
— ,
                   .
—                      .    ,         ,              . (Applause.)       ,
  . (Very loud applause.)
—
                          .

—      ...
—               ?
—           ...
         '
  ,     ?          ,

             ,     -
                 .

                                              ,
                       ,
  ,                ,
  ,

                           —

                                                            Derek Beaulieu    369

(Pause.)

—(inaudible) . . . (
 ?)

—(     ) (   )

—             ,                              —   ,      ,                  . . .
                    ,                        —
                        ,                         ,          .
                .                          —   ,      .                ,
—                                             ,                              ,
—    ,          ,              ?          —        .
 . .

— , , — ,
— , —...
/ ' ... ...
. , . , ...
— ... ... . ' !
— , ... ... ! ! .
— , , — , ...
— , ? ,
—(Shriek)
— , — —
. ? ?
— —... , ?
. — , !
, —
, ? — , ?
? — ,
— ... —'
, . . . ,
, ?
, , , - — , ?
, ... —....
— ...
— —...
, ... , —
...

## 18 / 1

— , , , , ,
- - , ...
...
(Overwhelming distortion.) , .
—', - ...
— — ?
? — , — . , -

									?
—
	?				Three muffled simultaneous con-
—	. ...			versations.
—	?				—		,
—						—		,		?
—			...			—	,	.
—				,		.	—
—	?						?
—		,		,		—
...							—		...
	—		,	-		-	...
	—			-	...		—	,
			,	-				,		,	....
,							.		—	,
-	,	,		,		.
							—	,
,							—
		.					?
	,	,				Sound of objects trickling to the
							floor.			,
				,
	,	:		.				.
		....						.
			,					,
—		,	?		—			-
		,		-			....	,			—
...						-
—						.
		?					—	?
—inaudible in background			—			...
—		.	.
	—	,	,					...
		.						...
	—		,		-	—			?	-
	....					—
			,		—	,					,
			.		—
—	,	.					?
Opera		:				—	,	?
		,	.				—
							—	,
—							-	...	-	...		—

... (inaudible) ...

— — —, ?
, . . . —
—, . , —. . .
. . . ? , . :
— . .
. . , ,
. . , . . .
, . , -
—, . . . — . . . . , .
— , — —. . .
— ? — — - -
— . ? ,
— . ? , -
—, ? ,
—( , ; .
)

. . , 
—,                              (                    — -   . . . (long pause
    )                                       ) . . .
—            -         —         —(in background) . . .         - ,
    ,              ,
. . .          . . .              . . .
—           . . ;                —               ,
—. . .                    -                                     .
                     . . .       —(  '        . . .
—                                                                )
—                  . . .        —(        . .  -  . . .
           ,      ,   ,         (                                    )
       ?
              ,                  . . .
     ,              -            —                - -  . . .
                                    -
          .                                                    . . .

—                                                                  -

—(       -   )    -   !!!            :
—              ,             ,         ?
                . . .            —               ,
                                     ,
—                                    ,
                                                      .
                 ;               —     ,   ; . . .
—(inaudible) . . .       ,       —     ,           -   -  ,
                                     ,
—. . .     ,                         -
—              (warning         —      ,
whistle of wrecking crew    /
                                 —                    ,   ?
       , whoooOOO-                                 , —
OOOOOOOOOOOO) . . .             —          ,
       . . . (             -
             )         —     —                             -
        ,          —
( '               ).             -    . . .          . . .

     . . . . . (    '       —           ,                              ,
- - - - ).                                .
—      . . . ,                                     .  (
     ,           .              )        . . .           . . .
                                                                       .
     .                                                          —  ?
—  ,        - -          ,           .  ,
          ,         .

. . . . ,                              (fades out) . . .
                                        —,   . . . . . .               ,
??  . . .
      ,            : . . .              —. . .
. . . ,                                        . . .
                    . . . .             —    ,                          -
                .                        . . .   -  -
        (                ) . . .               ,         . . . (paper rus-
                                        tling,           , rustling) . . .
—     ,    ???              -                ,                  .
?  . . .      ??                                  . . . (rustle rustle).
—    ,                                                                  —
                                               ,              .
           ,   . . .                            . . .
—    ???                                —mumbling in background
—                              .                                   —   ,
—            -          ,    ?          —more mumbling
           - .          —. . .                          .
—                    —          .
    ,                                   —mumbling
—                                       —    ,
— —                                              . . .
—     ,                 . . .           —mumble
                                        —      ,         ,          ,
    . . .                                         : . . .
—              ,        —      ,        —mumble
                              ,         —
                                        ?
          ,          ,                  —mumble
                                        —     ,                     —. . .
muffled by opera.                       ?  . . .                     -
—
. . .                                   —mumble
       ,             ?                  plop plop plop plop plop plop
—(voice fades out) . . .                plop
. . .           . . .                   —                      ,              ,
       . . . (becomes inaudible)              . . .
. . .                                   Male falsetto warbles in the dis-
—                    ?                  tance.
—    ,         ,      -     . . .       —,                           ,

                    . . .           ─
         ? . . .         . . .
         ─                              ─      ?
                         . . .          ─
  ?          ─          ,    -                               ─
        .                         !                              ,
      ,                      Tumultuous applaus.                .
                  inaudibly       Applause absolutely out of con-
  ─. . .                    ,     trol.
  . . .
  ─
         ,
  ─. . .       -      . . .                   ,
         ?                 . . .  ─                 ,         .
  ─                                      ,
         ,       . . .                 ─                      ─
                    ?   ,      ?
                               -        ─                   . . .
                               -
     -   .                               . . .
         . . .           . . .         warbling.
                                   ─ -                        . . .
  Operatic sol

—
—                    . . .                              —
                                    ?                            ?       ,'
                    ?                          —,. . .
                                                   ,                         . . .
—(            )                    -              ,
. . .                    . . .                              .
                              -        . . .
—            . . . (  ,        -          —              ?
-                                                ?
          ).              —        —, ,
                         .          . . .                   ,          . . .
—. . .                ,,,                 —
                                              ,
               . . .                      . . .                ,
—    ,    —    ,             —. . .,                ,
           .                                                          ,  ,
                                 —
                                     . . .
—. . .    ,         . . .                             ,
—. . ,                                        ?
—. . .                            —. . .      ,-    ,-
 ,                                                . . .
—      !! (    )      . . .      —,      ,  .
                          .           —      ,              ,
                   ??         . . .
 ,     (    ),                   —    ,                        . . .
—(           ) . . .    ,        —. . .
. . .           . . .                                  ,     . . .
—(                  ) . . .    ,  —,        ,          . . .
                  ,  . . . (         )  —(inaudible)
—(beginning  inaudible) . . .    —. . .          . . .
—        ?                    —. . .      ,    . . .
—. . .                            —(rustling  paper),
                        . . .                                        . . .
—    ,      ,      .            —    ,      —. . .      ,
—. . .    ,  ,
           ,        . . .                              .
—(continues rapping in the dis-                      -
tance)

                                Opera interrupts.

— ,                                                                          . . .
— ,           . . .                            (                  inaud-
—(begins singing)                    ible).        ,   ,                  ,
     . . .
  ,                          :             .    ,     .;. .
                  ??                              -  . . .                 - -  ?
              ,                             -  . . .
—                                   -                                ,
  ,                                          ,                            ,
                                                                           .
—                                      . . .                        — . . .
     . . .                                                          . . .
                                      ,                    -         . . . .
—(                 )            —  ,,           ,                    ,
     .                                          . . .
—       ,                                    . . .
—    ?                    . . .        —          .
-                      ,              —       ,
                         -             — ,     ?
—    ??                                 —(           ) . . .
—                                         . . .
  ,                                       ,                             -
     . . .                                                              -
—     ??                              ,                    ,
—. . .                                                           coonversa-
                                      tion in the background.
—      ?                              —(  ,        ) . . .            ,
                   .                         . . .
—                    ?                —'
—. . .               ?                —
—  ,          —             ,         —      ,      . . . .                ,
             .    ,        .                                   ,        . . . .
—    .      ?                         —  .;. .                        -
—  ,      ,        ?                  —   ,    ,
—     ?                                  . . .
—

*audible occasionally.*

*muffled*

(slurp, slurp)?
—(very muffled,      )

—(   inaudible   )   —
—  .       ,          .

—         . . .
. . . (fade) . . .       ,          ,
  . . .                            .
     ,    ,      ,     —  ,
         ,     ,       -
                 -... ,    ,— ,
—(          ).            .
      audible,                       -
             )     ?
. . .   ,    ,            .
                  —. . .
  ,    ,       — —,   ?
 ,        .      —
—    . . .        —

———         ,         ,                                      —         ,
                           . (Pause.)                      —         ,
              ,   ,    ?—          ,                               . . .
—(                            )    -            (                    )—
   — . ,                                      —    ' (inaudible)
—          ,                  —           ,                          ?
                        .            ,            —
                                     —                ,
—    ?                                            —
—,                          —
          .                                —
—,   . . . . . .      ,      —  . . .
  . . .                                          . . .
—                                           —    ,   . . .
—               :                    —    ,             ,        ?
—      -             !!          —(muffled by strange warbling
—,                  ,                  in background)
 ,  . . .                             —         —
—  ,                  (                    .                  ,       -
   )  . . .                              —    ?
—                '       '                              ,           .
      (interrupted by shrill oper-           —         .
atic shriek              )                  —
—                                           —.
    . . .                                                                    ,
—                                            ?
    . . .                                  —                                -
—(           inaudible                                 ? . . . (fades)
       )                                                                     -
—   ,           ,    —. . .                      . . .        ?
—   ,       ,        ,                    —,                           —
  .                                        —(          ,          )
—           , .
—, . . .           ?                             . . .
—,        - -           . . .  ,       —       ,                    —
  .
Indistinct                                                -              :
—

                    ?              :                         ,
             . (         ,.)                 —    —                      !!!
                 ,                            —
                    ,                         —             ?
Opera:                              . . .     —                       ,                     .
——    ,                                . . . .       —
                                       . . .
——       ,?                                                        ,
——. . .                               .                        . . .
——       ?                                    —
——            .                                                              . . .            ,
——     ,        ,     . . .                                   (        .                      ,
——                                   . . .                              ,
             ,                                                         ,                         —
                                                                               .          ,       —
                                                      .                                —,
                                                                              ,
——      ,                              .
                                        —,                                               . . .
           .
——        ,
——       ?                                    —                                       ,
——             .                     . . . (fades),
——    ,     ?                                 —     ?                        .
——. . .                           . . .        —         . . . (fades out, over-
                                      . . .          come by opera) . . .
——      ?                                     —
——. . .                                              . . .   ,                ,
. . .                       ,                 —                    . . .
——         .            —                                                               —
         ,                           —
                                              . . .
——                      ?           —        ,
—(           )    ,    ,      ,                                                                 —
—,      ,    ,  .              ,             —     ,
          . . .                                                         ,
Background noise to complete         —             ,—                           ,
crescendo.                                                    ,
—(shouts)            -     ,      —                     ,
                        ??                            — . . . ,                              ,
——, -              .                          —                     - —       .
——     ,                           .                            ?
                         —                    —               —,
                                                      —

—
—                     : ———— =        —
—    -                      ,
                   :              ??        ,
                                                         opera.
  . . .                 .                                       —                      ,                      :         ,
                            . . .                                  . (                      opera.)
—                                                                  :                         . . .
   ,                      .                        :
                                        .                          —. . .
—  ,                                   ,                                                                  - /  -
       .                        ,              —              . . .                         . . .
                                                                 . . .                                                                       ,
. . .   ,                    ,             -             ,         —        ,            - ,                                 . . .
                                                                                       ,
—(  ·              ). . .                  -            —                                              . . .
                                                                    - -
—                                                             —        ,
         ,           -. . .           ,                                 ,                          . . . . . .
                  .                         -                        .
                     . . .                                          —   -                                   . . .
                                ,
       ,                      .                              . . . .
   ,                        ,
—(very muffled and inaucible)        —     ,                            . . . .
—                       .                                        -                 . . .
                                            ,                                   —
—      ,               . . .             —                                                                   -
—    ,                ,  . . .  ,                                                                             ,
                    ?                   ,              — -                -. . .
                                                          —                                          . . .
—. . .              ?                                    - . ,  · .
—  ,       ,                                             —         ,              .
                              . . . .                                                                        ?
                                                                                                             -
—  ,         ?                           —
     ?
—                       . .    ?              musical interlude—        :
—                  —    ,                                                                                    -
—                   —

390    a, A Novel

—         :     .
—             ?                    —         ,    .    .
—   ,                                   —
—                                       —       ,
—       .                                                      .
                                              —
                        ,  .        ,                                                           ,
             ,     —   .   .                 —                 — —
—                       .          .          — — — .
—                                                                                                ,
          ?
     ,                  ?            .     —. . .           —
—                                —  ,
—            ,                                  ,            ,
—    ,
. . .              ,     .              —. . .                        . . .
—                       . . .         —          ,      ,                 ,
—                                                   ,
—  ?
— ?
— ,

—. . . . ,     — . . .
  . .         ——.   ;  .           ——       ——                     . . .
                      ——.   ;  .
                                    . . .
                                    ——.  -   . . . ,
—(        inaudible    -        .
              ' .)                   ——                         ,
  ——            ,         ,
          -              . . .
                                    —(
            ?              ,       )
  ——                              ——  ,      ?
      . . .                       ——. . .           .
—  ,          ,      ,             ——      ,              ?
  ——                ?                    ,          . . .
          .                       ——. . .           .
  ——                                    . . .
          ?      ,    ——          ——. . . .             . . .
                                                              ,
      . .    . .    . .    ,         ——          ?      ,    .
      . .   . .  . .
                        ,
          ——    .      ?           —(       )     ,     -
                . . .                      ,
  ——        ?                     ——     , ??             ,
        ,                                 ,
          ——  ——                   ——
                  , . . ,  -                ,
    -         —   ——
      ——
                                          ,
                                              . . .         ,    ,
  ——                                ——
    ,    . . . ,                              ,
                                      . . .
      . .                           ——. . .                 -
                      ?     - . . .     ——
              -       ,  -          ——     ,
                                                   . . .     ,
                          ?                  ,
  ——                                      ,    . . .

*absolute confusion*

Tape goes out of control.
—(continues,
after malfuction)

—(screeches      )
—                          —         ,       -                  —                    ,            ...                                                                —         ,                                 —        ,
                                                                                     ...   ,                                          ,
Loud background,                                                               .
      , obstructs.                                                               .
—   /  - -                                                     —                                          ?
Opera is turned up to drown out                      ?
all possible conversation—Cur-                                 .
tain Call.                                                    —      ,               ,           —
—           —                                            ...          ,
      ,                                    .                              ,
                                                                —
—                  -        . . .     ,                              ,
                                                                ...
                                                                    /. . .        ,          -     ,   . . .
—                                                                            . . .
—(inaudible         )
—                  -. . . .                                    —               . . .       . . .
—        ,                  -                                  . . .                        . . . ?
                                                                —        ,     —                 ,
                 . . .                                                 -
—        ?                                                          .              ,                .
—. . .                                                    .                           —
. . .                        -              .                   ,                            .
  ,       —         ,                                            —. . .
—    ,   . . .
—         ,                         -      .
                                                                —        ,
                                                                —        ,
—        . . .         . ,          —                           —       ?
. . .       ,         . . .                                     —        ,
                                                     ?          —
         ?       ,              . . . ?                         —        ?                                                 ,
—                   . . .          —                 —                                                              . . .
. . . . .                                                                                    —         ,
—. . . .          . . . ?                                       —                  ,
—(hushed)     . . .     . . .                                   —        ,
—     ?                                                         . . .
—. . .                                                          —         ,                                      . . .
          . . .                                                 —(                     )              -
—. . .                                                          —                                ,
—      ?                                                        —. . .                             —. . .
—. . .                              —       ,                   — -   ,    . . ,
                                                                —              ,

,   ,   ?                             —                    ?
                     ,                 . . .                       . . .
         —     ,                                         —
  —     ?                               ?                       . . .
  —              . . .
  —                            PLOP PLOP PLOP
         —                       —(inaudible). . .         ,
              ,       ,                   ?
(hushed)                . . .       —
                              ?     ?
                                    —                          ,
     ,     ,     ,   .              .
                        . . .       ,
  —   ?                                       —. . .          , . . .
  —     ,             ,
       ,                       ,
       -. .          -. . .
         —                          —(singing)         ,         ?
  —. . .                             —(singing
  —        '       ,                    ) . . .                   ?
                 .                   —     ,
  —                     ,            —     ,                   —    ,
  —      ,       . . . .             —
                    . .     ,        —
          ?                          ?
  —                                 —
  —. .                                —,                         ?
       . . .                        —. . .    . . .   . . .
  —                                 . . .
  —      ,                          —
         ?                          —. . .
  —
bounce bounce bounce plop plop      —        ,                 . . .
plop                                —
  —                  ,                                            ?
plop plop                           —   ,
         . . .    :  —           ,  —                         / -
                         —   . . . .                          —. .
                    ,  . . .        —
PLOP                                     ,                        ,
  —                                 —                         —

— , . .
— ,
—. . .
— , —                ,

—                ,
                .
— ?
        . ///(fades out)
—. . .
                        -
                largely indis-
tinguishable.)
— ,
                        . . .
—       . . .
—. . .
                    ,
                        . . .
(continues inaudible)
—. . .   ,   —       ?
    ,           . . .
                        .
—
. . .       ,       ,       -
—                    ,
                .
—
                . . .
                    - -
                        -
—           .
                        .
—                    .
    . . .
                . . ?       ,
—       . . . .
—
—
—       ,   ,           , . . .
—. . .               .
—   ,               . . . .
—. . .       -       . . .       -
    .
    ,                   . . .
—                       ,

— ,
—                .
        -.   . . 
—               ?
—           ,           ,
    ,       ,
—. . .               ,       —
        ?
—
—       - -                       -
—               ,
—   . . . .
—. . .   ?
—. . .                       . . . .
                . . .
—
    ,
                . . .
—. .
                .
—. . .       ,
    ,
            -. . .               -
                    ,
                -
                . . . .
—
                . . .
—. . .
                        ,. . .
—(in  background)
. .               . . .
—
—. . .
                                . . . .
—   -   . . .       -   ,   -   . . .
—
—                       ,
. . .           ,
—. .                       . . .
    ,       ,   . . .
—. . . .
                        .
. . .
                                    ,
                                    -

. PAUSE/simultaneous —         .                    —
lulls                                  .
—               ,                ....
                 ,                        —           .         ,               ,
                         .                                  ,
—        ?                                      ,                             .
—                                                                          (
                                                         )
                                                                                    —
            ,...                                                                
—    ,       — ..                                    ,         .
—                                                                                    .
            ,                   -                
—                                               —
                                                —
—                        ...                —                 , ..                     ,
—  -                         -  ...         —
                                    -                                            ,
                                                                                    .
—                .   ..
...(fade)....
            ....(fade)                —...                  ..                  ,
—(                              )                                                ,
                        .                                 ...
—...       .                                                                       -
—  .        ,          .          ,       —(sqwaaK)
                                                —              ...;
—...                  ,          ....           —                             ?
—...               ,                   -                           ,              -
    —      ,           .         .                 -                         .
—...                ,           ...
                            ...                                —                       .
—...                           ,         -             —                       ?
       ,...                                          —...
—...                                                       ,                 ,...
—                ,                                    —                    -        -
—                      ...                                        ,              .
—   ,    ?                                  ,                                ..;
—...                     .....                      .(      )
—                   ,             ,                                        ...
                                                  —                              ,
—...           ,         .....                                       ...

398        a, A Novel

—   ,         .         ?                    —   ,
                ,      ,  .                    —
            ,     ,    ...                     —   ,           ?         ,     .
—   ,         ,             .                    —        ,

(fades) . . .

(dis-
tortion)
—(inaudible)

```
 — . . ?
 —(very hard to hear) ,
 -. . . .
 — ?
 —
 — . . .
 — ?
 —. ,
 . . .
 — -. . .
 , ,
 - ? , ,
 ,
 .
 —.
 —,
 -
 . . . , ,
 — ,
 — .
 , .
 —, ?
 —, — ,
 , , ,
 .
 . ? . . .
 ? . . .
 —
 , .

 — ?
 .
 —
 — , —
 .
 — . . . (fade out)
 — —
 . —

 . ? ? ? ? ,
 , .
```

## 19 / 1

—
        ,
                            ,                        .
                .                                ,        ,
                        .. ....            ,
—    .                                —            ?    —
—        —                .        —                                ?
—            ?                    —
—        ,            —        .
            .                    —                ,    ?
        .    ,                —                    ... ?
        ,            .                                    .    ,
(        —        .)            ,    ,                        ,
—                                ,                    .
—    ,        —    .    ...            ,        ,    ?
            ,.
—        ,

(on phone)— . . . .

—			,		.
—				—	?	.
	?		—
—	?			—
	.		—	?	—	,
—		,		—	,
—	,	.	.	—
	.	?	—	.	?

HONK HONK (car horn)

(clunk)

(telephone coin)

## 20 / 1

                                                                        —
—                       ,                                                                                                    - - -
     —       ,              ?                        —
                ,                  ?
—                     .
     —   ,      ,            —
              ,                —       ,              ?
—                  .                           ?                      ?
—     ,                              —(on phone):   '           .
—                ?                                     —     ,
—                        —     ,    ?          —                    ?
                ,                                    (inaudible)
                                                                          .              —
—
—                                                       . (Type-
                                                 writing typing.)   .                    ?
       .   ?      -                                  ,
          .                                                                   —     ,
                                                     ,                                          ?
                                                         ,
—
—   ,                         .   ,      ,                     ,    ,
—                                        ..                                 ,
  ,
—
—                                                            —
                                                           —
    ,                                            ,         ?    ,
                               .             —        (typewriter  typing)
                                    .              .                PHONE (Type-
                              ,                 writer typing.)    ,    '
 ,                                                 —      ,
                                                      (tap tap tap tap)       .
—                                                           ?   tap tap tap tap)
—                                                                         .
                                                                  —     —                    ?
telephone rings
typewriter types
telephone rings
—     '                  ,                                                     (tap tap tap
      ;                                                          tap)        ,         ,   (tap tap tap
—                                                                                           (tap tap tap tap)
    ?
         —                                                    -
                                                              -                          ,
                                  .                                             (tap tap tap tap)
—     ?                                         —       ,

,    .                                         ?
—                                   ?                —                ?
            (tap  a  tap  tap)                                  ,
                                                                            ,
              (tap tap tap tap ta ta          —             ,
tap)       ,                 ?          —          .                      ,
(Tap  tap  tap  tap)                           ,
                                               ,                          .
tap tap                                  —
TAP  TAP  TAP                                           .
            ?  (tap tap tap tap)      ,       —                .
    ,                ,                                  ,
                                                                           ,
              (tap a tap a)             —                         —
(tap  tap  ta  tap)          ,                              .
              —          .                     —                ?
                                               —         ,
                                          .                                —
(tap tap tap tap tap)                           —
        —                           .                                   .
—          ,                                                —      ,       ,
—                                                                    .
    ,                            —
        ,                          ?                                     ,
                                                                     .
—                                                             .           ,
—                                 ?    —              ,
    ,             ,                                    ,                       ,
        ,               ,                                 . . .
                                                                ,
(tap  tap  tap)                              —
        ,                                       .
                ,                                —
                                               —
                —         .                    —
                                        —    -                  ,        ,
                                                          —    ,         ?
                                                                ?    ,
    .                                                         ?            .
                ,               (tap   tap)               ,
        -    . . .                            —                             ?

412    a, A Novel

―          ,                              ,
    ,                           ―      ―
                                            ,
                                         ―
                                         ―     ,
  ?                                         ,      ?
                                  tap a tap tap tap tap a tap
  ?                               ―     ,
 ―     ,                                    /  ,
    ,        ;                    ―    ,
                                                      ,
                                  ―

  ― ―
          ?                       ―
tap tap tap tap                   ―
tap tap                           ―   ,     ,                    ,
tap tap                           ―
                                     ―      ?
     ―             ?              ―      ,            .   ,
―
         ?                              ,         ,         .
               ―    ,       . . .   ―   ,
      ,         ,                             .
                ?   ,  ― ―      ―                . . .
     ,           .                 tap tap tap a tap tap a tap
                                                          .    ,
―        ?                                 ,        .
―             ,       ,              ;
                    ―   - -                   ,           .
  - ― ―          .    ,    ,       tapping tapping
                         ―                             ―

                               .                                    .
                  ?

—           ,                                  ,    , ,             — ,
—  ,                                              ,                           —
—  ,                                    — ,
—  —   . . . . . ,                                  / . Coin tingle
 . . .           ( screech )    ,                               ,
                              —  ,                        .                 ,              -
—(              )                                   .                             —
tap a tap a,                                                          — ,
—  ,                                  -
        ,   —   ,        ,  ? '       tap a tap a tap A TAP A TAP
 ,                 .                                                     - -
Coin tingles phone box.
        —     ·       ,     :                ,       ?—    .
                                        ?                    —              ??      . .
—     (      phone)                  ,        ,     .
—                                                       —  ,
—  ?— —  //      .          —
                           ?    ?   —            ,
Phone ringing on other end.                —           .
   ,                       . . .
tap a tap tap tap tap tap tap        —          ,                . . .
tap a tap a
                                   -    —          —
        .                                       ,     ?
     ,                     ?   —    ,      ( becomes inaudible )
          ,                 .                                . . .      ,
                                                —
          —    —     ,                       .
 ,             ,          .           —     —  ,     ,'               ,          ,
        //   —                                                    ?       —
                       .                                   .
          —    ?                                  .
          —   .                 —
                                                ,      ,
       ,           ,                                   -    —

—           ?                        —                  ,
tap  tap  tap  tap
                    ,                      —,           .                     ,   —
        .        -  —,
     —          —                                                                    ,
              —           —           —                                    —           ═
          . .                    -                             —          ═
    ,                                                                ═
              —      ,              -                    —
                  .
    —        ?                                             ,      -    ,
    —             .       ,
    —                                           —.  . .

, 

 . , -

 — 
 , — — -- 
 — , 
- , 
 - . . 
—( , - — . . . . 
 ) ?? — . . . 
— . — ? 
— — , 
 . — , 
— — - 
— , ? , - ? — , . . . ? 
 — — 
? — , 
— (coin drops — , 
inside box) — ? 
 ? — , 
— , — -- — , ? 
— . — , . , 
— , - -- 
 . 
 , 
 . 
 , — 
— , , , , 
— , , — , ? 
 — 
 — ? 
?— — , , 
— , - . , 
 — . -- 
— , , 
— , — . 
 , — 
 , — 
 . — 
—

(coin drops inside box)

416    a, A Novel

— ， — ， . — —
— . ?
— ， ，
， . . .
— ， . . . — ， —，
， — .
— ?
— ， ， — . .
—

## 21 / 1

— ， *Picks up receiver*
— . . . . . . . . .
. . . . — —
— . . — — . ， ，
， ?? /. . .
， / . — — - -
— - ? — -
— — / -
— -
*clank clank (hanging up)*
— .
， —
— ， ? ， ， .
— ， — —
， . . .
. ， —
- ， ，
， ， —
. *Telephone rings* . . .
， —

—          —
—      —    /
                .
—   ?
—  ,      ,           —  ,           ,
  ?                      ',?           ,
                       - -              .

tap  a  tap  tap
     ,         ,           — -    tap a tap
                                      ,          ,
                                                      —

a tap a tap a tap
                                ,
                              —  ,                       ?
                              —                              —  ,
   —                             -              ,
—       ,
       ?                                               —
—    -                       -
 ,                         ,  ?           ,
                          —. . . . .          ,
 ,                        —  -           ,                ,
   . . .                    ',           ,            ,
—    ,    ,
—   -                    tap tap tap tap
                                                —  ,
            -        .    -             ,             ,'          ?
       ,            ,       ,         ,
     ',                 ,                —
          .                ,                            ,
—     ,  ,    -               .
                    ,                —,                    -
—       .      ,    .
                   ,              —        ,       ,
—                               —
                                   —  ,
—    ,    ,        ,
      ,                              —      ,
       —       —            ,    —    ,              -
                                                           —

—            ,
           ?
— -
                    ,
—        —           ?
                  . . .
—     ,      ,
              ,
—          ,
                  ,
—          ,
                ,
—
           —              -
,
                     —
                  ,
                  —
—
                    —
—
           -
,                 . . .
—
        ,
—
           -
—
—         ?
—      -     -
—. . . . .
              ,          ,
—                         .
—    —. . .
               ,
—
—    ,     ,
            ,           -
—    ,      ,         ,
           -           —. . . .
—    ,      ,      .
—      -   -     —. . .

—          ,
—
—         ,        ,
        . . .        ,
—            ,
—               ,                 ?
        ,
—       ,
—           -     ,    -     ,         ,
                 ,
—                ,
                 ,
—             -                  ?
—             ,
           ,            ,
—
—          ,
       ,                  - -
—                                            —
—             ,           ,             ,
—      ,        ????
       ,                                                    —

??

. . .—(inaudible)

— —,
— ,
— —
— -. —, ...
—  , , — ,
— —
, — ( )
—, ,
— , ,
, — (
—  , )
—
, —
—,  , —
—
—
—
—, ? , —
— ,  —,'  ,
—  ,  -- — ?
—

## 22 / 1

— —,'
 (inaudible)  ,  
— ?  , .
—  ??  —
—  — , ,

*tinkle of telephone bell*

—(                    )                               —          ,
—                            —                       —      ,
    ?                                —
—                 —                                                             ?
    ?'        ,                            —
—      ,  ,                                —      ,    ,                       —
                                                                                   -
                       . . .              —(inaudible)                     . . . . .
—                                         —
    ,                                     —                                    ?
—                             ,  .        —      -    -  .          —
                                                                                   -
—                       ,  ?'            —       ,           ,              ??
—          ,                              —     ,
—        ?                                                         —       ,
        —                                                       —       -
                                          —
                                              ?'      ,
,                                             -
                                          —                                    ??
—          ?    ,                         —       ,
—        ,  ,                                                                  ?
              -
—                                         —
—    ,  '              —                  —                                ?
    ,                  ,                   —    ,
—    ,                        ?                                           ?  '
—        ,                        —       (door sounds)
—                                         —           (singing)
                                                                 . . .
—
        . . .                             —
—                                         —
—         —    ,    -        —                         ,                          ,
—       ,                    ,                                          (door sounds,
—                                           jabber)
—      ,                                  —
                                              ?
—                                             ,
—     ,                                   —
                   . .                    —                ,                ,
                   -  ,

424    a, A Novel

car doors slam shut

(boop boop)

,         . . . (                        ,                                      ,
— -   /                       — -   /
—(                    )        ,
—          -                         ,
. . .
—         ,
—. . .                                                                                      . . .
— -   /   . . .           . . .           . . .       . . .      . . .    . . .
. . .                                                                ,
—                                                                               -      . . .
—      -       -              ,                                                            ,
              ,
—. ,                      ,         ,               ,
    ,                     .
—        ,    —                          ?
—     ,                   ,
    — simultaneous mumble)
—       ??
—       ,    ,        ,
—               ,         ,    -                                            .
—      ,                                            . . .
—(indistinguishable)                         . . . .
—(simultaneous)                              . . . .
—. . . . .     —       —                ?                    . . .
(chuckling) (chortling)                 . . .
—           ,            . . .
    —. . .                ,              ;    ,
—            . . —       .          ,            ,       —
                 . . .

—         ,       ,       ,   ,                 .      -        ( -
)
    :
—                                        ?                (driver laughs)
    :                ?

― ,, ― ―  ?
― (indistinguishable)
 : (garbled)
― (insignificant rapping)
―   ― ...
―    ?
 :   ...
―  ... - ,   ― ...
  ,   .  .
   .
 :  :   ...
―...  ,   ―  ―
 .    ,    ,  ,
 .    - -  .  -
 -    ...
―   - -  ?
― ,   ?  (   )
―   ...
  mumbling
―  - ,  ? ...
― ,    ,  , ,
 . . . . .
―     ...
 ― ,
 :  , ―
―
 ― , ,

 ― - , -
 ― , ,   ...
―...    ,      ,

 ―    ...
 ―
 ― - ,   ...
 ― ,
 ― , ,  .
 ―
 ― - - .  .
  ,   ,    ,
  , ...

Derek Beaulieu    429

——            ,       /    ,
——    ,     ,        ,      ,
——    ——
——. . . . .        . . . . .
  ——.                ——.                      ,          ,
          ,                 .           /    -
             .      .   . . . . . (        )
——                             ,
——      ——                        ,
  ? . . . . .    ,     (      ,            ).
. . .
——,          ,
——                -  . . .              -  . . . .
——                    ,
——               . . .
               -   /                 -     -     .    ,
            -        ,       -     -        .
——                                ,
   . . .
——. . .                .                              -
——  -   ,
——       ——              -         ? . . .
. . .        . . .
——
shuffle shuffle
shuffle shuffle
shuffle shuffle
——      .       .            .            .
——                 ?
     ——   ,    . . . . .        . . .
——           ?      ,
                   .    ,
         ?     ?
clomp clomp clomp (up the stairs)

430       a, A Novel

,
jangle tinkle tinkle

,    —    ,
general cacaphony
,
,
—  ,  ,
(               )
—   — , ,
— ,
dissonance
stomp stomp stomp stomp shuffle shuffle
—      ?
—    , '

## 23 / 1

—(indistinct)   —  ?  ding ding ding   —
            . . .    /  -      ,     .
. . .                    ,
???  —  , '   —       —  :
              — ,         —
      CRASH (glass breaking)  —(   )  ,      ,
         . . .   (   )—        . . . .
—
      —(            )  —  ,
                    —    — ,
—   —      — ,      ?
,   -        —  ??  —
  - ;  -  . . . .  — !! !!  —  . . .
. . .  ?     —
?   —   —       . . . ?  —'
        —  ,          —   ?
—     ,  ?           — ,

—. . . . . — . . . —. . .
. , . . . . . .
— , ? — , , ?
— . . . , , . . . , ? ?
— ? ?
—
. . . . ?
, — , ?  —
,, — ,
— , . . .
— .
? — — — —
. . , ,
— . , .
. . . . . .
. . . .
( ). , , ? , . . .
, . , ,
? —(mumble) — , ? -
? . — —— ,
, . ?
? — — —
? — . . . (indistinguishable) —
. — — —
, . . .
, , , — ? : (whistle)
. , —
, . . ,
, - . . . . ?
— . . . — ? —
. . . —(indistinct) — ? ? - . .
— . -  —
- . . . . (fades out) , —
—
, , -
- , ,
(whistle) - / , . . .
, — . . . — - . . .

- .        - . . .
                                  ,              ,          - . .       ,
                           ;
        .               .                                              —
        —                     .                                                . . .
                                                      -        . . .
. . .      . . .                                                                                    
    ,        ,                              . . .         —                   / /
,       .                         ,                                    ,
                  - . . . . (fade) . . .                                  ,           -   .
    ,         ,     DISTORTION:                    ?                                          -
                                     -         . ( )                                 - -  /
    ,      ,                                 -        . . . ,    ,
        —                                 -        ,
                        . . .                         -                            ,      -
                            . . .                 . . .             . . .
                    . . .                 ,
. . .  ,                 :      ,                                                                 ,
                                                                     -
. . .                                                    :                   ,                     ,
                                ,              ,     ,                                  . . .
(    ,                            distortion)    —
. . .    ,       ,       ,                                                                        —
                                                                                                   —
                        ?            ??        —     -        . . .
. . .   ,                      —

,
?           ,
——          ——

(jingle jingle)              ?
. . .
,
?
,     ,

,                                                             ,        ?
?                  ,          ?
——       ——   ,     . . . .    ,    -    ,   -    -
,                                        .
.
,      ,     . . .            :                  —
.                                       . . .
.
——

——                 ,    - . . . . . (fade)        . . .
.
.   -    ,       :                    ,
——    ,         ,              .      .      ,       ,
——   :   ,        ,                                  -
——   ,                                               ,
.                                             ,
-          ,                                              ,
,         ,                        ,
.    ,                                          ,      ,
,    ——    ,   . . .    —                        .     ,
,     ?                                         ,     ,
.      ,                              .      ,
,      ,             ,                              ——    ,
.                        ——                ,       ,
——                                ``    ,      ,
,,                                          .

—         ,                              ,
                                  .
—                         ?
—                                     —                              —        -
                ,
—             .....
—                   ,        ...(fade
—              ?
—       ,       ,                                  ....(fade), ...
        ,       ,...
                        .                                 ...     ,
                         ...
—        ?
—              .  ,              ...    ,                  ,       .      ,
                                         ,
                         .
                    ....          .
—              ...              .                        —
                                       ,
        -  ...
—(indistinct)
—                 ..  ,      ,       —                —
        ,
                                ...                                  .      ,
                                                                                  ,
                                                -
                —
                                            .       —                           .
                               ,      ,       ,       .                                    ,
                   .     ,
                     .                                    -,           .
                        ,        ,    - -
        .    -                                             - - -     ,                      ?
/ /  ,    ,    -   .         ?
                                         ?  - -                          .
                            —indistinguishable
—                .                                                                ?
                —( ,              )         (             ) - - - - - ?
—(unintelligible)
—                   —                  ......                              -
               ?                             -         .                     —
        ,                                  .                            ,    ?

?                                        ,
(         ):                                    .
          -
      CRASH (*glass breaking*)
—                  ,   ,                       .

SILVERWARE CRASHES,
  —                     ..
  —             ?
  —              . . .        .              . . . .         —

  —     ?
  —  ,                              . . .      . . .
  —
  —     —           —
JUMBLE JUMBLE
   ,  —                              ,    -/         -
         -    .                 ?—       ..(fade) . . .
                                          —         .
           . ,
         . . . .(fade) . . .

—(             —indistinct)
  —
                                  .         .
                       ?
  —          —                               —
  —      —                                            —
            .                  .
  —
  —                        . . .
                         "              "
  —                       -. . .         .    ,    ,
          ,       —               ,       ,     ,
       .            —       . .
  —                      . . . .
  —         . . .    ,       ,           . . .
       ,                .         —
                                      ,
        .    ,        ,          .  . .
  —
  —

436    *a, A Novel*

―
―                ,         .                           -                                    ...                                          ,
                             .      .                           -                                                             -
                                  - -              ,                 .
―           ,
―                   ,                          -
―       ,
―         -    -    ,   -                               .

Gurgle gurgle

―          -      ,
―                             .                .              ,
―       ,
―
―     ,
―           ,                                    .       ―     ,           ,
―             ,    ,
―                           ?         .              ,                         .    .
                              ,                           ,               .         ..  ...

SLAM

                            ,            ,                                                      -    .
                                ...
                                      .             -                                       ―   -
                                          ,                                                                      ,
―     ,                                       ...
                                                 .        ,                                 ,       '    ??
―        .    ...
                                                                                                            .   -
                                                                                                                .
                                                          -   -                                                 .
                                                                                          ,             ...
―      ,     ...
                                    .
―
                          ,
―       ―                 ,        -

—
—     ,         - -                    ,        ,
              .              ,     ,             ...
— ,
—                 .            ,
  . . . .                             .      ,        .
        ,
       .
Slam slam
                           .
step step step step step (       general confused noise)
                                                ,
                                                 .
crash
             —        .    ,        .                     - -
                           ?'
                           ?
       ,     ,                 —. . . ,      .               ,
—                       ??
— . ,
—                ?
—                     ,            (       ,      .    —
. . .                                       .                  . . .
—                ?
—. . .
    ,                ,        .                . . -
        . . .           . . .                       .
—
—   ?
—           , ,                         .         —
        :                              . .
—    ,       —. .                    .
                                                      .      ,      —  ,
                                                          .                 ,
 . . . .
              —                —                         ?
       — .
       —
                                 .
            —
       —
       — ,                   .               .                         -
                                                                        -
                                              —            ,

———                   ,                                  ,  -
            ,           ,       .....
—         ,                  -  ... ,            ?
—                         ?
    ———       -  ...                              ...
—         ,                    ,
—                   ..
—                                           ?

—
—
—...                  ....??         ,           ,
—
—                 —                    ,       ,      ,
                                       .     ?
            .
—                  ...
—    ,         .                                  ...
                          ,
       -      -      .      ,  -  /
?             —              ,
,                      .         .    ,         -
.         ,...                                ,
                          ,                   ,  -
            ,                    .
      ,    .        ,             ,                        ,
...(indistinct) ....              ,    .....(       ).....
       ,      ,                ,     -

—
—          ,              .    ,
  ..     /-                        ,
             .     .       —...
...
—        ?
—  -  ..            ...                              .
          .......       .   -        /   :    -
—              —
                      ...
—   ,
—  , ,    /    ,     ∴
  ,.                        .                   ,    -
...

—
—             .           ,          .
       ..                   ?      ?
—  ?
—                     ...

440     a, A Novel

― ,
―― , , ―― ,
... , . ??
―― . . . .
―― . .
― ,
―― ?? . . . .
――
―― . .
―― ???
――
―― ,
―― ―― - ?
―― - ,
―― ?
――
―― , ...
― ?
―― ... ,
―― ,
―' , - ...
――
―.... . . . .
―― - . . . . . . . .
―― ??
. .
. ...
―― . , .
.
―― , , , .
――
―― . . .
―― , ' , - - . . . .
―― ??
―― .
? , , .
. , : .
――
―― . .
. . .
―― ??

―
― ??
―           ,                  .
―              ,         .
                    .                        ―          .
  ,                           ,                     .
,           ,                 .                  ―
                                      ,
             .
―
―          ,                  . . .
. . .             .
―                ―                              ,          ,            ,
   . . . . .          ??          ,                                ,
    - - - - -                                                        .
       ―
―        . . .
          ,                 ,            ,                ―
    ―           ,         -
―
―                                          . . .
                                  ―                              ??
                     :             .
                          ―            ,       .      ,
                             .                                   ??
                    ??
            . . .
     ―
―          ,            ??             .                              -
. . .                    .
―(indistinct)
―
―. . . . . .      . . . .
―             .                 /                (singing)
                              .                ,       ―
                    - .                                .
―
―
―        ―          . . .
―             .   -   -    ,    .  -  -                                        .

.                              .     .  - /        //
             .                    .                  ,
                  ,
                      .
—....        —              ..                 ,
—                                                          .
—         ?
—                     .
—      ,           ...(          '                    ,           )
—     ,
—                         ...
—                           .     ?
—          .
—      ,            .                ?        ,         ?
         ,       ?
—                         .
—    ,      —                               .
        ,          .                                                —
                                         ,
                    :            .
—....     ....
—                              -
—...     ...
—             ...                                                           ..
—...                              ...
—
—...
—                ?    ,                 .                              ,
          ,                                              ....
—...                                ...
—...                                                      .    .

—
—      ,.
                                      ,      .
              - ...
                ,

—(mumbling)
—          .
—     .
                                            ,
              .                —                .    .
                                                          ,
                                                             ,
              .                                       ?
                    ??
—     ,
—  ??          ,    ?    ,                        .
                          ?
—     — .
—   ,                          ,       ,
                              —    .          ...
—                                ,    -
—   ?                                  ,
              .                  - /       .
—   ?
—   ,        .    ,    —        ,             .
       .
         —          .
—   ,      —              (        )..   —
                    ,            —
                ?
—
                                            ,        ...
—   ,
—              ?
—                                              .
—   ,    .

, ??  .
— , .
— ???  .
. . . —
. .
, , ,
. .
? .
— , , .
— ,
— ? , —
, . .
.
, — .
—
.
— . . .
— — ? ,
??. , — , . . .
—...... . . .
— .
— . . . ? .
— — .
,
, — — .
, , .
— . ?, ; .
, . . . . .
—. . . . . . .
— — , , —
. . . ? . ,

```
 ,
 ── , ,
 .
 ──
 ──
 ── , ,
 ──
 ,
 ── , , ─
 ──
 ── ? . .
 ── . ,
 ── ? ?
 ── ? .
 ── ──
 . ,
 . , , .
 ── ,
 ──. . .(indistinct). . , . . . ,
 ──
 ── , .
 ── . . .
 ─
 ── :
 ── ── ,
 , . , ─
 ── , , ?
 ── ,
 . -. . .
 .
 ── .
 ──
 . .
 ── ,
```

—
—
—                                               ...
—            ,                                                        ,
—   ,      -                       ?                  .        .
—      ,                                  .

(song from jukebox)

                             .
                    -                    .         .          ,
                       ,    ,        ,                ,            - . .
                                ,             .
         .
—                                     ...
—     ,                                                    .
              ,                                                                     -
           -   ,    ?           ,             ,                              . .
              .  - -                                      .
                          ,

—    - -                     ,                                                 .
          ,    ,
—                                            ,       -      ...
—. . .                                                ,       . . .
—. . .                          ,

...        ?....                    -
 .
—...                ,                            .
                                                    ...
—            (        ).....
 .......
    .            .
—    ,                        .
                                        .
—        .       ...    ,                    ,
—
                        .
—                        .        ?
—    ,                            .
(indistinct                                ).    -
—            .                ,            ,
        ?    .                            :        ,
                                                ,
                    .

—            ?                ,            —            -
—    ,                                                    .
—    ,                                —
 ...                                                    -
—            ,                —    ...        ,    ...
                ,                    —        ...
                .. .    -. . .
                                        /  ˙  /
            ,        ,                                .
—        —        -                —

ding ding ding ding ding     (Gasp)

—(cackle)
　　　　　　　　　　　　　　　　　　　Pause.

## 24 / 1

! ( roll bang clang a oll bang)
(crang)

(clo p Clo p clo p)
—                                    ,         ?
—                                —                         — .
(Clop clop clop )
—                  —                     —                      —
— —
(clo p clo p cl op)
              —           (                    )                      !            !           !
          ,                              —     !         ,                            .
    . . .                                                                    !
(clo p clop clop clop clop CLOP clop clop clo p clop cllopp)
    ,                                 -               —              —                    ,
—                                                                                   ?
) (cl o p clop clop clop)
— ,        — —       ,
( clop clop)
—                                  ?          ,         -                  ,                  .
            .        ,                                                                           -
                                             ,       ,                                       ,
      ,                                       .    !                       .

.        ,                              .
                                                    —                                  —
    ,           ,          !           !              ,
              —          ,                         —            !          !
                    .     !      !        !
                                                .               !          !
        ,                             ,                  ,                        .
                    .

?     ? SNIFF.     !
                    ?              ?  '                    !
 !——
 !           !?      —      !    —       !
,                )        —              —      , .—
 ?——            .——
                (

## 24 /    2

— ,        .        —. . .   -    .
—. . . . .
— ,  ,   -
           .
— ,                                              (smack)

— ,   ,              ,  ' . . . . .
       .
—         ,    . . (        )
—       ,
—       —          .
—(rather Gregorian chant)     —
short interruption       background noise
—. . . .    .
—. . .         .      ,      ,              ?
—       ,    (blip/censor). . . .
                 -      , . . .
—    ?                 ,   , -   . . .
—,                   , .
RADIO—                . . . .
—       ,      , . . . .    ,      ,
      -       . . .
—     .
—  -   -  .
—           - . .         .
—              . . . .
—. . .       . . .  ,    '        —

―....                    -...
RADIO―                   ...
―                 .          ― ,
RADIO―...      ,                    ,
...                    ,      ....
― ,          -
―(muffled, inaudible)
―     ,
―              ?                -....
―...          ?...          ....
―(     muffled)...        .
―               .
RADIO―....      ,      ,      ,...
―    ,    ,         (beating of the microphone)....

    beating out the microphone
RADIO―                    ,    ....
―       ...
―           ...
―       ―              ?
―
―(grunting)      ,          . ,          ?
―    -...    ,
―                    ―
―(humming) hmm.Hmmmmm-HMMMMMMM
―
―    .
        .
―       .
―            ,    , mmmmmmm Mmmmmmmmmm MMMMMMM
beating on tape recorder and continuous drone of Radio announcer
―              .          -    -
short speechless pause
              ―       ,
            ―(muffled laughter)
            ―....        .          ,
            ―......          ...
            ―    -
                ―    .
                    ― ,      ,
                        ― ,      ,      ,    .

.                   ,
          —(           ,        )
              . . .                       -
                                                .
        —. . . .    ,          /       .
        —                . . .
        —         . . . . (         )
        —    ,
           —  ,   ,
  —    ,        (CRASH)           .
  . . . . .                  —        .
  —                              —
              —       ,      ?          , . .    . .
,                 .            —           . . .
—                       . . .         ?
        .   -    -              —                 ?
        , . . . .    ,     —(              )     -
—                     —(         )
   .      , . . .         . . . . .            . . . . . .
—   -  . . . ?      -     —            . . .

——     ,           ,                       ,                    .... (YAWN)    .
    .  ?    ,    ,                  .                    ,                              .
——                ,                     —                 .
                                    ——                                                —
——     ?                                                  .           ,
——              ,                 —                            ,                ,
                                    ——                                          ,  ....
——                             ——                                      ——                     ,
       ?        ——         ,    ,                 .
                    ——                          .
                    ——            .
                    ——          ,
                    ——       .
                    ——     ...?
                        ;       ,            ,

Cette œuvre a été publiée par Derek Beaulieu sur Twitter (@erasingwarhol) entre janvier et juillet 2016.

This work has been published by Derek Beaulieu on Twitter (@erasingwarhol) between January and July, 2016.

> Mon cerveau est comme un magnétophone qui aurait une seule touche, pour effacer.
> **Andy Warhol,** *Journal*

> Tout ce que l'homme expose ou exprime est une note en marge d'un texte totalement effacé.
> **Fernando Pessoa,**
> *Le Livre de l'intranquilité*

# Comme il est dur de rompre

Des hommes, des femmes et de la ponctuation dans le roman *a* d'Andy Warhol

par Gilda Williams

### Punktuation

Avant que les émoticônes n'apparaissent, il y avait notre bonne vieille ponctuation. Longtemps avant que la majuscule «D» ne devienne un sourire à pleines dents renversé sur le côté, les traditionnelles virgules, deux points, et tirets indiquaient au lecteur à quel moment sourire, pleurer ou froncer des sourcils. Un point virgule inséré dans le dialogue d'un roman du XIX$^e$ siècle – soit la plus petite interruption dans le cours d'une conversation fluide – était l'équivalent typographique d'un froncement de sourcil. Les symboles typographiques eux-mêmes seraient des abréviations de sentiments : le point d'exclamation viendrait du mot latin «io», signifiant «joie», le «i» étant placé au-dessus du «o». Pouvezvousimaginerunmondesanspauseniponctuation

Les règles du bon usage de la ponctuation sont sujettes à débats houleux entraînant souvent des verdicts sans appel : seul un idiot se targuerait d'une bonne prose qui ferait fi des signes de ponctuation. «La ponctuation est inutile quand on écrit bien», proteste le romancier Cormac McCarthy, dont les écrits laconiques n'admettent que des points et quelques rares virgules. Un guide stylistique anglais de 1939 listait pas moins de 157 règles de ponctuation. «La ponctuation devrait être vue et non entendue» déclarait un autre ouvrage de

> My mind is like a tape recorder with one button – ERASE.
> **Andy Warhol**, *From A to B and Back Again.*
> *THE Philosophy of Andy Warhol*

> Everything stated or expressed by man is a note in the margins of a completely erased text.
> **Fernando Pessoa**, *The Book of Disquiet*

# Breaking Up is Hard to Do
## Men, Women, and Punctuation in Warhol's Novel *a*

### by Gilda Williams

### Punkuation

Before emojis, there was plain old punctuation. Long before capital "D" meant "big toothy sideways grin", ordinary commas, colons, and dashes instructed readers when to smile, weep, or frown. A semi-colon inserted in the dialogue of a 19th-century novel—the briefest hesitation in fluid conversation—was the expressive equivalent of a raised eyebrow. Typographic symbols themselves might be abbreviations of feeling; the exclamation point may originate from the Latin word *Io*, meaning "joy", with the "I" written above the "o". Canyouimagineaworldwithoutbrakesorpunctuation

The laws of correct punctuation stir heated opinion, often producing severe verdicts: only a fool riddles solid prose with careless little marks. "If you write properly you shouldn't have to punctuate," admonishes novelist Cormac McCarthy, who admits only periods and the occasional comma into his sparse writing. A 1939 English style guide listed no fewer than 157 rules for punctuation. "Punctuation should be seen and not heard," commanded another rulebook, suggesting that disobedience would merit the discipline due to a misbehaving child. Elsewhere these non-verbal signs are likened to musical symbols: directing the text's rhythm; indicating when to change pitch or volume; eventually slowing the pace down and taking a rest.

règles, suggérant d'administrer une correction nécessaire en cas de désobéissance, comme à un enfant mal élevé. Ailleurs, ces signes non-verbaux sont assimilés à des symboles musicaux : ils donnent au texte son rythme, indiquent le moment de changer de ton, de baisser ou monter la voix, de ralentir ou marquer une pause.

Un autre rapport musique / langage fut développé par Liz Kotz dans son étude intitulée *Words to be Looked at: Language in 1960s Art* (MIT, 2010), qui met en parallèle les partitions presque vierges de John Cage pour *4'33"* (1952) et les expérimentations langagières des années 1960, de Douglas Huebler à Andy Warhol, en particulier dans son roman intitulé *a* (1968) :

> Warhol fait de la lecture une expérience de murmures et de babillages, de perte d'attention et d'intelligibilité, de conversations entamées et laissées, de bruits et d'interruptions, qui sont les conditions même du sens, mais aussi sa constante perte.

Comment Warhol s'y est-il pris pour remplir des pages de « murmures et babillages », de « conversation entamées et laissées », de « bruits et d'interruptions » ? La réponse, largement mise en lumière par l'ouvrage de Derek Beaulieu intitulé *a, A Novel* (2017) – version numériquement effacée ne laissant que les signes de ponctuation et les indications sonores de l'original – est que *a* doit beaucoup à son équipe de transcriptrices de l'ombre. La participation active de ce groupe mouvant de jeunes femmes sous-payées est souvent sous-estimée : négligée au mieux, moquée au pire. L'ouvrage de Beaulieu pose un nouveau regard sur leur travail, et met en lumière le dur labeur de ce prolétariat mineur et exploité de la Factory.

Pour *a, A Novel*, Derek Beaulieu commença par scanner sur Photoshop chaque page de l'ouvrage de 1990 publié par Gross Press pour ensuite les effacer numériquement, s'appliquant à supprimer les lignes indésirables une à une et ne conserver que l'apport des dactylos. L'approche de Beaulieu se rapproche de celle du poète conceptuel Kenneth Goldsmith (également spécialiste de Warhol – coïncidence ?), connu pour avoir effacé les mots de l'essai de Gertrude Stein intitulé « On Punctuation », laissant ainsi flotter les virgules, points, tirets et apostrophes sur la page. Dans la même lignée, Derek Beaulieu livre avec *a, A Novel* une œuvre d'art autonome, s'approchant d'une certaine manière au plus près du concept warholien de « texte trouvé ». Ces *words to be looked at* éclairent également de manière frappante la division des tâches / sexes qui se trame derrière les machinations de la Factory. Beaulieu rend de ce fait un hommage mérité aux petites mains de Warhol et *a, A Novel* prend l'ampleur d'un traité visuellement captivant sur le travail collaboratif invisible caché dans les plis de l'histoire de l'art.

Another music/language connection was adopted by Liz Kotz in her study, *Words to be Looked at: Language in 1960s Art* (MIT 2010), which draws together John Cage's nearly blank score for *4'33"* (1952) with 1960s language experiments, from Douglas Huebler to Andy Warhol, particularly his novel *a* (1968):

> Warhol relocates reading as an experience of the murmur and babble, the lapses of attention and intelligibility, and the starts and stops of talk and noise and interruption that are the condition of meaning, but also its constant undoing.

How exactly did Andy Warhol load the page with "murmurs and babbles," "starts and stops," "noises and interruptions?" The answer, abundantly evidenced in Derek Beaulieu's *a, A Novel* (2017)—this digitally erased version, which leaves only the additions of punctuation and incidental sound—is that *a relied enormously* on its team of uncredited transcribers. The active contribution of this fluctuating group of poorly paid young women is habitually ignored: negligible at best, risible at worst. Beaulieu's pages envision a renewed assessment of their work, foregrounding the labours of this under-paid and under-aged Factory underclass.

For *a, A Novel*, artist Derek Beaulieu first scanned into Photoshop every page of the 1998 Grove Press edition and then digitally wiped them, manually erasing all unwanted text while preserving the typists' insertions. Beaulieu is akin in spirit to another noted conceptual poet, Kenneth Goldsmith (also a Warhol specialist; coincidence?), who famously erased the words in Gertrude Stein's essay "On Punctuation", isolating on the page her floating commas, periods, hyphens, and apostrophes. Derek Beaulieu's *a, A Novel* is similarly a stand-alone work of art, in some ways fulfilling with more rigor Warhol's promise of delivering "found" text. But Beaulieu's "words to be looked at" importantly bring to light the labour/gender divide underpinning the machinations of the Factory. Beaulieu finally pays Warhol's overlooked team their due tribute, and *a, A Novel* becomes a visually intoxicating treatise on an invisible, collaborative labour concealed within the folds of art history.

### Boys Taping, Girls Typing

Consider Paul Carroll's account of *a* in his sensationalist *Playboy* profile (Sept 1969), "What's a Warhol?":

> Last winter, Warhol wrote his first "novel". He calls it *a*. It consists of 451 pages of totally unedited manuscript transcribed from tapes Warhol made as he followed Ondine for 24 hours as he gossiped, quarreled, wooed and talked with friends, lovers, enemies, waitresses and cabdrivers.

## Garçons au magnéto et filles dactylos

Examinons le compte-rendu de *a* par Paul Caroll dans « What's a Warhol ? », mémorable portrait publié dans *Playboy* en septembre 1969 :

> L'hiver dernier, Warhol a écrit son premier « roman ». Il s'intitule *a* et consiste en 451 pages de manuscrits complètement bruts retranscrits à partir d'enregistrements que Warhol a réalisés au cours des 24 heures qu'il a passées à suivre Ondine jaser, se disputer, amadouer ou bavarder avec ses amis, amants, ennemis, serveuses ou chauffeurs de taxi.
>
> Au départ *a* semble parfaitement ennuyeux. La plupart du temps, il est impossible de distinguer qui parle à qui et à propos de quoi. Par ailleurs, toutes les fautes d'orthographes des lycéennes embauchées pour retranscrire les enregistrements ont été religieusement laissées telles quel, ainsi que toutes les erreurs typographiques ; et au moins un tiers des phrases n'a absolument aucun sens.
>
> Au fil du texte cependant, deux éléments intéressants se dégagent. Ondine se révèle un personnage amusant, irrévérencieux et charmeur. De plus, il apparaît évident que c'est ce à quoi la plupart des gens ressemblent quand ils se parlent les uns aux autres. *a* est un microcosme fidèle à notre monde de mots, de phrases entrecoupées, de grognements, de gloussements de rires, d'ordres, de requêtes, de discours, de titres de chansons pop, de radios qui braillent dans les taxis, de voix publicitaires, d'un langage du cœur indirect, parfois direct, et de tout le blabla qui nous entoure la journée durant, et souvent, jusque tard la nuit.

Le ton admiratif de Caroll est rare – la plupart des critiques ayant descendu *a* en piqué –, mais ses éléments d'information autour de la production de l'ouvrage ne font que répéter un discours tout fait. Bien qu'il interroge l'auto-description de *a* en tant que roman, Caroll se contente de reprendre les contenus promotionnels autour du livre : « les vingt quatre heures » que Warhol et Ondine auraient passé ensemble pour le réaliser (faux) ou la publication du manuscrit à l'état « complètement brut » (également faux). Arnold Leo, l'éditeur consciencieux de Grove auquel on doit l'aboutissement de ce projet à l'arrêt, et Billy Name – l'homme à tout-faire en titre de Warhol – retravaillèrent largement la première version en ajoutant les noms des intervenants, mettant les indications sonores en italique, éditant la mise en page et davantage encore. Dans le compte-rendu de Caroll, l'équipe de transcriptrices est un groupe anonyme dépourvu de talent, leur travail dactylographique n'ajoutant qu'une couche accidentelle et supplémentaire de chaos à l'élaboration de ce texte *readymade*. Présentes seulement de par les fautes qu'elles égrainent dans le texte, les « lycéennes » ne reçoivent presque aucun crédit pour avoir contribué à la reconstitution de « ce à quoi la plupart des gens ressemblent quand ils se parlent les uns aux autres ». Ondine

> At first, *a* strikes most as a bore. Most of the time you can't tell who is talking to whom about what; moreover, all misspellings made by the high school girls who transcribed the tapes were religiously reprinted, as were all typographical errors; and at least a third of the sentences simply make no sense whatsoever.
>
> But gradually two elements begin to fascinate. Ondine emerges as a witty, irreverent, and engaging character; and it becomes obvious that this is how most people actually sound as they talk to one another. *a* is a genuine microcosm of the world of words, fractured sentences, grunts, giggles, commands, pleas, rhetoric, pop-tune titles, squawks from taxi radios, TV-commercial diction, the oblique, sometimes radiantly direct idiom of the heart and the blablabla that surrounds us every day and often far into the night.

Carroll's admiring tone is rare—most reviewers demolished *a*—but his chronicle of the book's production rehearses a familiar script. Despite halting at *a*'s self-description as a novel, Carroll repeats the publicity surrounding the book: that Warhol and Ondine adhered to a continuous 24-hour schedule (they didn't); that the manuscript was "totally unedited" (it wasn't). Arnold Leo, the patient Grove editor who resurrected the languishing project, and Billy Name—Warhol's ever-loyal, multi-talented, resident Fixer—heavily reworked the first draft by adding speakers' names, italicizing sound, formatting text, and more. In Carroll's depiction, the all-female typing pool is a nameless and skill-free bunch, their typo-ridden contribution just another incidental layer of chaos in the creation of "readymade" text. Recognizable only by virtue of their mistakes, the "high school girls" are hardly acknowledged as contributing to the recreation of "how most people actually sound." Ondine emerges almost miraculously as the novel's worthy star, surviving against all odds the inept editorial support.

Beaulieu's *a, A Novel* visually attests to the complexity of the young women's input, and the overlapping registers of meaning translated to the printed page:

> - **non-verbal interjections:** (Moxi laughs) (he av y br eaths) SNORE / SNORE (Pause)
>
> - **action and context:** (on ph one) (rustling paper) (at a distance) (he blows into the microphone)
>
> - **tone of voice:** (yelling) (slyly) (In a funny voice) (whispers) (mimicky laughter) (Rink mumbles in a high voice)
>
> - **onomatopaiea, human:** (Gasp) (Gurgle) (She wheezes) (continues rapping in the distance)
>
> - **onomatopeia, machines and objects:** (slam) (roll bang clang a oll bang) (Cr ack Br ack) (Click)
>
> - **urban backdrop:** (Sirens) RADIO (H O N K) (traffic) (Sink drains) (Rain)

sort presque miraculeusement du roman comme le seul personnage d'intérêt, se tirant contre toutes attentes indemne de ce support éditorial inepte.

Dans a, A Novel, Beaulieu rend visuellement compte de l'apport complexe de ces jeunes femmes, en même temps que de l'imbrication des registres de sens retranscrits sur la page imprimée :

> **- interjections non-verbales :** (Moxi laughs) (heavy breaths) SNORE / SNORE (Pause)
>
> **- action et contexte :** (on ph one) (rustling paper) (at a distance) (he blows into the microphone)
>
> **- tons de voix :** (yelling) (slyly) (In a funny voice) (whispers) (mimicky laughter) (Rink mumbles in a high voice)
>
> **- onomatopées (hommes) :** (Gasp) (Gurgle) (She wheezes) (continues rapping in the distance)
>
> **- onomatopées (machines et objets) :** (slam) (roll bang clang a oll bang) (Cr ack Br ack) (Click)
>
> **- fond sonore urbain :** (Sirens) RADIO (H O N K) (traffic) (Sink drains) (Rain)
>
> **- les incompréhensibles :** (Billy says something) (?) (blip/censor) (Strange sounds - like a space craft conversation)

Quelques-unes des notes ajoutées par les dactylos se révèlent particulièrement précises et évocatrices :

> - (3 slumbering breaths) (rather Gregorian chant) (tattered voice) (60-second pause and the sound of washing feet) (Sighs of relief and music)

Ces annotations sont comme des messages privés chuchotés de l'intérieur du texte, ou encore des indications scéniques écrites par un poète. Par ailleurs, les dactylos eurent à démêler des conversations étouffées et croisées, identifier les voix des différents intervenants et capturer le flux de conscience fulgurant d'Ondine : *"je ne sais pas WHAT to do"*! Telle la princesse du conte du Nain Tracassin, ces jeunes femmes se virent confier la tâche de changer le tas d'enregistrements confus de Warhol en or littéraire, avec les seules ressources du langage pour les sauver.

Elles pensèrent surement que des corrections seraient apportées à leur première transcription, mais ce ne fut pas le cas. Selon Leo, la majorité des transcriptions fut effectuée par Cathy Naso, Iris Weinstein et « Brooky, cette fille dont on ne connaît pas le nom de famille ». Au chapitre 2, les jeunes femmes sont désignées sous le nom de Cappy Tano (un jeu de mot sur *capitano*, le mot italien pour « capitaine » ?) et Rosalie Goldberg (plus tard « Rosilie », « Risilee »). Sur l'enregistrement 18, Ondine s'adresse directement aux jeunes filles en les appelant « Rosilie – Capry – et Gookie ».

- the indecipherable: (Billy says something) (?) (blip/censor) (Strange sounds - like a space craft conversation)

Some of the typists' insertions impress as well-worded and evocative:

- (3 slumbering breaths) (rather Gregorian chant) (tatte r ed voice) (60-second pause and the sound of washing feet.) (Sighs of relief and music)

These read like private messages whispered from inside the text, or stage directions written by a poet. Plus the typists were required to disentangle distant, muffled, or overlapping conversations; identify multiple speakers' voices; and capture Ondine's rapid-fire stream-of-consciousness: "je ne sais pas WHAT to do!" Like the beleaguered princess in the Rumpelstiltskin fairy tale, the young women were tasked with spinning Warhol's tangled heap of audio-tape into literary gold, with only the tricks of language to save them.

The typists presumed that, following their first rough draft, corrections would be made; this never occurred. According to Leo, most transcribing was done by Cathy Naso, Iris Weinstein, and "this girl Brooky, whose last name we don't know." In chapter 2 the young women are identified as Cappy Tano (a play on *capitano*, Italian for "captain"?) and Rosalie Goldberg (later "Rosilie", "Risilee"). On tape 18 Ondine addresses the girls directly as "Rosilie – Capry – and Gookie". According to Vincent Bockris, Maureen Tucker—drummer for the Velvet Underground—was also enlisted, turning out to be a superb typist. Apparently she refused to type up any swear words: a cleaning-up of language which Beaulieu spreads to the whole text, bleaching out all spoken language. Susan Pile—a Barnard student and capable wordsmith who went on to contribute to *Interview*—began transcribing from chapter 15. The story goes that the girls sometimes softened unkind comments—but cranked up the nastiness in some innocent remarks as well. Warhol, they say, mischievously tweaked the manuscript this way too.

## Rough and Ready/Rough and Readymade

Scholars and actors alike have expressed their gratitude for Shakespeare's later punctuators, who modernized the bard's words by transforming, for example, Shylock's run-on:

"What what what ill lucke ill lucke"

into

"What, what, what? Ill luck, ill luck?"

in *The Merchant of Venice*. No such appreciation for *a*'s punctuators, who figure in the anecdotal history as non-entities. Ondine half-

Selon Vincent Bockris, Maureen Tucker – batteuse pour les Velvet Underground – fut également mise à contribution, et s'avéra être une merveilleuse dactylo. On raconte qu'elle refusait de retranscrire un quelconque gros mot : un nettoyage du discours que Beaulieu ne fit qu'étendre à l'ensemble du texte, éliminant toutes traces de langage parlée. Susan Pile – une étudiante de Barnard bonne plume qui travailla plus tard pour *Interview Magazine* – commença à retranscrire à partir du chapitre 15. L'histoire raconte que les filles atténuèrent la dureté de certains propos – tout en accentuant l'obscénité de quelques remarques innocentes. Warhol aurait lui aussi malicieusement altéré le manuscrit dans ce sens.

## Rough and Ready/Rough and Readymade

Universitaires et acteurs furent reconnaissants aux ponctuateurs postérieurs de Shakespeare pour avoir moderniser le phrasé du poète en transformant par exemple le vers de Shylock dans *Le Marchand de Venise* de :

« What what what ill lucke ill lucke »

à

« What, what, what ? Ill luck, ill luck ? »

On ne trouve pas la même reconnaissance pour les ponctuateurs de *a*, qui ne figurent même pas dans la petite histoire. Sur le ton de la demi-plaisanterie, Ondine déclara « admirer ces filles car elles sont… de parfaites esclaves ». En effet, elles ne touchaient qu'un salaire de 25 dollars par semaine à la fin du projet, et ce après augmentation. Warhol offrit cependant à Naso une peinture de sa série *Flowers* ainsi qu'un *Self-Portrait* pour la récompenser, faisant de son travail le petit boulot sûrement le mieux payé de l'histoire. Dans *Popisme*, ses mémoires des années 1960, Warhol se réfère de manière quelque peu condescendante aux « petites dactylos » ou « petites lycéennes », occupées « à retranscrire jusqu'au moindre bégaiement les bandes d'enregistrements d'Ondine » avant d'en venir à se plaindre que « ces filles [étaient] *vraiment* lentes ». Cela dit, elles n'avaient pas vraiment été recrutées pour leurs talents de secrétaire émérite. Comme toutes les personnes qui fréquentèrent la Factory, leur principale qualification était leur désir ardent « d'en être ».

Ce n'était pas la première fois que Warhol confiait des tâches d'importance à des adolescentes volontaires. Sarah Dalton, sa jeune voisine, s'était par exemple vue confier la première édition de *Sleep* (1963). Warhol avait l'habitude de compter sur les autres, et surtout sur les femmes, pour parler à sa place, à commencer par sa mère Julia qui orna notamment ses illustrations des années 1950 de son écriture d'écolière. On voyait donc rarement Warhol un crayon à la main,

jokingly claims to "admire those girls because they were... complete slaves." In fact by job's end they were paid—thanks to a raise—$25 a week. Naso was also rewarded by Warhol with a *Flowers* painting and a *Self-Portrait*, making hers perhaps the highest paid after-school job in history. In his 1960s memoir *Popism*, Warhol refers somewhat condescendingly to "the little typists" or the "little high school girls," busy "transcribing down to the last stutter some reel-to-reel tapes of Ondine" before proceeding to complain that the "little girls [were] *really* slow." They hadn't exactly been recruited for their ace secretarial skills. Like everyone else at the Factory, the principal qualification was a burning desire just to be there.

This was not the first time Warhol handed important jobs to willing adolescents. His teenaged neighbour Sarah Dalton had been entrusted with the initial edit of *Sleep* (1963), for example. Warhol had long relied on others, usually women, to do the talking for him since his mother Julia had handwritten his 1950s illustrations with her folksy scroll. Warhol rarely put pen to paper, confirmed by the paucity of his handwriting samples. Having spent his whole life in proximity to poets, Warhol was "impressed with people who can create new spaces with the right words"—in this light, I am guessing, he'd have approved of the tracts of new space Beaulieu has opened here.

Warhol's admiration for writing ability was heightened when another young woman, 23-year-old Gretchen Berg, turned up at the Factory in summer 1966—about a year after Ondine's initial taping—to record the artist and publish an interview. Berg's sophisticated transcription technique demanded considerable writing skill: rather than relay their conversation verbatim, she seamlessly merged her questions with Warhol's replies, filling in any missing words. The results were splendidly coherent—unlike *a*'s unreadable confusion—but at the cost of Berg's effacement from the text, despite co-articulating canonic Warholisms such as *"If you want to know all about Andy Warhol, just look at the surface: of my paintings and films and me, and there I am. There's nothing behind it."* We now know these were mostly Berg's words, if extracted from Andy's spoken ideas. Quick to seize upon smart solutions, Warhol put Berg's technique to work for all his later books, from *THE Philosophy* to *Popism* and *The Diaries*, mostly scribed by the formidable Pat Hackett. Yet even the literary delights of *THE Philosophy* were received with unapologetic displays of sexism, evidenced in critic Peter Plagens' review:

> The book reads like it's straight off the Dictaphone, transcribed in Lindy ballpoint drone, as though by an overweight 15 year-old White Plains school girl.

Such bare-faced misogyny was still thriving in the mid-1970s; no surprises then that the whole *a* episode is shot through with an earlier decade's open sexism. Apparently, one entire reel was confiscated and

ce que confirme la rareté des échantillons retrouvés de son écriture. Ayant passé sa vie entière dans l'entourage de poètes, Warhol *« admirait les gens capables de créer des espaces nouveaux avec les bons mots »*. À cet égard il aurait, j'imagine, approuvé l'étendue des nouveaux espaces ici crées par Derek Beaulieu.

L'admiration de Warhol pour les personnes dotées de compétences rédactionnelles augmenta d'autant avec l'arrivée à la Factory durant l'été 1966 de Gretchen Berg, une jeune femme de 23 ans cette fois, – environ un an après le premier enregistrement d'Ondine – en vue d'enregistrer l'artiste et de publier un entretien. La technique de transcription sophistiquée de Berg nécessitait des aptitudes littéraires avancées : au lieu de retranscrire leur conversation mot pour mot, elle intégra harmonieusement ses questions aux réponses de Warhol tout en comblant les trous du discours. Le résultat s'avéra d'une fluidité remarquable – à l'inverse de *a*, illisible et confus – mais au prix de l'effacement complet de Berg malgré qu'elle ait contribué à forger des « Warholismes » canoniques tels que « Si vous voulez tout savoir sur Andy Warhol, vous n'avez qu'à regarder la surface de mes peintures, de mes films, de moi. Me voilà. Il n'y a rien dessous ». Nous savons aujourd'hui que, bien qu'extraits du discours d'Andy, ces mots sont avant tout ceux de Berg. Toujours à l'affût de bonnes astuces, Warhol réutilisa la technique de Berg pour ses ouvrages ultérieurs, de *MA philosophie* à *Popisme* en passant par son *Journal*, en grande partie écrit par la formidable Pat Hackett. Cependant, même les bijoux littéraires de *MA philosophie* furent reçus par des commentaires d'un sexisme assumé, comme l'atteste la critique de Peter Plagens :

> Ce livre semble tout droit sorti d'un dictaphone, retranscrit mécaniquement au stylo Bic comme par une grosse étudiante de 15 ans du fin fond de White Plains.

Cette misogynie éhontée était encore répandue au milieu des années 1970. Il n'est donc pas étonnant que *a* tout entier soit emprunt du sexisme patent de la décennie précédente. On raconte d'ailleurs que la mère scandalisée d'une des dactylos aurait confisqué et jeté à la poubelle une bobine entière d'enregistrement : la « rabat-joie » de service, pour emprunter à la théorie féministe de Sara Ahmed. Les recherches de Lucy Mulroney ont cependant mis en doute cette anecdote, le soi-disant enregistrement manquant ayant été retrouvé sain et sauf dans les archives de Warhol conservées au musée de Pittsburgh. Alors que la quatrième de couverture de *a* affiche un gros plan glamour de Nico, la chanteuse des Velvet Underground, avec une photo d'Andy, le visage rugueux d'Ondine est savamment occulté. La chanteuse blonde et photogénique du groupe apparaît pourtant à peine dans *a*, si ce n'est dans un commentaire isolé d'Ondine à la fin du texte. Nico la belle plante et Ondine le rhéteur – les deux types préférés d'Andy – alimentent ici l'antique conception du rôle des sexes.

tossed in the trash by one of the typist's outraged mother: the classic female *killjoy*, to borrow feminist theorist Sara Ahmed's term. Lucy Mulroney's research has thrown this story into question, given that the claimed missing tape is safely accounted for in the artist's Pittsburgh museum archive. A glamorous headshot of Velvet Underground vocalist Nico graced *a*'s backcover along with a photo of Andy, but Ondine's rubbery visage is conspicuously missing. The blonde photogenic lead singer barely figures in *a*'s pages save for a single, late comment from Ondine. Plainly, eye-candy Nico plays "beauty" to Ondine's "talker"—the two kinds of people Andy liked best, here cast along an ancient gender-role divide.

With rare exception, jobs open to women at the Silver Factory were limited to typist, receptionist, or muse / actress. Jane Holzer was valued for her business sense, Dorothy Dean for her intellect and quick wit, and in later years Hackett and Paige Powell, for example, rose up the ranks. But onscreen female characters rarely stretched beyond the anonymous Pop-tart. In *Loves of Ondine* (1968) these are listed as:

**Girl on Love Seat** (Angelina "Pepper" Davis)
**Girl on Chair** (Ivy Nicholson)
**Wife to Ondine** (Brigid Berlin)
**Girl in Bed** (Viva)

These women did not handle money, did not operate the *Screen Tests'* Bolex camera. For all his socio-creative forward-thinking, Warhol held notions of gender appropriateness that were fairly typical of a man of his generation.

Nonetheless Hackett, Pile and Naso remember Warhol as a kind and appreciative boss. Pile recalls the Silver Factory as a relaxed and welcoming place, matching *Popism's* depiction of a typical afternoon:

> On almost any day in '65 you could count on Billy there listening to Callas, Gerard writing poetry or helping me stretch, a great little high school go-fer with a Beatle haircut named Joey Freeman coming in and out with paint supplies, Ondine going back and forth from Billy to me to the phone, a few kids just hanging around dancing the afternoon away to songs like "She's Not There" and "Tobacco Road", and there'd be Edie, maybe putting on make-up in the mirror.

The sunny, busy Factory-by-day contrasted with its dark, nocturnal evil twin: the bitchy, druggy domain of the Mole People. Warhol wanted to be a machine: perhaps a machine that never slept. Many important early works, from *Sleep* to *Empire* to *a*, attempt to track the long, empty, death-like stretch of mysterious night, which (according to Henry Geldzahler) Warhol feared. We might say Beaulieu's brightening of the page reassuringly turns the dark, wordy night into the bright hum of the transcribers' working day.

À quelques rares exceptions près, les fonctions attribuées aux femmes à la Silver Factory se limitaient à dactylo, réceptionniste, muse ou actrice. Jane Holzer fut néanmoins admirée pour son sens des affaires, Dorothy Dean pour son intellect et son esprit vif, et plus tard, Hackett et Paige Powell par exemple réussirent à s'élever dans la hiérarchie. Mais à l'écran, le rôle des personnages féminins dépassait rarement celui de potiche anonyme. Dans *Loves of Ondine* (1968), elles sont listées de la sorte :

> **Fille sur fauteuil** (Angelina « Pepper » Davis)
> **Fille sur chaise** (Ivy Nicholson)
> **Femme d'Ondine** (Brigid Berlin)
> **Fille dans un lit** (Viva)

Ces femmes ne touchaient ni aux finances ni à la caméra Bolex utilisée lors des *Screen Tests*. Malgré son esprit progressiste en matière socio-créative, sur la question du rôle des sexes, Warhol partageait les notions plutôt standardes des hommes de sa génération.

Cela dit, Hackett, Pile et Naso se souviennent de Warhol comme d'un patron affable et reconnaissant. Pile évoque la Silver Factory comme un endroit décontracté et accueillant, rejoignant en cela la description d'une après-midi typique qui en est faite dans *Popisme* :

> Presque tous les jours de l'année 1965, on était sûr de trouver Billy en train d'écouter la Callas, Gerard d'écrire de la poésie ou de m'aider à monter des toiles, Joey Freeman, une étudiante à tout faire épatante avec une coupe de cheveux à la Beatles qui entrait et sortait avec du matériel de peinture, Ondine qui allait et venait entre Billy, moi et le téléphone, quelques gamins qui passaient l'après-midi à danser sur des musiques comme « She's Not There » ou « Tobacco Road », et puis Edie, sûrement en train de se maquiller devant la glace.

La face lumineuse et animée de la Factory au quotidien contrastait avec son jumeau maléfique nocturne : le territoire d'un Peuple de l'enfer toxicomane et mesquin. Warhol rêvait d'être une machine : une machine qui ne dormirait jamais sans doute. Nombre de ses premiers travaux, de *Sleep* à *Empire* en passant par *a*, tentent de percer le mystère du déroulé mortellement vide des heures nocturnes – ce dont Warhol avait peur (selon Henry Geldzahler). D'une certaine manière, on pourrait dire que le travail de nettoyage de Derek Beaulieu a assurément donné à une nuit de mots obscure le visage d'une journée de travail dégagée des transcripteurs de la Factory.

## Perdu dans l'espace, perdu dans le temps

Alors que *The New York Review of Books* balaya les protagonistes de *a* d'un revers de la main en les qualifiant de « creux » et « verbeux », Beaulieu fit définitivement pencher la balance du côté du vide. Ses

## Lost in Space, Lost in Time

*The New York Review of Books* despised *a*'s characters, dismissing them as "void and verbose"; Beaulieu definitively tips that balance in favour of the void. His emptied pages seem to visualize the broad gaps of time concealed in the original *a*, whose execution extended considerably beyond the 24 hours advertised by the publisher. In fact, from beginning to end, the novel's time span totals well over three years.

The pair's first taping session occurred in August 1965 when Andy and Ondine set off on their downtown Bloomsday, planning to record straight into the next day. After about twelve hours however, Warhol grew weary, switched off the mike and went home to bed—never managing to witness deep night after all. Recording was resumed two summers later, in August 1967, and the printed book was finally published sixteen months after that. In many ways Beaulieu's yawning blank pages better represent the actual three-and-a-half-year gap.

That stretch was crucial in the Factory timeline. In the glory days of summer 1965 when the *a* chronicles begin, the *New York Herald Tribune* published a gushing Warhol article in its Sunday magazine, lavishing attention on the Silver Factory's impossibly groovy parties, hangers-on, and strange new glamour. Andy and Edie—New York's coolest pair—were featured in the society pages of *Time* magazine. Warhol-mania peaked in October 1965 at Philadelphia's Institute of Contemporary Art. Pandemonium broke out when Andy's glittering entourage arrived to a packed opening-night crowd, eventually requiring the art's partial removal from the walls and a dramatic rooftop escape.

By the time *a* was published the magical Silver Factory had shut its doors forever. Warhol abandoned the silvered loft on East 47th Street in early 1968, moving into white-and-glass sixth-floor offices on Union Square. Edie had long departed, having dropped Andy for Dylan in February 1966, and the Velvets were now firmly in the picture, attested by the sudden appearance of Lou Reed in *a*'s chapter 23. Gerard Malanga had slipped a long way down from his second-in-command status, never entirely recuperating Warhol's trust after selling fakes in Italy in summer, 1967. And Ondine himself was a few months away from Factory exile, becoming *persona non grata* owing to his volatile temper unsuited to the new office-like atmosphere.

Most significant was Warhol's near-fatal shooting, on 3 June 1968; two days later Robert Kennedy was assassinated. While the attack returned Andy to front-page attention, public opinion had darkened. *Life* magazine replaced a planned Warhol cover story with a Kennedy feature, the managing editor reportedly blaming the artist for "having injected so much craziness into American society," directly resulting in the Senator's killing. Echoing *Life*, an internal memo from *Times* art

pages presque vierges semblent matérialiser les larges plages de temps contenues dans l'œuvre originelle, dont l'exécution alla bien au-delà des 24 heures annoncées par l'éditeur. En réalité, de bout en bout, la temporalité du roman s'étend sur plus de trois ans.

La première session d'enregistrement eut lieu en août 1965, alors qu'Ondine et Andy étaient en route pour fêter *Bloomsday* en centre-ville, avec l'intention d'enregistrer jusqu'au jour suivant. Cependant, après environ douze heures, Warhol se lassa, éteignit le micro et rentra se coucher – ne tenant, au final, jamais jusqu'à ces heures profondes de la nuit. Les enregistrements reprirent deux étés plus tard, en août 1967 ; et le livre fut finalement publié seize mois plus tard. D'une certaine manière, les pages blanches béantes de Baulieu sont une représentation plus fidèle des trois années et demie sur lesquelles le projet s'est étendu.

Ces années furent cruciales dans la chronologie de la Factory. À la belle époque de l'été 1965, au commencement de *a, le New York Herald Tribune* publia un long article sur Warhol dans son édition du dimanche, attirant l'attention sur les soirées absolument fabuleuses de la Silver Factory ainsi que sur leur participants au charme étrange et nouveau. Andy et Edie – le duo le plus en vue de New York – se retrouvèrent dans les pages société du magazine *Time*. La Warhol-mania atteignit son apogée en octobre 1965 à l'Institute of Contemporary Art de Philadelphie. La confusion fut à son comble lorsque l'entourage tapageur d'Andy arriva à la soirée du vernissage prise d'assaut par la foule, entraînant le retrait partiel des œuvres d'art des murs et une échappée théâtrale par les toits.

Au moment de la publication de *a*, la mythique Silver Factory avait fermé ses portes pour de bon, Warhol ayant abandonné son loft argenté de la 47ᵉ Est au début de 1968 pour s'installer dans un bureau du sixième étage d'un immeuble tout de blanc vitré sur Union Square. Edie avait disparu depuis longtemps, ayant laissé Andy pour Dylan en février 1966, et les Velvet étaient définitivement dans la place, comme l'atteste la soudaine apparition de Lou Reed au chapitre 23 de *a*. Gérard Malanga avait quant à lui été déchu de son rôle de bras droit, n'ayant jamais vraiment regagné la confiance de Warhol après avoir vendu des faux en Italie. Ondine lui-même n'était qu'à quelques mois d'être exilé de la Factory, devenu *persona non grata* de par son tempérament volatile jugé inapproprié dans les nouveaux bureaux de Warhol.

Plus marquante fut la fusillade presque mortelle dont Warhol fut l'objet le 3 juin 1968, deux jours avant l'assassinat de Robert Kennedy. Alors que l'attaque propulsait à nouveau Andy sous les projecteurs, la faveur publique à son entour s'était dissipée. Le magazine *Life* remplaça Warhol par Kennedy en couverture, et le rédacteur en chef reprocha, dit-on, à l'artiste « d'avoir injecté trop de folie dans la société américaine », entraînant directement l'assassinat du sénateur.

critic Piri Halasz accused Warhol's "art and lifestyle" of helping "to create the atmosphere that made the Kennedy shooting."

Andy was still recovering from his wounds when preparations to publish *a* got underway. Warhol's "unwritten" novel was opportunistically released on 13 December 1968, just in time for Christmas the perfect gag gift, as Mulroney puts it. Reviews were uniformly painful, with *The New York Review of Books* remorselessly attacking *a* as

> [...] the degradation of sex, the degradation of feeling, the degradation of values, and the super-degradation of language; [...] in its errant pages can be heard the death knell of American literature.

*a* sounded the bell-toll for Billy Name's tenure at the Factory too. After finishing work on *a*'s galleys, the once-indispensable Factory manager retreated into the darkroom, enduring a prolonged two-year exit which ended with a note pinned to the door: "Andy – I am not here anymore but I am fine. Love, Billy"—effectively erasing Name, from that moment forward, out of the Factory.

## "Ondine that day was really strange… like a normal person"

In *Literary Warhol* (1989)—the first-ever analysis of Warhol's printed words—Phyllis Rose notes that Warhol's anecdotes typically "begin with celebrity and end in insecurity." These moods certainly bracket The Tale of Ondine. Within some three years of playing *Chelsea Girls'* explosive "Pope of Greenwich Village", Ondine was quietly fading into middle age, having found employment as a mailman in Brooklyn. Among the most poignant of Warhol's recollections is his last encounter with Ondine, on the occasion of Judy Garland's open-casket funeral in summer 1969. Andy planned to tape his old pal's "hysterically funny" running commentary. But, with his head and tongue no longer racing on amphetamine, Ondine stunned Andy with the tedium of his conversation, saying spectacularly dull things like, "It's very hot out, isn't it?".

> Being with Ondine that day was really strange; it was like being with a normal person. [...] Sure, it was good he was off drugs (I supposed), and I was glad for him (I supposed), but it was so boring: there was no getting around that. The brilliance was gone.

Although by all accounts Ondine's unique fabulousness did not quite translate from tape to type, *a* ended up immortalizing his speed-dependent brilliance before it waned forever into sobriety. His irrepressible spirit is perhaps best captured here in the scattered exclamation marks; the repeated insertions of *(laughter)* and *(Opera)*—like shadows of Ondine himself: unpredictable, riotous, adrift in space.

En écho à *Life*, une note interne de Piri Halasz, critique d'art pour le *Times*, accusa « l'art et le style de vie » de Warhol d'avoir « permis l'atmosphère propice au meurtre de Kennedy ».

Andy était encore convalescent lorsque la publication de *a* débuta. Le roman « non-écrit » de Warhol fut judicieusement mis en vente le 13 décembre 1968, juste à temps pour Noël – le « cadeau bidon » par excellence, pour citer Mulroney. Les critiques furent unanimement négatives. *The New York Review of Books* se montra sans appel en publiant à son propos :

> [...] La dépravation du sexe, la dépravation des sentiments, la dépravations des valeurs et l'hyper-dépravation du langage ; [...] dans ses pages dévoyées sonnent le glas de la littérature américaine.

*a* marqua aussi la fin du patronage de la Factory par Billy Name. Après avoir achevé son travail sur les épreuves du roman, le jadis indispensable directeur de la Factory se retira dans la pénombre de sa chambre noire, une retraite échelonnée sur deux années qui s'acheva par un mot collé sur la porte : « Andy – Je ne suis plus là mais je vais bien. Amitiés, Billy » – ce qui raya définitivement le nom de Name de la Factory.

## « Ondine ce jour-là fut vraiment étrange... comme une personne normale »

Dans *Literary Warhol* (1989) – la toute première analyse des écrits de Warhol – Phyllis Rose note que les histoires de Warhol « commencent avec la célébrité et terminent dans la précarité ». Ce commentaire pourrait tout aussi bien s'appliquer à la trajectoire d'Ondine. Après quelques trois années à jouer le sulfureux Pape du Greenwich Village de *Chelsea Girls*, Ondine s'installa tranquillement dans l'âge mûr, après avoir trouvé un emploi comme postier à Brooklyn. L'un des souvenirs les plus poignants de Warhol fut sa dernière rencontre avec Ondine à l'occasion de l'enterrement de Judy Garland à l'été 1969. Andy pensait enregistrer le flot de commentaires « drôlement hystériques » de son ancien compagnon. Mais sans amphétamines pour activer son esprit et délier sa langue, Ondine frappa Warhol par l'ennui mortel de sa conversation, avec des commentaires d'une banalité confondante tels que « Il fait chaud aujourd'hui, n'est-ce pas ? ».

> Voir Ondine ce jour-là fut vraiment étrange ; c'était comme si j'avais été avec une personne normale. [...] Bien sûr, c'était une bonne chose qu'il ne se drogue plus (j'imagine), et j'étais content pour lui (j'imagine), mais c'était tellement ennuyeux : il fallait se le dire. La fulgurance avait disparu.

De toute évidence, le génie d'Ondine s'était déjà quelque peu perdu de la bande à la page, et *a* immortalisa en quelque sorte la fulgurance de

Couverture du Time, 10 décembre 1973

## Epilogue

Andy Warhol never taped others without their knowledge, in the same way that he rarely took a candid photo. He wasn't so much interested in people as in how recording machines transformed them. By the early 1970s Warhol's habit of non-stop recording took a sinister turn, in the form of Richard Nixon's ever-rolling reel-to-reel machine and the secret recordings which eventually cost him the White House. In 1973 Rose Mary Woods, the President's private secretary, claimed to have "accidentally" erased 18-1/2 critical minutes of audiotape. But Woods' attempt to play the blundering female—stupidly pressing DELETE for minutes on end, or mindlessly sprinkling punctuation like confetti—fooled no one, and Woods was cast by the media as Nixon's in-house co-conspirator. The disguise of the inept girl-typist had worn thin.

And Ondine? Without Andy's mike beneath his chin, without a haven at the Factory, the former underground star took to introducing college screenings of *Chelsea Girls*, later becoming a hotdog vendor at Madison Square Garden. Yet Warhol never entirely forgot him. In 1985 the artist visited Julian Schnabel in his studio; playing there were Maria Callas records. Andy's mind drifted back to those glimmering Silver Factory days from two decades earlier: the only memory, they say, that brought tears to Warhol's eyes. As he/Hackett write in *The Diaries*, while listening to the opera music Andy "could almost see Ondine whisking around in the shadows" of the studio. Beaulieu's pages are like photographs erased save for those flickering shadows. Or like sparks flying off Ondine's once-volcanic life, captured by Cathy, Iris/Rosalie, Brooky, Maureen and Susan, then suspended on the page, midflight.

son esprit dopé avant qu'il ne sombre à tout jamais dans la sobriété. Ces points d'exclamation dispersés sur la page et la répétition de notes *(rires)* et *(Opéra)* représentent plus fidèlement peut-être la fougue de son esprit – comme l'ombre d'Ondine lui-même : imprévisible, tapageur et perdu dans l'espace.

### Épilogue

Andy Warhol n'a jamais enregistré personne sans son accord, de la même manière qu'il prit rarement une photo à la dérobée. Ce n'était pas tant les gens qui l'intéressaient que la manière dont les appareils d'enregistrement les altéraient. Au début des années 1970, l'habitude Warholienne de l'enregistrement continu prit un tour sinistre pour Richard Nixon avec son magnétophone branché en continu et la découverte d'enregistrements secrets qui finirent par lui coûter la Maison Blanche. En 1973, Rose Mary Woods, la secrétaire privée du Président, prétendit avoir effacé « par accident » dix-huit cruciales minutes et demie d'enregistrement audio. Mais Woods et sa tentative de jouer la gourde – appuyant bêtement sur le bouton « SUPPRIMER » pendant plusieurs minutes dans un cas, ou jetant les marques de ponctuation comme des confettis sur la page dans un autre – ne trompa personne. Elle fut considérée par les médias comme la complice en interne de Nixon. Le jeu de la dactylo inepte ne prenait plus.

Et Ondine ? Sans le micro d'Andy au menton ou le refuge de la Factory, l'ancienne star underground se mit à présenter des projections universitaires de *Chelsea Girls*, avant de devenir vendeur de hot dog à Madison Square Garden. Cependant, Warhol ne l'oublia jamais complètement. En 1985, alors que l'artiste rendait visite à Julian Schnabel dans son atelier, il entendit jouer un disque de Maria Callas. Cet air le renvoya aux beaux jours de la Silver Factory vingt ans auparavant : le seul souvenir, dit-on, qui émut Warhol aux larmes. Comme il / Hackett l'écrit dans le *Journal*, en entendant ce chant d'opéra, Andy « voyait Ondine s'agiter dans les ombres de l'atelier ». Les pages de Derek Beaulieu sont comme une sauvegarde vierge des images de ces ombres vacillantes ; ou bien les éclats jaillissants de la vie jadis éruptive d'Ondine capturés par Cathy, Iris / Rosalie, Brooky, Maureen et Susan et posés au vol sur la page.

Traduit de l'anglais par Hélène Planquelle

## Derek Beaulieu

Derek Beaulieu est auteur de huit recueils de poésie dont *with wax, fractal economies, ascender/descender, kern, frogments from the frag pool* (co-écrit avec Gary Barwin) and *Please no more poetry : the poetry of derek beaulieu* (Ed. Kit Dobson). Il a aussi écrit six ouvrages de fiction conceptuelle, dont le plus récent est le présent volume, ainsi que *Konzeptuelle Arbeiten* (Bern : edition taberna kritika, 2017). Il est également l'auteur de deux collections d'esssais : *Seen of the Crime* and *The Unbearable Contact with Poets*. Derek Beaulieu a co-édité *RUSH: what fuckan theory* de Bill Bissett (avec Gregory Betts), *Writing Surfaces: fiction of John Riddell* (avec Lori Emerson) et *The Calgary Renaissance* (avec Rob McLennan). Il a fondé la maison d'édition no press et officie comme éditeur de la poésie visuelle pour UbuWeb. Derek Beaulieu a exposé au Canada, aux États-Unis et en Europe, il est un professeur reconnu d'écriture créative. Derek Beaulieu a été reconnu comme le 2014-2016 Poet Laureate of Calgary, Canada.

# Derek Beaulieu

Derek Beaulieu is the author of eight collections of poetry including *with wax, fractal economies, ascender/descender, kern, frogments from the frag pool* (co-written with Gary Barwin) and *Please no more poetry : the poetry of derek beaulieu* (Ed. Kit Dobson). He has also written six collections of conceptual fiction, the most recent of which are *a, A Novel* (Paris: Jean Boîte Éditions, 2017) and *Konzeptuelle Arbeiten* (Bern : edition taberna kritika, 2017). He is the author of two collections of essays: *Seen of the Crime* and *The Unbearable Contact with Poets*. Beaulieu co-edited Bill Bissett's *RUSH: what fuckan theory* (with Gregory Betts), *Writing Surfaces: fiction of John Riddell* (with Lori Emerson) and *The Calgary Renaissance* (with Rob McLennan). He is the publisher of the acclaimed no press and is the visual poetry editor at UbuWeb. Beaulieu has exhibited his work across Canada, the United States and Europe and is an award-winning creative writing instructor. Derek Beaulieu was the 2014-2016 Poet Laureate of Calgary, Canada.

Acknowledgements

This could not have been written without the support of Kristen Beaulieu and Madeleine Beaulieu; thank you.

Charles Bernstein, Greg Betts, Christian Bök, Craig Dworkin, Rob Fitterman, Kenneth Goldsmith, Helen Hajnoczky, Ken Hunt, Bill Kennedy, Simon Morris, Marjorie Perloff, Jordan Scott, Nick Thurston, and Darren Wershler provided the camaraderie and conversation that makes me a better artist.

Thank you also to Gary Barwin, Craig Conroy and Pascalle Burton for interpreting *a, A Novel* into sound; to David Desrimais, Mathieu Cénac and Hélène Planquelle for their exceptional work, and to Gilda Williams for her conversation and afterword. Portions of this work were published in *Unlimited/Imprint* (England), *Tygningen* (Sweden), *Crux Desperationis* (Uruguay), *Alberta College of Art and Design Faculty Association Newsletter* (Canada), *Metro News Calgary* (Canada) and in small press editions from above/ground press, no press and Space Craft Press. *a, A Novel* was featured online at *the found poetry review*, *The Elephants*, *X-peri*, *newpoetry.ca*, *The Goose*, and on twitter at @erasingwarhol.

**Gilda Williams**

Gilda Williams est critique d'art, éditrice et enseignante, née à New York et basée à Londres depuis 1994. Elle enseigne au Goldsmiths College, à l'University of London ; et au Sotheby's Institute of Art. Ses livres les plus récents sont *ON&BY Andy Warhol* (MIT/Whitechapel, 2016), une anthologie de cinquante textes clés sur et par l'artiste, ainsi que *How to Write about Contemporary Art* (Thames&Hudson, 2014). Gilda Williams est la correspondante à Londres du magazine *Artforum* et a notamment été publiée par *The Guardian, Tate etc., Time Out, Art in America* et *Sight and Sound.*

**Gilda Williams**

Gilda Williams is an art critic, editor and teacher born in New York and based in London since 1994. She teaches at Goldsmiths College, University of London; and Sotheby's Institute of Art. Her most recent books are *ON&BY Andy Warhol* (MIT/Whitechapel, 2016), an anthology of 50 key texts on and by the artist, and *How to Write about Contemporary Art* (Thames&Hudson, 2014). Williams is a London correspondent for *Artforum magazine* and her writing has appeared in *The Guardian, Tate etc., Time Out, Art in America* and *Sight and Sound*, among many others.

Acknowledgements

Thanks to Derek Beaulieu, Gary Comenas and warholstars.org, David Desrimais, Kenneth Goldsmith and Susan Pile. This essay is indebted to the work of Victor Bockris, Craig Dworkin, Pat Hackett, Rebecca Lowery, Lucy Mulroney, Mary Norris, Phyllis Rose, Tony Scherman and David Dalton, and Matt Wrbican. In memory of Billy Name, 1940-2016.

Ce livre est le premier volume de la collection Uncreative Writings
Dirigée par Mathieu Cénac & David Desrimais
en collaboration avec Pierre-Edouard Couton & Olivia de Smedt.

Conception graphique
Joanna Starck

Typographies
Karmilla – Jonathan Pinhorn
Crimson Text – Sebastian Kosch

Traduction
Hélène Planquelle

Remerciements
Aure Bergeret, Pierre & Hélène Cénac, Valérie Cussaguet, Didier Desrimais, Kenneth Goldsmith, Yvon Lambert, Emily Marant, Bruno Mayrargue, Élodie Rouge pour leur soutien sans faille.

Derek Beaulieu, Andy Warhol, Gilda Williams qui rendent le monde si excitant.

Jean Boîte Éditions
51, rue Claude Decaen
F-75012 Paris
jean-boite.fr

ISBN : 978-2-36568-019-6
Dépôt légal : Juillet 2017
Première édition

*Imprimé en Lituanie*